THE CONVENT ON THE HILL

Le Corbusier's Last Vision

Nicholas Fan

THE CONVENT
ON THE
HILL

Le Corbusier's Last Vision

Nicholas Fan

山丘上的修道院

科比意的最後風景

最後風景

THE CONVENT
ON THE
HILL

Le Corbusier's Last Vision　十周年傳奇復刻版

范毅舜
Nicholas Fan

contents　目錄

新版序　　　　　　　　　　　　　　　　　　004

推薦序　讓一切都美好／簡靜惠　　　　　　　008

推薦序　留下稍縱即逝的永恆／謝哲青　　　　012

舊版序　　　　　　　　　　　　　　　　　　014

前言　　　　　　　　　　　　　　　　　　　018

楔子　　　　　　　　　　　　　　　　　　　020

卷一　科比意的拉圖雷特修道院　　　　　　　023

第一章

拉圖雷特修道院的最初印象　　　　　　　　　024

大師在人間的最後一夜　　　　　　　　　　　028

無神論者科比意爭議不斷的一生　　　　　　　038

第二章　　　　　　　　　　　　　　　　　　042

我們的修道院　　　　　　　　　　　　　　　052

揭開一連串探索的神祕照片　　　　　　　　　056
　　　　　　　　　　　　　　　　　　　　　066

第三章

活化石般的羅馬公教會　　　　　　　　　　　068

將古老宗教帶入現代的梵二大公會議　　　　　072

驚世駭俗的艾倫・考提耶神父　　　　　　　　074

阿熙教堂──精心料理的失敗大餐　　　　　　080

旺斯的馬諦斯教堂──可口的開胃前菜　　　　082

震古爍今的廊香教堂──偉大的盛宴　　　　　096

高潮迭起的換角風波　　　　　　　　　　　　106
　　　　　　　　　　　　　　　　　　　　　140

卷二　五百年來未被訴說的偉大故事　151

第四章　拉圖雷特的道明會士　152

　　　　拉圖雷特的道明會士　156

　　　　將自己奉獻給神的會士生活　164

第五章　對真理的追求殊途同歸　178

　　　　道明會的創始與興衰　182

　　　　宗教與藝術，真理與美相互映照　186

第六章　拉圖雷特修道院建築巡禮　198

　　　　1. 光影起舞的中央走道　204

3. 美景當前的修院餐廳、團體會議廳　212

4. 仰望星空的屋頂陽臺　218

5. 寂靜遼闊的空靈教堂　224

6. 粼粼光海的地下教堂　236

7. 壓抑人性的會士房間　248

有一處名為「心靈」的地方　262

人間難圓滿，慈德能永恆　266

尾聲　人間的每一個清晨　272

後記　誰也無法取代的位置　276

各界推薦語　284

宋怡慧／李清志／阮慶岳／吳繼文／陳立倫／曾成德／龔書章　284

十周年傳奇復刻版
新版自序

身而為人就好把握每一個當下，盡情發揮，

這該是亙古不變放諸四海皆準的真理吧！

——《山丘上的修道院》

二〇一一年出版的《山丘上的修道院》開啟了我日後近十年以攝影結合寫作的創作模式。猶記得當年會接受法國天主教會駐修道院創作邀請，不為信仰更不為大名鼎鼎的科比意，而是一套價值不菲的數位相機。為對贊助廠商有所回饋，我硬著頭皮前往位於法國里昂近郊，由二十世紀建築泰斗科比意所設計的修道院。在此之前，我的底片相機隨著數位崛起及平面媒體式微被束之高閣。駕輕就熟、行之有年的攝影創作與發表機制全面停擺，我的人生陷入瓶頸。

然而這套終結我底片攝影生涯的高科技器材，卻讓我在拉圖雷特修道院期間，意外開啟了一個前所未見的攝影新天地！如著魔般，我透過鏡頭捕捉每一個晨昏夕陽，仔細端詳與欣賞這我原本相當排斥的宗教建築。更一路追溯大師足跡，擺脫已成俗諦的歷史陳述，親身領會史冊言之鑿鑿的必然，竟往往是一連串不為人知，刻

意或不經意的因緣巧合！

　人生是一場無止境的起伏。在平面出版業正面臨寒風刺骨的逆境時，我的信仰讓我平常心以對。甚至認為：若要憂慮，祂（造物者）應比我還煩！我慶幸即使在困厄中，自己仍保有欣賞、珍惜過往與當下的能力。例如書中這些被封存於硬碟多年的影像，為重新出版，我有機會如開啟記憶寶盒般的重新檢視每一張早被我遺忘的畫面。那懾人的光影及影像中空氣的味道，如魂兮歸來般的在我腦海中不斷躍動。就連駐院時，站在窗邊眺望群山，對著萬點繁星發呆都讓我回味無窮。修院每日例行的晨昏夜禱，更讓我心澄明淨，如步入永恆一般。

　身為教徒，難免有為自己人生理出個究竟的念頭，書中一路見證修道院由盛而衰亞倫老神父的「世事難料，人生就是這樣才有趣！」這句話，令我莞爾。也為此，當昔日延請藝術家來表現其信仰宗旨的僧侶，今日卻變為藝術家創作理念解說員時，除了感到荒誕不經，卻猛然醒悟這諷刺對比，竟也如人生真義般的神聖。

　此書再版，我以嶄新軟體重修影像，細細爬梳與回味每一個已成定格的瞬間，一種久違、永恆興味的感觸油然而生。書中識見與省思或隨著時間有所改變，但快門當下的美好與悸動卻從未隨著流光變遷而有所褪色與淡化。

　為重新設計封面，意外地從當年被棄之不用的的朦朧影像，凜然感到，這一座已名列青史的建築雖在山丘上屹立了半個多世紀，卻從未自歷史舞台退下，反兀自在那敘述著一個只能意會，難以言傳，如人飲水，冷暖自知的生命故事，就像畫面中那一彎渺小新月竟能為寬廣的靜謐天地憑添詩意。這難

以言表的感受，且藉著這本重新製作的書邀請您一起慢慢領會，更期待所有展讀此書的新、舊讀者，在展讀時都能常保祥和安寧的心境，把握每一個當下，在廣闊無垠的天地中盡情發揮自己的人生。

最後衷心感謝昔日的編輯團隊，尤其是設計師楊啟巽先生為這書設計全新的封面及裝幀；負責印刷的劉靜蕙小姐，秉持印製攝影集的專業態度與精神來監印這本書；負責印刷的劉靜蕙小姐，秉持印製攝影集的專業態度與精神來監印這本書；而在出版業的寒冬中，趙政岷先生逆勢而為的執著與勇氣，尤令我感佩！

范毅舜

讓一切都美好

簡靜惠．洪建全教育文化基金會董事長

其實我並不適合推薦這本《山丘上的修道院：科比意的最後風景》。

我不是攝影或建築界的行家，也不是教徒，對教堂或修道院並不熟悉，更不是個善用華麗詞藻敘情的作家……我只是個熱愛生活的終生學習者。

在范毅舜（小五）的人與書裡，讓我看到人、風景，以及透過鏡頭傳達出來對生命、生活的熱情與愛，深深地撼動了我。從《海岸山脈的瑞士人》、《山丘上的修道院》、《公東的教堂》、《臺南．家》、《野台戲》，我一路追著，再上溯至《老家人》、《走進一座大教堂》、《焯焯光影》、《逐光獵影》等等……小五的書不單單是畫面呈現的美感，本本都有他透過鏡頭看到背後的人，以及與人交織產生的感覺、感觸、感動和故事。是的，是那故事與畫面的交織牽引著我一路追讀與推薦。

這座修道院的建築師是無神論者科比意的最後作品，他投入這座沒落的修道院建築，呈現出來並非恪守傳統規矩的經院。修道院內部沒有任何與宗教相關的裝飾，形式前衛怪異，讓如小五般虔誠的教徒感到不慣與惶恐，卻讓成千上萬的建築愛好

者，不遠千里來此朝拜。

而科比意最後一夜選擇在此度過，雖不能窺明真正緣由，卻已知曉這座修道院在他心中的份量。

「以你的藝術之眼，來瞧瞧這座建築！」

小五當年受邀來拍攝這座拉圖雷特修道院時，老神父這樣對他說。與當年邀建築大師科比意設計修道院的艾倫神父一樣，期望他們能善用藝術天賦盡情發揮，更能跨越宗教藩籬，以更開闊的心胸表現人生。

不論是宗教的「永生信仰」，或藝術的「當下呈現」，都是在為生命營造不朽的精神，為「心靈」提供靈感和養分。

這本書裡的畫面、文字帶出聖潔美感的意境，有著超越現實、上帝與你同在的悸動，藝術的展現多過宗教。而今在修院的修道人也是這座建築的解說人，昔日為宗教服務的藝術有了另一種出路。再度印證了宗教與藝術互為表裡，不該也不會衝突。

小五在書末提到唐代張若虛〈春江花月夜〉詩句：

「江畔何人初見月，江月何年初照人……」

在更大的生命故事中，造物者也許真有計算

「蓋將自其變者而觀之，則天地曾不能以一瞬，自其不變者而觀之，則物與我皆無盡也。」

生而為人當得把握當下，盡情發揮！

這一陣子我也是捧著這首長詩吟唱書寫，雖已踰越古稀，卻依然心平氣和地安住當下…

「春江潮水連海平，海上明月共潮生，

隨波千萬里，何處春江無月明……」

在晨曦中讀《山丘上的修道院：科比意的最後風景》，如《創世紀》中寫著…

上帝創造每一件事物後的反應是：「這一切都很好！」

是的，讓一切都美好！

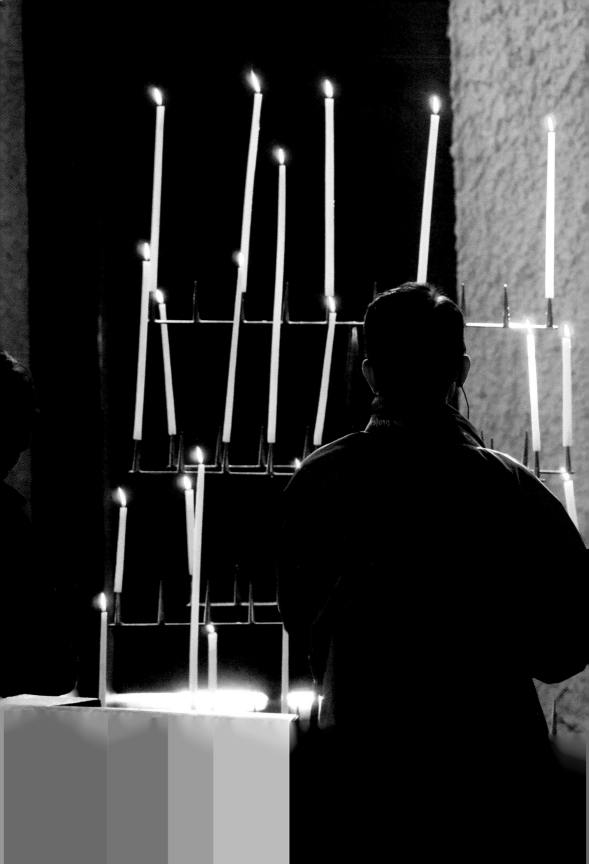

留下稍縱即逝的永恆

謝哲青・作家、節目主持人

英國作家傑夫・戴爾曾經在書中，如此評論二十世紀攝影大師安德烈・柯特茲（André Kertész）：「身為一名攝影大師，他必須像個街頭藝人，滿足於最微不足道的認可，滿足於投銅板到他杯子裡，漠視和忽略他才華的路人。他的目光銳利、纖細、富有人性，但他得到的對待和盲人無異。」

我所認識的攝影大師范毅舜，或是我們日常中對他的暱稱「小五哥」，具有同等厚重質量的靈魂。一年三分之二的時間，小五哥在遙遠的東半球隱修避靜，他常告訴我，離開馬里蘭的日子，最想念前庭院中綻放的波斯菊，及鄰近森林、花園的松濤與波光。深居簡出的小五哥，將時間投注在攝影、閱讀、思考與園藝上。在外人的眼中，如此簡單刻苦的生活與修道院無異。

生活成就偉大，小五哥在無華樸實中，化成我們眼中追逐光與影的隱修士聖安東尼，與天

12

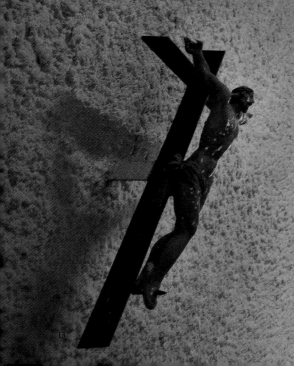

地萬物對話的聖方濟各。他花時間與想拍攝、想了解的主題相處，投入的時間，在外行人眼中絕對是不符合投資本益比。他以身為攝影師銳利也溫柔的目光，為世界留下日常，卻極其動人的影像，從街頭嬉戲的孩子，舞台上扮相端莊的諸仙，到東海岸被世界遺忘的傳教士，以及山丘上修道院的晚照與晨曦。

我著迷於《山丘上的修道院》中對光影色彩的眷戀，記得那個馬里蘭冬季寒冷的夜，我和小五哥聊起了科比意，他說：「每一道光都不同於另一道光，稍縱即逝的每一秒鐘，轉眼間就成為永恆。我能做的，就是試著去留住，每個轉瞬的永恆。」

《山丘上的修道院》裡的影像，注定會成為我們心中的嚮往，那些帶著即時性及必然性的瞬間，永遠能帶給我們啟發，找回安身立命的能量。

有段時期，我的夢境常出現一組大小不一的幾何方塊，它們有時立體呈現，有時又全部躺平呈一條直線。它們忽大忽小，互相交錯、糾纏不清，在夢的最後整合成一個大立方體，卻又再度支離破碎，各自獨立在無邊無際的黑暗空間裡飄浮。

這夢境雖抽象卻相當美妙，那一個個大小不一的立方體，猶如星雲般在宇宙間自在飄浮，或相互結合，或再度分裂的無止境循環。

數學很爛的我，對於這夢境著實不解。沒有任何人事物情節，只有幾何抽象圖案，不是我的思考模式。從夢中醒來後，撫弄床邊的書籍，無非是《聖經》、幾本快脫頁的《祈禱詩集》，甚至是最新的數位產品目錄。所謂的「日有所思，夜有所夢」，我白天思索的內容卻與這些抽象夢境全然無關。

有意思的是，這詭異夢境與我當時的生活相互呼應。彼時我的工作、創作、發表機制隨著網路科技發達，全部陷入瓶頸。我的信仰與人生觀也因此受影響，生活呈現中年危機般的死沉。我很懷疑並憂慮這充滿灰色的窒礙，會這麼綿延下去，成為我後半生的生命基調。

就在這樣的生命階段中，一個寒冷、哪兒都去不了的冬日，我接到一個美麗邀請——被調回法國的神父友人邀請我去他所常駐的著名修道院任駐院藝術家。這不是神父第一次邀約，然而我就是興趣缺缺。過去二十年，由於工作關係，我得以多

次前往歐陸採訪報導著名的人類遺跡、歷史及觀光景點，也讓我從原先略帶虛榮的好奇到駕輕就熟，最後卻連夢寐以求的個展邀約都敬謝不敏。這怪異轉變連我自己也說不出個所以然來。

從小就想從事藝術工作的我，從「繪畫」開始，後來轉換至「攝影」，最後又涉足寫作、出版，然而就在多元進行之際，我卻覺得所有習自大學時期的藝術陶冶及價值觀已全然不敷使用，就連常給我信心與慰藉的宗教，至此也無法提供我太多養分。在造訪了無數宗教遺跡後，我居然產生了信仰只是人類在膜拜自己所造偶像，這樣充滿褻瀆的思想……

如此渾沌之際，神父的邀約充滿挑戰。原來他新任職的地方是由法國建築大師──科比意（一八八七年～一九六五年）在上世紀五〇年代所設計的拉圖雷特修道院（Convent De La Tourette）。這座修道院是歐陸現代修道院的代表，更是科比意繼為他博得空前盛譽廊香教堂（Church Of Rochamp）後，另一扛鼎鉅作。

科比意的粉絲，一年四季如朝聖般湧來參觀這兩處由他所設計的宗教建築。諷刺的是，他們對科比意的創作有萬千推崇與興趣，卻對當年請科比意設計的修院當局，及其背後的龐大宗教及文化毫無興趣，甚至帶有不屑。

二十年前，我第一次到歐洲，就去到位於里昂近郊的拉圖雷特修道院，但那次經驗卻相當不理想。問題不在建築本身，而是個人的識見。

彼時仍值信仰高峰的我，在歐洲轉悠了一段時日，深感幼年習自教會的信仰已漸行漸遠，當家鄉一般信眾仍在奉行源自歐陸的信仰餘暉時，歐洲的教會早已進入另

一階段，且因此面臨龐大信徒流失的窘境。

與在建築界聲譽隆盛的拉圖雷特修道院形成強烈而諷刺對比的，是修道院內屈指

可數的修道人。身為傳統教徒又是藝術家的我，無可避免地在這現代修道院裡，面

臨了強大、難以整合的衝突。

從藝術史中，我當然知道西歐自十九世紀以降，所有的藝術已與昔日藝術的最大

支持者之一——羅馬公教會分道揚鑣，但我仍很難接受這麼一座恪守傳統規矩的經

院，卻於建築外觀如此洋洋自得、不加掩飾地表現出強烈且極端的風格。就這點來

說，拉圖雷特修道院是座充滿矛盾而分裂的經院建築，其中最大的原因是修道院原

始設計者——科比意生前曾清楚陳明：自己是無神論者。

「宗教」及「藝術」往往是是人類歷史文明的起源與結晶，後者更自前者汲取靈

感與養分。姑且不論社會的發展與走向，拉圖雷特修道院是建築與宗教的整合，卻

更凸顯出它的不安與分裂，這是彼時在這座沒落的修道院裡真實的感受，我的身、

心、靈幾乎一刻也不得安寧。更諷刺的是，這座修院的創立者——當時仍在修院內

的道明會士，在修道人數遞減時言明：若這建築不是由科比意設計，他們早已放棄

此地，遷往他處。言下之意是「藝術」，而非世人認定永恆的「信仰」，延伸了修

院的命運。

「文化並不能拯救任何事、任何人，它並不能證明什麼。但它是人類的產物，人

類將自己投入到裡面去，在那裡面他認識了自己，那一面嚴厲的鏡子映出了他的相

貌。」法國存在主義大師沙特曾在自傳中提到這一段話。

我

終於接受了神
父的邀請，帶著一套全
新、功能強大的數位相機，頭腦一
片空白地來到法國，深入這座當年令我困惑的
修道院。我在這裡前後度過了春、冬兩季，眼見大地由
枯黃轉變成垂涎欲滴的鮮綠，最後又目睹鮮亮如火的秋葉，一片
片乾枯飄落於地，我更在此經驗了無數個讓人悸動的日升月落。
在這段不算短的駐留日子裡，我逐步發現了修道院當年興建背景，與時代的關係，
更如拼圖般地拼出一個鮮為世人所知的美麗故事。原來很多被視作理所當然的偉大藝術作品背
後，竟有如此眾多且不為人知的因緣際會。那些從未被提及的故事，或許能為早已各行其是的宗教及藝
術，甚至生命視野，提供新的切入點與啟發，更重要的是，它看似無所為，但卻如鏡子般地為我映照出自己
的面貌。
自修院歸來後，那些曾讓我匪夷所思、變化無窮的幾何夢境，未再出現。也許這一趟深度探索，也讓我的實在
界生命，得到了新的整合。
在拉圖雷特修道院期間，我最愛以摘自修院城堡那頭的馬鞭草泡茶。且讓我如品茗般地向你道出一個有趣故事，請
你也像我一樣為自己泡壺好茶，在清靜的芬芳中，自在地品味其中點滴。

前言

一位自稱為無神論者的偉大建築師，為地球上已有兩千年歷史的古老宗教——羅馬公教會（俗稱天主教）——裡的道明會，設計一座承先啟後的修道院。截然不同的宗教立場，讓他們擦撞出什麼火花？而不明究理的普羅大眾，在見到這座修道院時，不是站在保守教會立場，敵視這座建築物，就是以現代藝術觀點，視建築背後的宗教及歷史文化如無物。身兼教徒及藝術家身分，我不願「選邊」表態，然而這也是我與大名鼎鼎的拉圖雷特修道院，纏綿近二十年的曖昧態度。

為此，神父多次誠懇邀約，只更加讓我裹足不前。我深知，改變想法，就有如人格整合般的困難，我不願自找麻煩！然而我終於赴約，背後卻有個世故理由：那就是我意外得到一批價值不菲的數位攝影器材，雖無須盡義務，我仍覺得有必要以這套天上掉下來的禮物，拍出些能答覆贊助者美意的優質影像。

這功利企圖仍難掩我內心忐忑：從底片攝影一路走來，我的創作隨著數位成熟，諷刺地步入瓶頸。底片時代，堪可吹噓的資歷，俱成過往雲煙。我擔心屆時若拍不出東西，不僅辜負邀請者的美意，也讓自己難堪。再者是深埋在心的憂慮：二十年來，被我置身腦後的立場問題，這回終得攤牌。

我懷疑，這會不會是另一個刻意被我漠視、卻深具挑戰的「自我整合」？

在風光明媚的拉圖雷特修道院裡，我嘗試從文字書寫尋求出路，然而剪不斷理

還亂的文字脈絡，卻讓我處處碰壁。後來我轉由視覺思考，卻仍流於表面形式紀錄，了無新意。嘗試到最後，我決定不預設立場，盡量將「思考」降到最低，單純以先進的數位相機自由「觀看」，這無所為而為的「觀、照」竟讓我找到了突破之道……從相機觀景窗中，我第一次「凝視」科比意的修道院，在建築物裡游移的絢麗光影，如招魂般地不斷向我呼喚……有那麼幾回，我幾乎是抱著相機，癱在地上，久久無法言語。所謂教會立場、藝術定見、大師成就……在此全在科比意擅用的光影中融合……

本書可算是一部觀看的結晶，然而影像背後不為人知的故事，卻賦予「觀看」出乎意料的意義與趣味。我涓滴寫下這一路探索整合的過程，期望讀者也能從中得到啟發與興味。

在這一切有個初步段落後，我益發想念在拉圖雷特修道院的時光，尤其是子夜時分，一個人在露台上對著穹蒼發呆，滿天星光下的山丘叢林，猶如竊竊私語般地在風中輕輕搖擺，時空凝結成一個漂浮的點，它讓我有跪地「祈禱」與「讚美」的衝動。在那靈明時刻，我想起與一位神學大師的對談：

「那些無神論者多麼可憐啊！」大師悲憫又高姿態地說。

「他們只是不信你以經院神學闡述的上帝罷了！」我不想討論這話題，溫和地回答。

「不信上帝的人是不幸的！」大師仍不死心。

「但上帝相信他們！祂以全然、世人無法測度的愛相信他們！」

楔子。

「太初有道，萬物在道內有生命，這生命就是人類的光，光在黑暗中照耀，黑暗無法勝過它。」（若望福音一：一─五）

西曆公元後，歐洲羅馬帝國出現了新興信仰，一位被羅馬總督釘在十字架上的人的信念，自公元三世紀起全面取代了行之有年的古希臘、羅馬多神教，這位被稱為基督的納匝肋人，以祂的仁愛征服了以暴力取勝的羅馬帝國。奉行基督信仰的羅馬公教會（Roman Catholic）──俗稱「天主教」──成為這塊土地上最大的宗教團體，且支配了這地區日後千年的政經文化與歷史走向。一座仍聳立在地表上的通天大教堂和裝飾其內外的藝術傑作，正是這信仰最具體的結晶。

這古老宗教，隨著社會演變，歷經多次消長，每每在跡近絕滅的危機過後，總會奇蹟般地起死回生。為此，歐洲大陸到處可見興建於不同時期的大教堂與宗教建築。

二十世紀，在幾乎葬送毀滅了整個西歐文明的二次大戰結束後，歐洲大陸，尤其是法國，興起了一股龐大而罕見的修道潮。也許是戰爭帶來的虛無與迷惘，讓許多年輕人放棄世俗的追求，誓守獨身、投身於永恆之道的追尋。

弔詭的是，這座修道院並未遵循西歐經院傳統，由身兼教徒身分的職志的修道院。在法國第二大城里昂市（Lyon）的近郊，籌建一座以培育新進會士為股修道熱潮，屬於這教會組織，已有八百年歷史、且具相當影響力的「道明會」[1]為了因應這藝術家來設計，而是由一位無神論者，又被人貼上社會主義者、共產黨同路人標籤的現代建築大師來擔綱。

秉持古老信條的教會，與無神論的現代藝術家；看似全然不同的座標，究竟有沒有交集點？我們的故事從這開始……

1. 拉丁語，Ordo Dominicanorum。創立於西元十三世紀、天主教托缽修會主要團體之一。

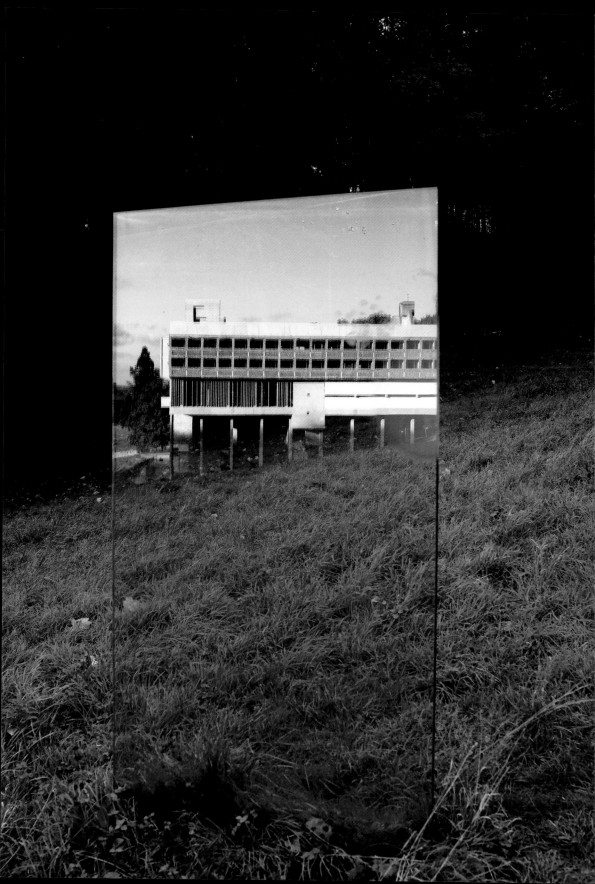

卷一。

Part 1

科比意的拉圖雷特修道院

Convent De La Tourette

落成後半世紀的今天，地處偏僻的拉
圖雷特修道院依然吸引世界各地建築
愛好者前來，但鮮少有人知道這座建
築背後有雙推手，讓科比意打造了一
則宗教與藝術的傳奇。

Chapter
1

第一章

身為教徒與攝影師，
拉圖雷特修道院就像一面鏡子，
曾如實地映照出我內心的衝突與不安。

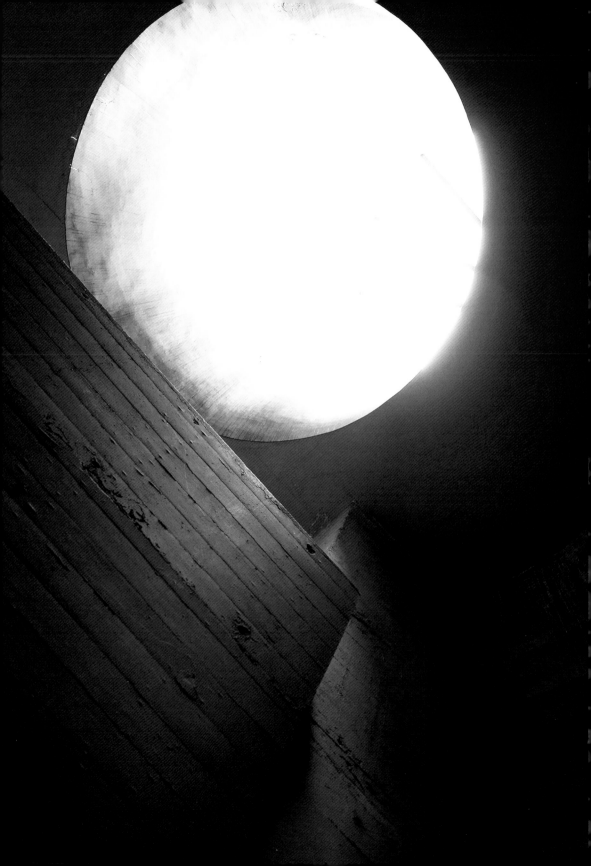

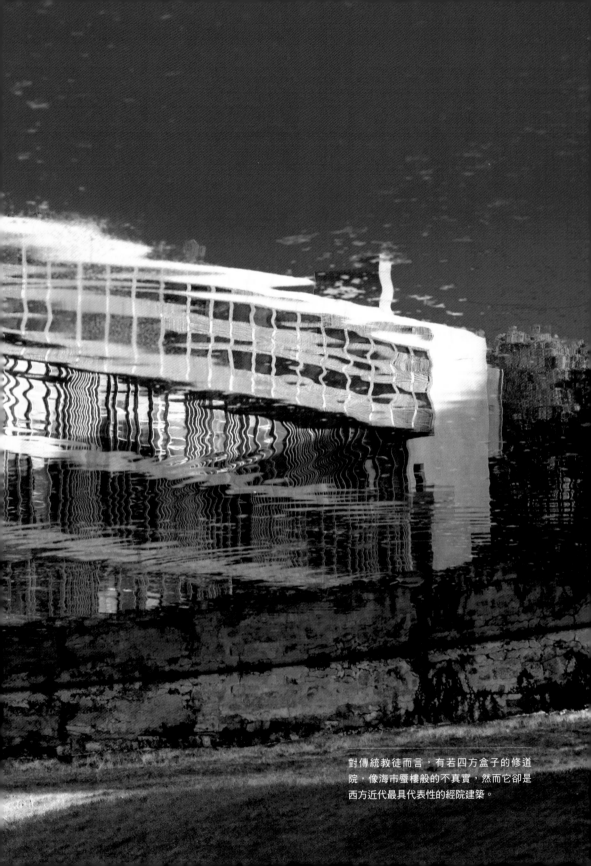

對傳統教徒而言，有若四方盒子的修道
院，像海市蜃樓般的不真實，然而它卻是
西方近代最具代表性的經院建築。

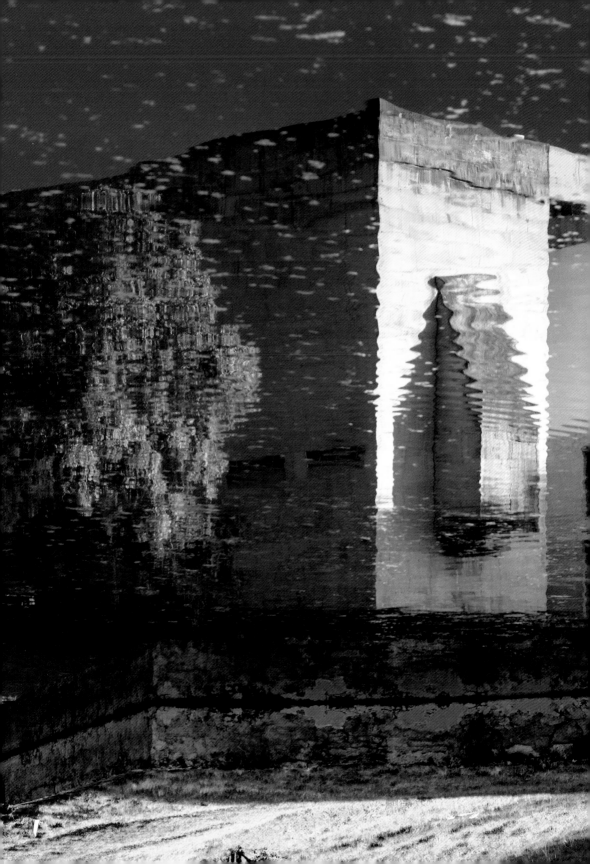

拉圖雷特修道院的
最初印象

清晨，黎明後的晨禱剛剛結束，就已有建築愛好者迫不及待地想入內參觀這座由二十世紀歐陸最偉大建築師——科比意所設計的拉圖雷特修道院。

無風的時刻，山丘上連隻鳥兒飛過的聲音都聽得到，若不是游移的光線，其悄然會讓人以為時間已靜止，尤其是修道院教堂傳來的鐘聲，總讓我有不被流光所追的美好錯覺，然而那一波波、不知從哪兒冒出的建築朝聖客，總點醒我，這是座經典建築，而非宗教聖地。

科比意究竟有何魔力，讓成千上萬的建築愛好者，屢屢前仆後繼，不遠千里前來這與世隔絕，座落在偏僻蓊鬱森林之後的修道院？他們當中有些人對科比意的著迷，已近乎瘋狂。

某次，寒風刺骨的聖誕夜，我與幾位留守神父在準備就寢時，竟聽到有人在大霧瀰漫、伸手不見五指的屋外呼救。原來一位來自遠東的建築愛好者，中午抵達里昂車站後，就四處詢問如何前來這座位於山丘上的修道院。不諳法語的他，直到子夜才終於飢寒交迫地來到拉圖雷特修道院。在細雪中發抖的陌生人，倒給修道院出了道難題，原來修道院專門負責接待建築訪客的工作人員，因為聖誕節而放假去了。大修道院完全關閉，根本無法接待客人。然而善待陌生人，是宗教最基本的精神。

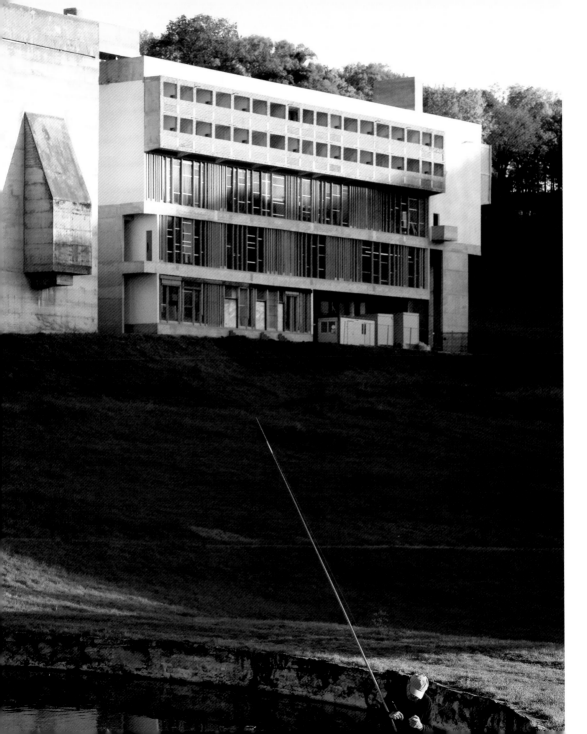

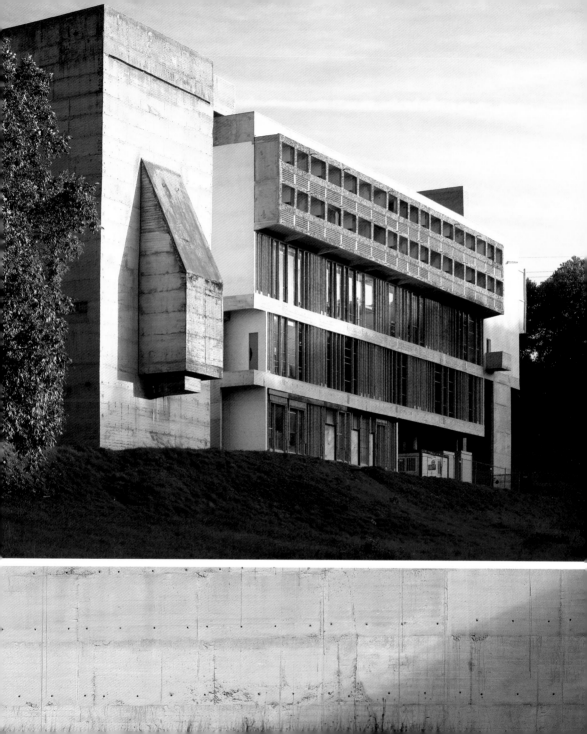

我們的神父最後破例收留了這無處可去的陌生人，為他找來堪可裹腹的食物，第二天更打開修道院深鎖的大門，讓他入內參觀。在那能把人凍僵的冰冷建築裡，那年輕人一會兒哭，一會兒笑，其興奮簡直有若虔誠信徒見到教主般的無法自已。

但這位科比意超級粉絲，鐵定不是傳統教徒。

「您父親也是從事神父行業嗎？」[1]第二天，用早餐時，我竟聽到他問了神父這樣的問題。但也或許如此，他的拉圖雷特修道院之旅，才會充滿感動與興奮。與這位不速之客相較，二十年前，我以傳統教徒身分造訪這座修道院的經驗，簡直是災難。

一九九一年，在台北舉辦完盛大的攝影個展後，神父友人特別安排我前來歐洲做為期半年的深度之旅。位於里昂近郊的拉圖雷特修道院，就是其中一個重要據點。

自小是教徒，我當然得把握機會深入欣賞每一座將信仰發揮到極致的著名建築景點。當我看見那有千百年歷史的教堂與宗教遺跡，我的感動與震撼每每無法言喻。

1. 天主教神父得獨身，不可結婚。

尤其是教堂內外，闡述教義的藝術傑作更令我激動，那美麗又富有人性的聖母像、十字架上的基督、多如天上繁星的聖人聖女，在我眼中是如此熟悉與親切。

至於那有神聖音樂相隨的繁文縟節禮儀，更令我有置身天堂般的美好錯覺。在那滿是偶像、斑斕色彩的龐大空間裡，讓我有與亙古相連、無法訴諸言語的永恆與安全的感受。

相反地，建築形式前衛怪異，內部沒有任何裝飾的拉圖雷特修道院，卻讓我產生了踢到鐵板般的不慣與惶恐。

若事先對這建築沒有先入為主印象的話，可能會誤以為這方盒子般的房子是座宿舍，或辦公大樓，可絕不會想到它是座修道院，而且還是歐洲天主教會裡有八百年歷史、最古老宗教團體之一的道明會修道院。若不是仍有神父、修士行走其間，一般人怎可能知道這不僅是座修道院，且還是培育傳統經院教士的重要搖籃？

一個來自異鄉，藉著宗教圖像認識西方信仰的我，在這座修院裡，除了無法感受到傳統教堂中那種熟悉的「神聖」氣息之外，修院粗糙的水泥建築外觀，在陽光映照下，其刺眼與突兀，簡直像一個人澡洗到一半，就赤裸而溼淋淋地從浴室跑出來，結果不是讓人想多看兩眼，就是趕緊閉上眼睛，轉往他處。

一般傳統修道院，即使尚未走到主建築，修院庭園

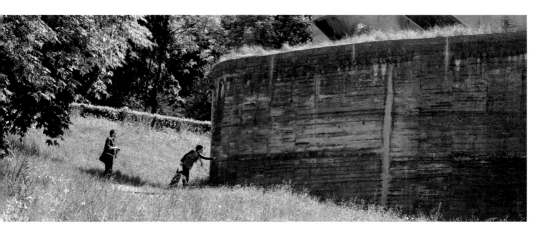

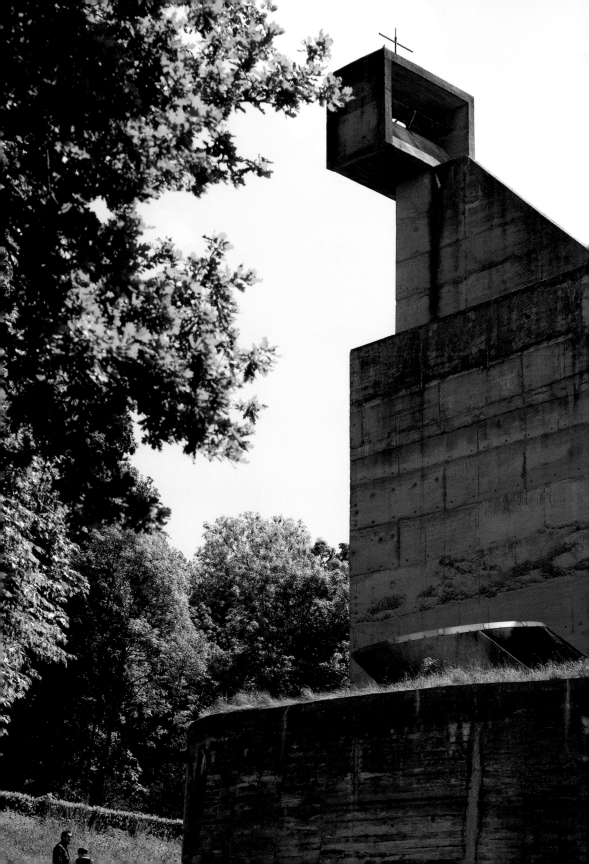

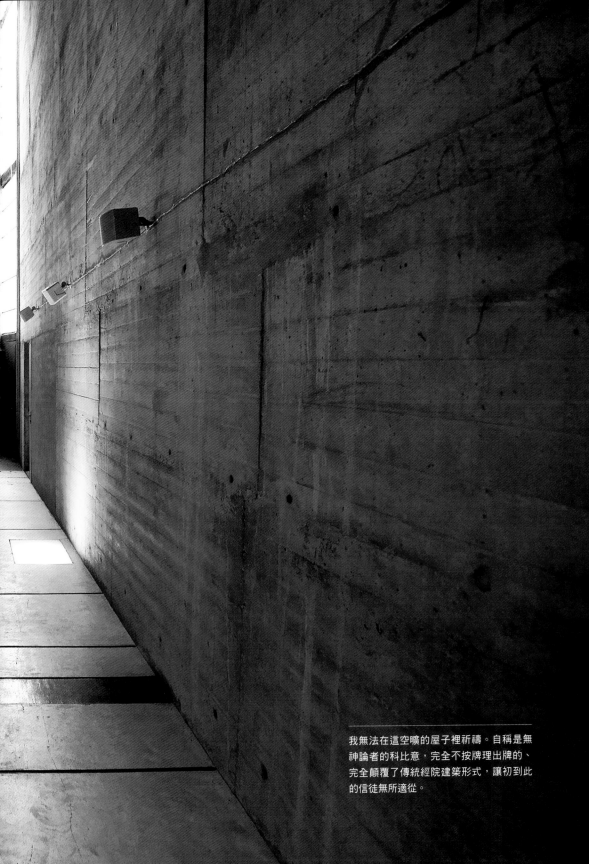

我無法在這空曠的屋子裡祈禱。自稱是無
神論者的科比意,完全不按牌理出牌的、
完全顛覆了傳統經院建築形式,讓初到此
的信徒無所適從。

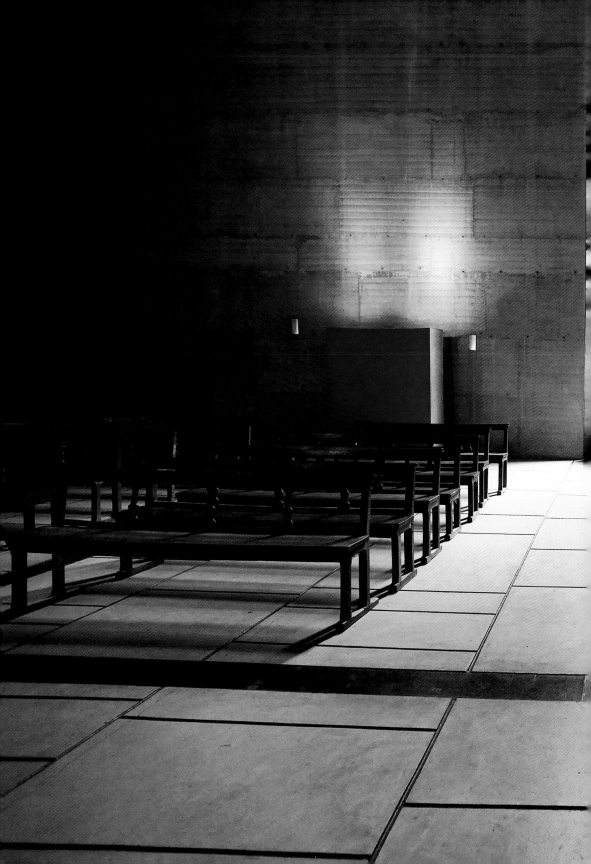

的雕像及教堂尖塔就如催眠般地提醒人已置身聖地。但是，隱密在廣大山林中的拉圖雷特修道院，廣大庭院中找不到任何宗教裝飾。若運氣好一點，也許會誤闖會士們長眠之處，然而只有木頭十字架裝飾的墓地，依舊感受不到太多宗教氣息。一位法國朋友告訴我，他在法國西南鄉間成長的保守父母，在四十年前結婚前夕，應他祖父母及堂區神父之命，到這做婚前避靜²，到這個地方。正在狐疑的當下，修道院夜禱鐘聲大作，這兩人才終於鬆了口氣，確定抵達目的地劃下十字聖號。

未受過學術荼毒的人往往能真誠表達自己的觀感，不會趨炎附勢、人云亦云，就像「國王新衣」裡的小童說話率直卻直指真理。對於這座修道院，我聽到最褻瀆的評語出自一位沒有任何現代建築知識，單純來此拜訪神父的年輕人。他對隨行的女友說，這荒郊野外的水泥建築，不是靈修之地，倒像是收容重度精神病患的最佳地點。而最能幫我說出心底話的竟是一位嚴守教會禮儀、擁護教會規範的婦人，她在空蕩蕩的修院教堂裡憤怒地對同伴說，她無法在這裡「祈禱」，因為這裡連一尊能導引她靈性的聖像也沒有！

我對拉圖雷特修道院的第一印象，就此被我拋諸腦後整整二十年，至於它的設計者，大名鼎鼎的科比意先生，反正是位無神論者，早該下地獄的，不用再深究！

2. 一種退省方式。教徒遠離日常生活，透過祈禱與反省，和天主溝通。修道院常成為教徒避靜的空間。

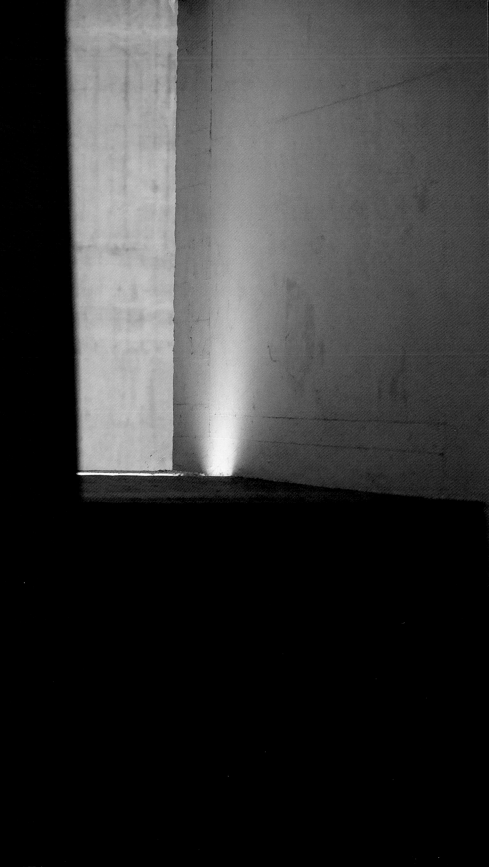

大師在人間的
最後一夜

從那之後至今，五分之一個世紀過去了。隨著閱歷成長，我對信仰、藝術都有了不同於以往的識見。這回我竟拿著最新、原先被我極度排斥的高科技數位相機，來到拉圖雷特修道院。從相機的LCD視窗中，我可立即看見所拍的影像。就像初接觸數位相機的小童，我很訝異「即興影像」為我帶來新的刺激，更驚異這無所為而為的觀看，會讓我看到一些被我忽略的景物[3]。然而繽紛五彩的數位影像，仍無法拉近我與科比意的距離。

「以你的藝術之眼，來瞧瞧這座建築吧！」雖然邀請我的神父要求是如此單純，但我的宗教背景卻讓我在面對拉圖雷特修道院時，完全使不上力，尋找不到可對應的座標。

一則適時出現的故事為我亂無章法的摸索指出了方向。

那是時序更迭，萬物恣意生長的四月天。我與接待神父在修院頂樓陽臺上，迎著和風閒聊著修道院與科比意的關係。

「科比意喜歡這座建築嗎？」我隨口問神父。

「科比[4]未清楚表示過，不過他在人間的最後一夜卻是在修院度過的。」神父不經意地回答卻引起我莫大的興趣。

3. 底片攝影有成本負擔，拍照者會自我要求要謹慎，也通常帶有目的。

4. Corbu，科比意的暱稱。

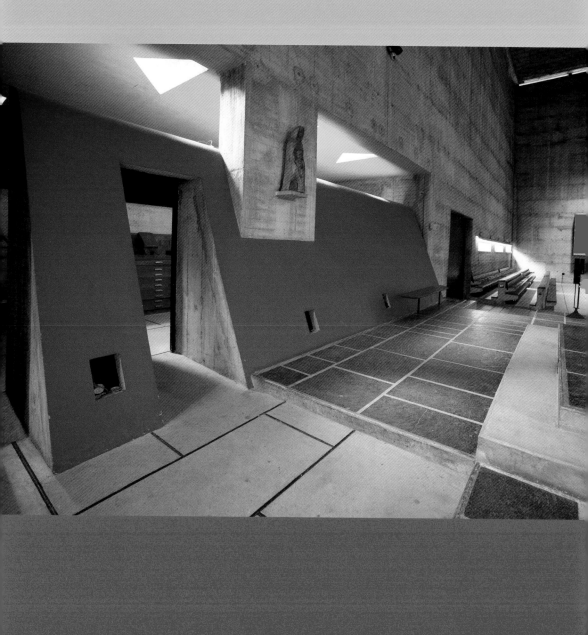

一九六五年八月二十七日，科比意在法國地中海游泳時心臟病突發過世，法國政府特別以國葬方式向大師致敬。而在辦理大師的國葬事宜時，人們從一份筆記中發現，科比意希望大限之日到來時，遺體能在拉圖雷特修道院的教堂裡停放一夜。

這是怎麼一回事？科比意年輕時就曾言明童年習自教會的上帝形象已離他遠去，在他失望比成功多的建築師生涯裡，世人從他大量的著作裡體會他對建築的專注與熱情，更從他與雇主、資方甚至批評者的周旋論戰裡，窺見他那驍勇好鬥的性格。

然而，人們從來不知道大師生前究竟最喜歡自己哪一座建築，更無從得知他對信仰的終極看法？

這樣一位宗教立場鮮明的無神論建築大師，為什麼希望他在人間的最後一夜能停靈於拉圖雷特修道院？

據說大師的靈柩自南部運上來時，由於並非教徒，修院當局並未舉行任何宗教儀式，被覆上法國及道明會旗幟的大師靈柩，孤零零放在教堂祭壇的位置。除了鮮花和燭光，教堂裡空蕩蕩，無人守靈。大師這沉默、死無對證的遺願，究竟意味著什麼？一連串的問號，讓我開始探索，科比意究竟是個什麼樣的人，當年又是如何與保守的修院結緣？

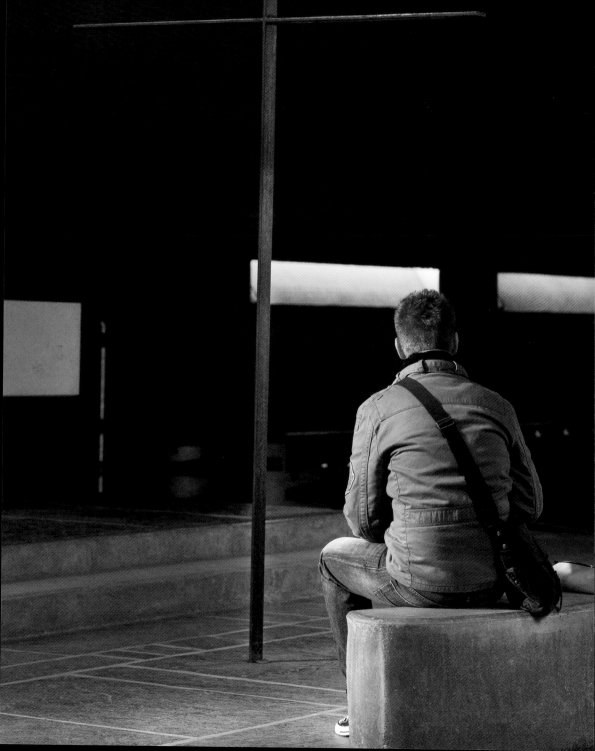

無神論者科比意
爭議不斷的一生

一八八七年十月六日，科比意出生於瑞士一處以製造鐘表聞名的山城。從小生長在一個嚴厲又單純的新教環境，十三歲起，科比意開始隨著父親從事鐘表製作。

在家鄉的藝術學校，科比意隨勒普拉德尼耶先生[5]學習藝術史、素描和當時流行的新藝術美學[6]。他是科比意生前唯一認定的老師，勒普拉德尼耶在三年課程結束後清楚告訴科比意，他應該成為建築師。

在老師的建議下，科比意在一九○七年的往後四年間認真地在歐洲各處旅行，考察不同時期的建築，這幾年的考察自學為科比意的建築師生涯打下深厚基礎，例如修道院會士小房間的靈感，即來自當年在義大利托斯卡尼所參觀過的艾瑪修道院[7]。

科比意三十歲那年回到巴黎，他在這藝術之都結交了一群現代主義、特別是純粹主義的藝術家，科比意的建築概念至此臻於成熟。他與這群朋友大膽提出揚棄傳統的建築美學概念，且嚴厲批評十九世紀以來的守舊建築觀點及復古建築風格。他們擁抱工業成就，鼓吹以工業手法大規模建造房屋，以降低房屋造價並減少組成構件，解決工業時代來臨都市化的人口密集問題。這在今天聽來天經地義的觀念，在當年卻深具革命性。

雖然科比意非常喜歡設計能容納大批住戶的社區建築，但種種緣由讓他的早期事

科比意將只能在平面二度空間恣意揮灑的想像，變成了有血有肉的立體建築，然而置身在這處處是驚喜的空間裡，卻仍讓人有欣賞繪畫般的美妙。廊香教堂裡的小教堂，美得像一首詩，一支教人百聽不厭的協奏曲。

5. Charles L'Eplattenier, 1874-1946.
6. Art Nouveau.
7. Chartreuse Saint-Laurent de Galluzzo.

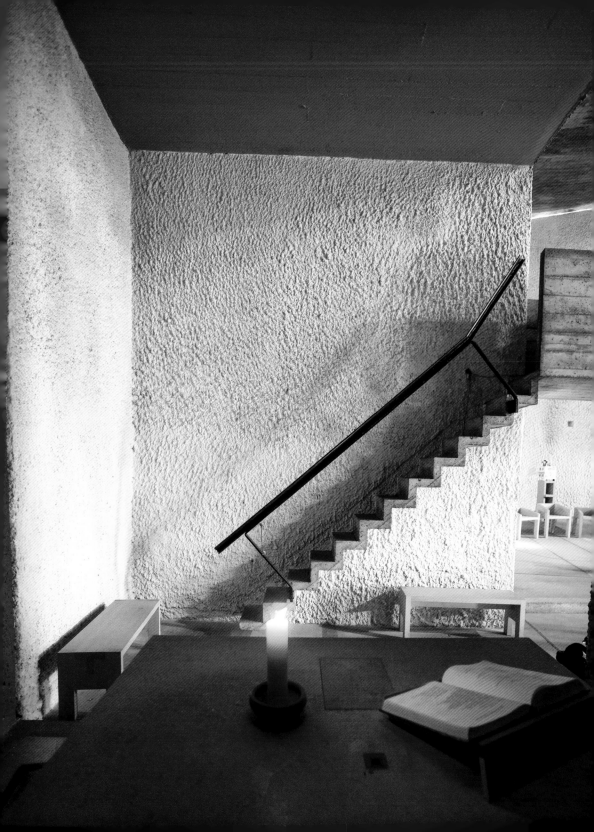

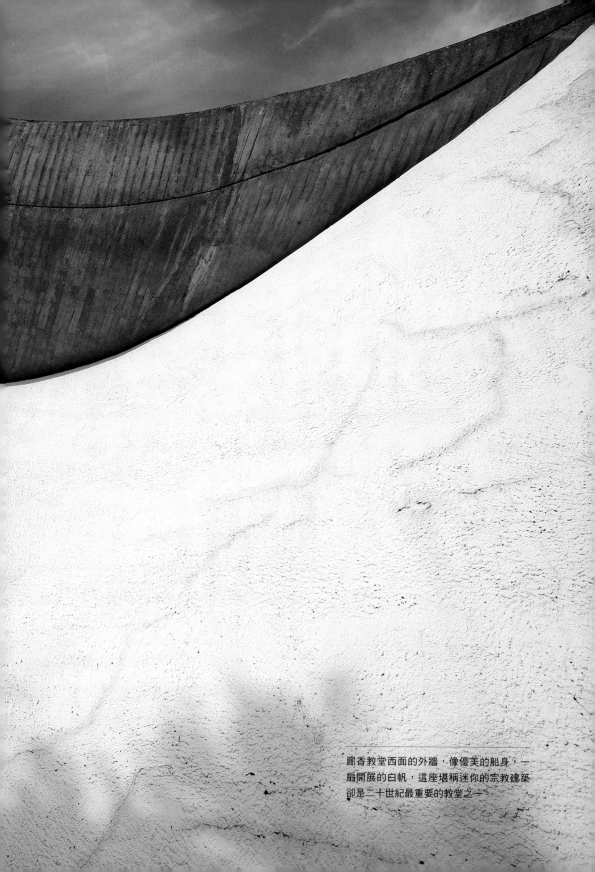

廊香教堂西面的外牆，像優美的船身，一
扇開展的白帆，這座堪稱迷你的宗教建築
卻是二十世紀最重要的教堂之一。

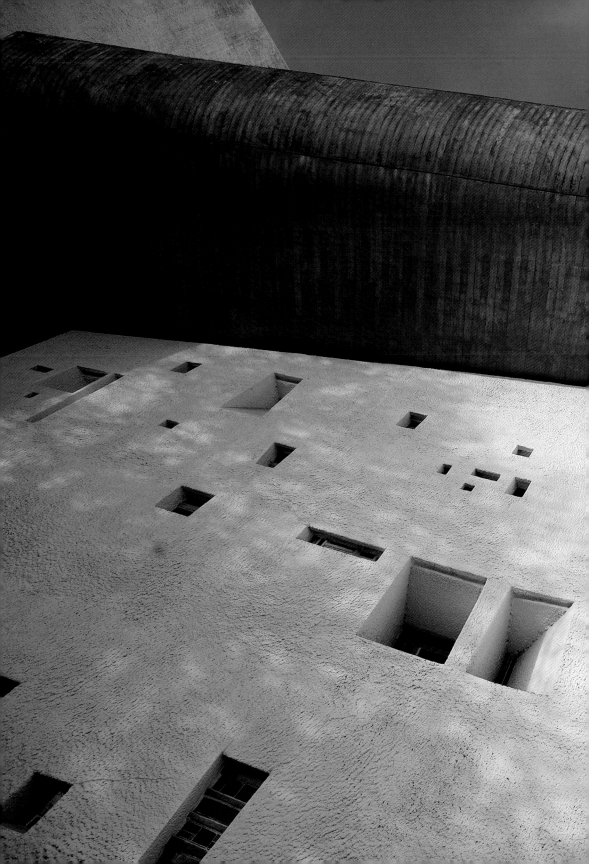

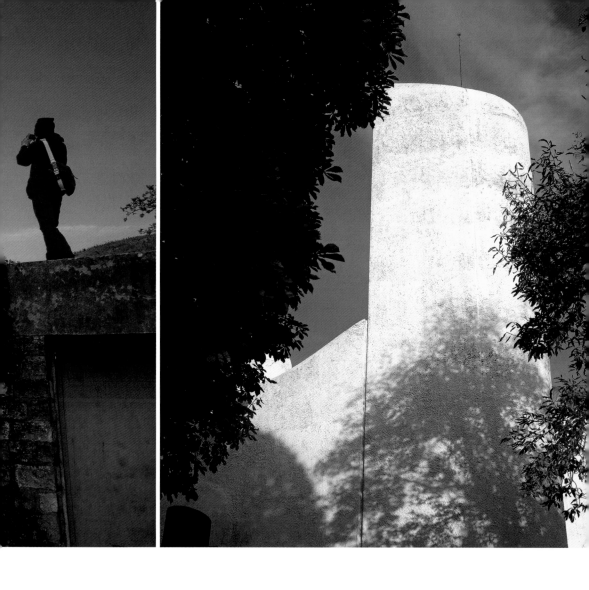

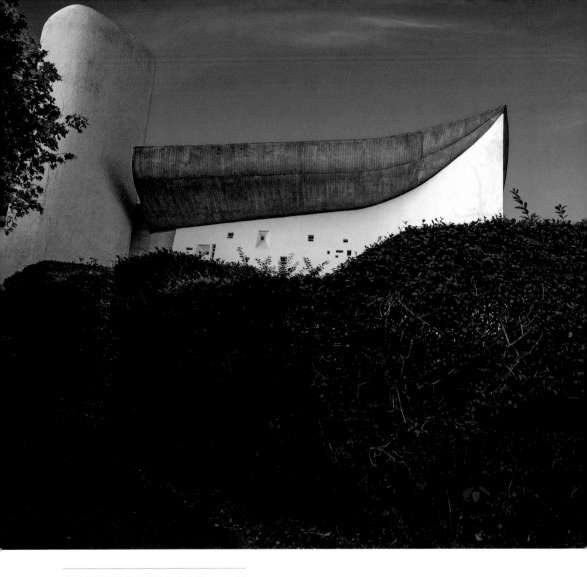

廊香教堂是科比意最著名的建築之一。對
傳統教徒而言,這座造型怪異的建築,什
麼都不像,尤其不像教堂。然而大師卻藉
著這座建築,重新詮釋傳統宗教建築的可
能。那充滿想像力的建築讓西歐宗教建築
美學攀升到前所未有的境界。

業，仍以私人住宅為主，鮮有龐大的社
區營造。一九二七年，科比意參加國際
聯盟在瑞士日內瓦所舉行的總部大樓建
築競圖。這棟極富政治意義的建築，在
科比意設計下，不走彰顯政治意念的古
典路線，反而以良好的隔熱與隔音成為
一座具有實際功能的辦公大樓。荒謬的
是，這場看似勢在必得的競圖，最後卻
以使用的墨水不符規定為由，將科比意
淘汰。然而所有參與計畫的人都心知肚
明，墨水只是藉口，保守勢力的從中作
梗才是主因。

二戰之前，科比意還曾到訪南美洲及
蘇聯，推廣他的城市興建理念。

戰後，科比意參與了法國的重建計
畫，「馬賽公寓」[8] 就是這時期最重要
的著名作品，此外他也代表法國為聯合
國位於紐約的總部設計大樓。科比意在
抵達新大陸時，愉快地對採訪記者說：

Firminy的公寓部落建築，是科比意在歐陸
所設計的五座公寓部落最後完工的一座。
這幾座公寓建築將科比意的居住美學發揮
得淋漓盡致，然而自有人進駐後，大師很
多一廂情願的設計，受到嚴酷考驗。

科比意除了設計建築，也會畫畫與寫作。
他的繪畫程度並不亞於同期的大畫家。

8.　Unité D'habitation Cité Radieuse.

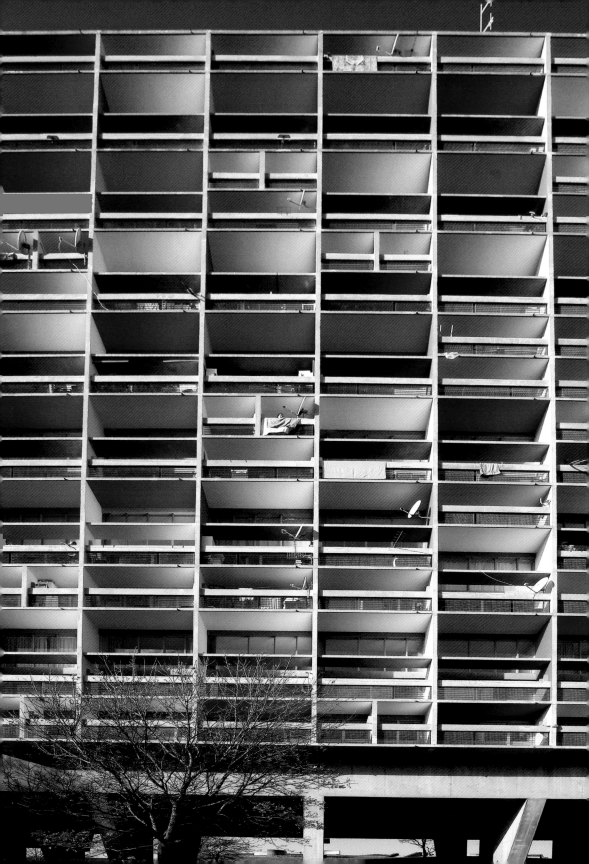

「三十年來，我覺得自己彷彿對著沙漠說話，一九四五年起，我便領導著法國的建築發展，此刻我終於覺得理想就要得以發揮……」此刻他的聲名如日中天，大眾視他為建築界的畢卡索，對建築界學子而言，他就是現代的同義詞。

然而科比意所期待的「開花結果」時刻卻從未到來，邀他前來的聯合國總部後來將他自設計團隊剔除，詳細情形連科比意都不願多說，世人只知心寒的科比意轉而將心思花在建築美學上，自此不再延攬龐大計畫。

科比意很會寫東西，他的大量著作對建築界的影響不容小覷，然而他得到的惡評卻幾乎與贏得的美譽相當，尤其是他捍衛自己的行事風格及爆烈脾氣更讓人不敢領教。

這樣的一位藝術家，怎麼會來為保守羅馬公教會裡古老的道明會設計修道院？人間素有諸多無法言明的機緣巧合，春秋史家視之為歷史必然的相遇，在信徒眼裡，卻是上帝早有安排。

為瞭解科比意與修道院的關係，我開始如偵探般地大量探訪、蒐集、整合各種科比意與修道院的線索資料。除了在修院四處參訪詢問，我更南征到普羅旺斯境內的托羅內修道院[9]、石窟教堂[10]、馬諦斯教堂[11]，也往西拜訪了靠近瑞士德國邊界的廊香教堂，以及與法國第一高峰白朗峰相對的阿熙教堂[12]……

而這一切的起點，是從修院餐廳牆上一張不起眼的照片開始。這早在那兒卻被我忽略的裝飾，為我不得其門而入的探索提供了一把鑰匙，一扇通往過去的窗口。

或由於經費短缺，或是創意不受人青睞，科比意有許多作品未完成。法國南部的Firminy城，有科比意當年所設計的都市計畫，然而大部分工程都只是紙上談兵。1960年開始計畫興建的Saint-Pierre教堂，一直到2006年才完成而得以對外開放，這座教堂也成為科比意在世界上的第三座宗教建築。

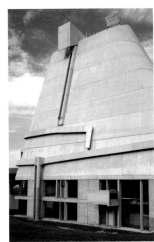

.9. Abbaye du Thoronet ，建於西元十二世紀，是普羅旺斯最著名的羅馬式經院建築之一。

10. Saint-Maximin-la-Sainte-Baume.

11. 原名La Chapelle de Vence ，但因由馬諦斯設計而聞名，世人多稱之Matisse Chapel。

12. Notre-Dame on the plateau d'Assy.

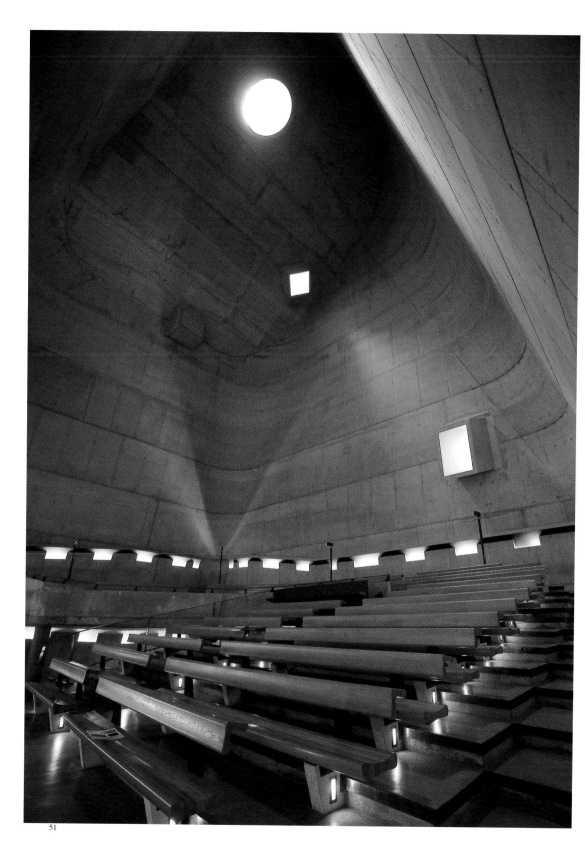

apter
2

第二章

科比意極富個人色彩的光影，
幾何設計，
徹底顛覆傳統經院建築形式與設計概念。

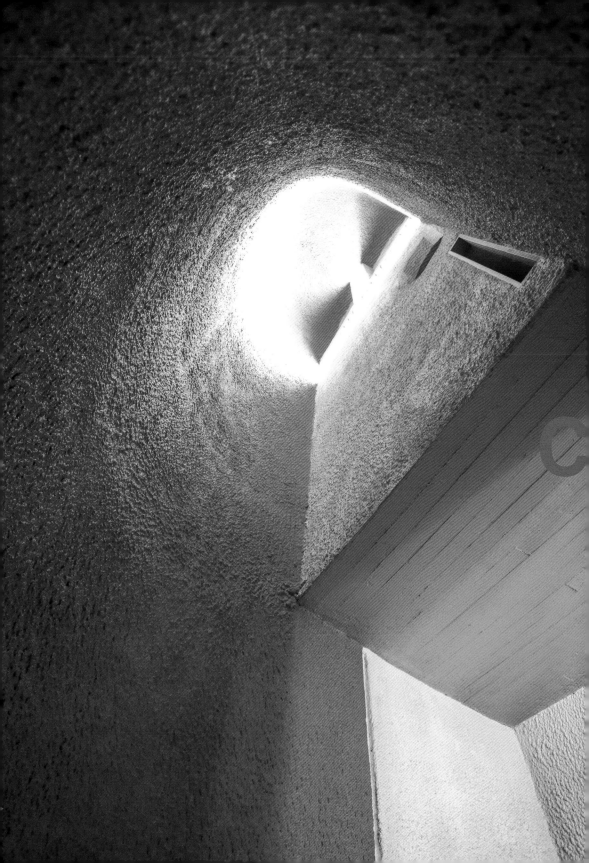

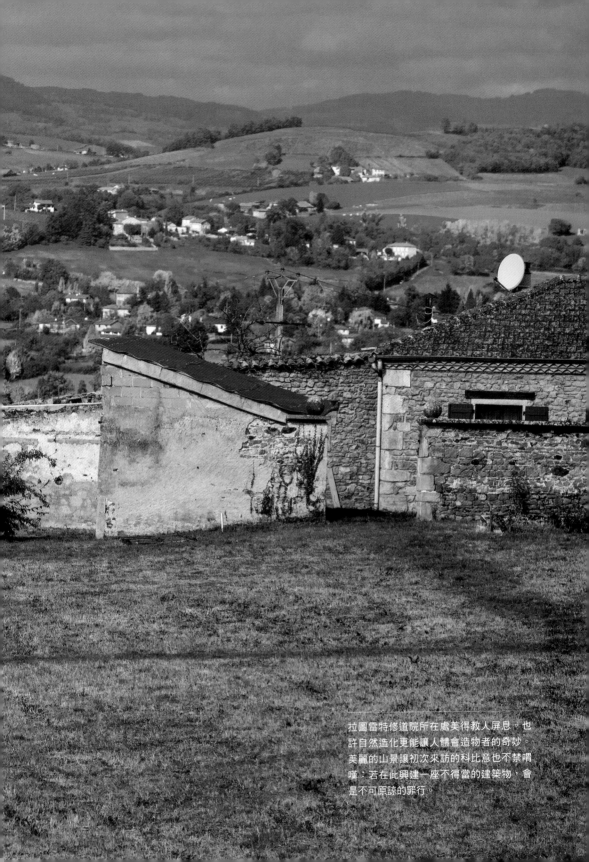

拉圖雷特修道院所在處美得教人屏息。也許自然造化更能讓人體會造物者的奇妙。美麗的山景讓初次來訪的科比意也不禁喟嘆：若在此興建一座不得當的建築物，會是不可原諒的罪行。

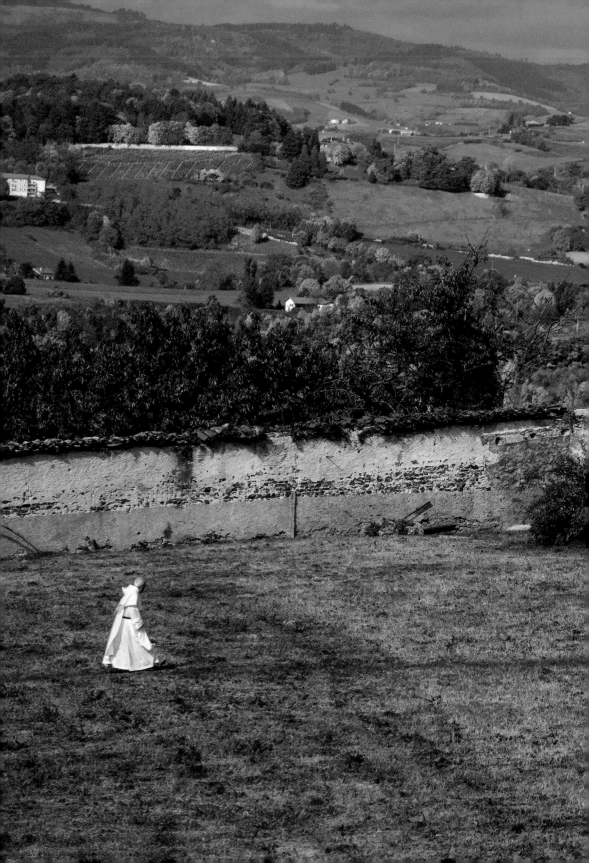

我們的修道院

為深入釐清這條線索的背景，有必要先了解修道院的生活環境。既然接待神父要我將自己當成團體的一份子，就容我以第一人稱、修院背後籌建者——道明會的立場來介紹一下這座修道院。

我們的修道院位於占地廣大的山丘上。一九四二年二次大戰前夕，里昂的道明會為日後培育會士的修道院覓預定地，而自一名過氣貴族手中買下這片有城堡和農莊的山林地。當時法國有三個道明會士團體，分別散布於北、中、南部，其中最保

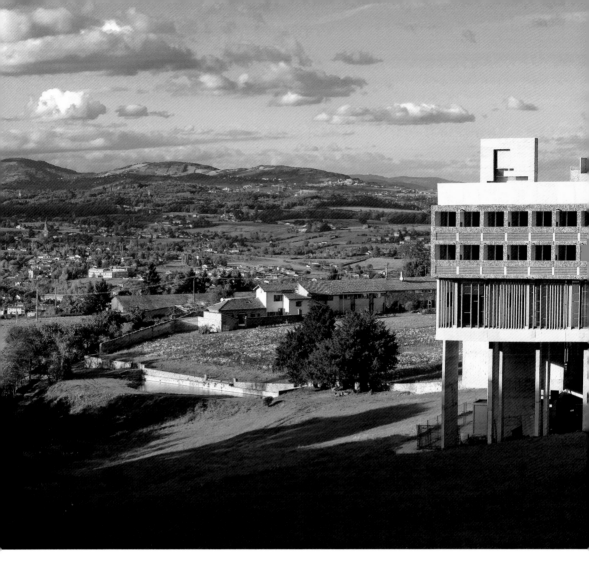

位於山丘上的修道院，確是清修的好地方。這一座清水模建築，順著坡地，輕巧靈動地浮在青草地上，融成自然風景的一部分。

守、紀律最森嚴的，就是建造拉圖雷特修道院的里昂會省。

矗立在青草地上的修道院沒有與外界隔離的柵欄，只以一座位於東面、雕塑般的水泥框架象徵大門入口。經過水泥框架後，右手邊就是修院接待室。

一九六八年之前，若無特殊理由，一般人無法進入修院，就連會士家屬到訪，都只能在修院外的會客室見面。門禁森嚴的修道院，彼時是不對外開放的神祕禁地。

拉圖雷特修道院和傳統修道院一樣，內部粗分為公共及私人區塊。私人區域是位於建物南端四、五樓頂層的會士房間，這也是修院最隱密之處，昔日就連院內會士都不得擅自進入彼此房間。然而二十年前，我第一次住進這大小僅容雙臂展開的空間時，只覺得進了精神病房般侷促，一刻也不想待在裡面。

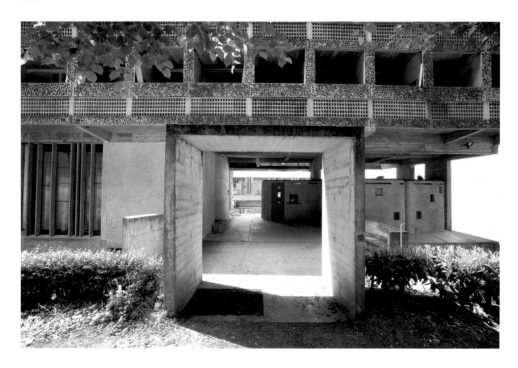

拉圖雷特修道院沒有圍牆柵欄，只有一座如雕塑般的水泥框作為入口象徵。上世紀中葉，這座框架之後的水泥建築是神祕的禁地。

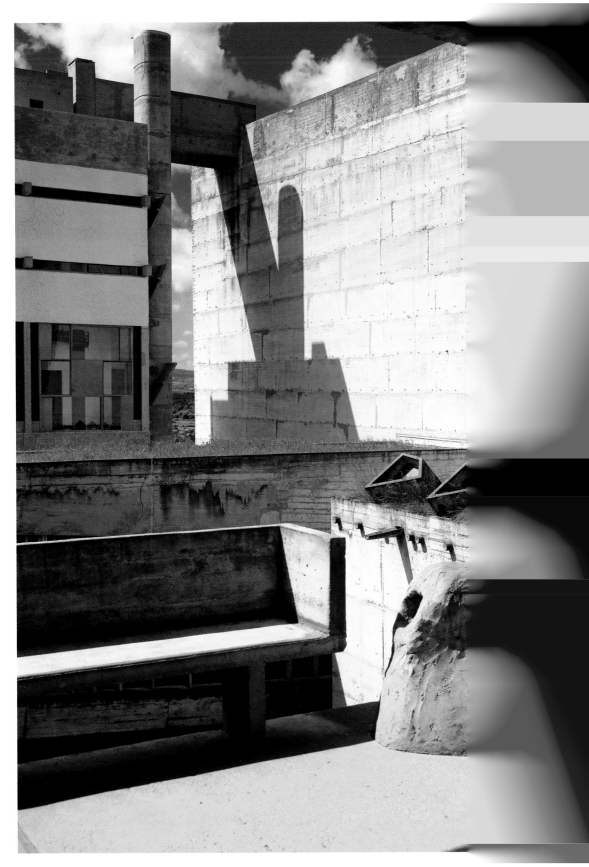

修院的公共區域分布在建物底下三層，因本院是培育會士的搖籃，除了北面的大教堂，其他三面分別規劃成圖書館及多間不同功能的教室，西面第二層是修院餐廳，緊鄰著團體會議廳（Chapter Room）。在這樓層之下的則是修道院廚房。四面都有互通的樓梯，修院中庭還有一條聯繫這四個樓層，呈不規則十字形狀的走道。

會士在修道院裡得嚴守靜默。我們的設計師科比意認為現代社會太嘈雜，竟將修院設計得連針掉在地上都聽得到。昔日，房間裡所有會發出聲響的東西，包括收音機一律都在禁止之列，就連會發出滴答聲響的時鐘也不需要，因為修院教堂定時響起的鐘聲，足以讓會士知道現在幾點，該做什麼。

雖然是座現代藝術建築，我們的修院仍奉行著源自中古的選舉制度，那就是我們有一位被推選出來的「會士」（Friar）做我們的「院長」（Prior）。中古時期，院長被視為基督的代表，我們除了要虛心領受他的指引與批評，更要對他坦白心中的一切。然而現代的會士大多不願接任院長，若有人最後躲不掉受到委任，那負擔真不亞於基督在加爾瓦略山上所揹負的沉重十字架。因為除了重大決策定奪，院長還得處理會士間的爭端，很多人以為修道人彼此間不會有衝突，這真是天大的誤會！在一個唯心、須時時壓抑自己的信仰裡，我們的情緒往往比一般人還難擺平。

修道院當初設計成可容納百人，隨著時代的變遷及某些歷史事件，如今院裡的會士只剩十人左右。在無人參觀的時光裡，整座建築如寂寥的空城。不過這年頭要年輕人過著獨身守貞的日子實屬不易，而現代修士除了祈禱、彌撒時身著白袍之外，平日則穿著與常人無異的便服。

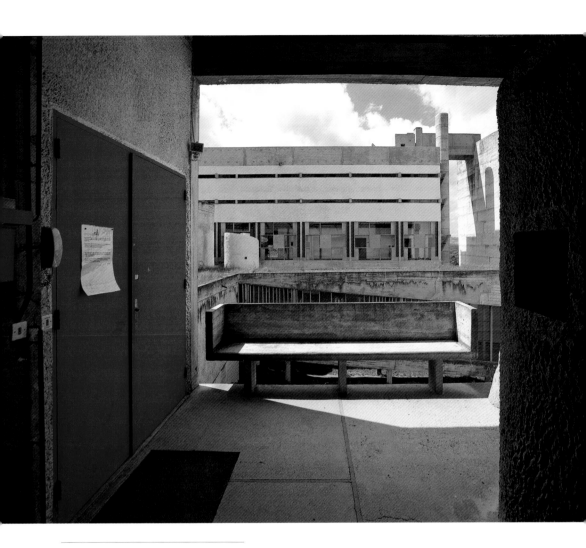

在當年，就連會士的家屬都不得進入修道
院。在那個門禁森嚴的年代，會士們就如
同出家人一般，所有世俗的情感，包括天
倫之樂都要一併摒棄。物換星移，當年出
家人的會客地點如今成為大師建築之旅的
起點。

1. 新約福音基督被釘十字架的山頭。

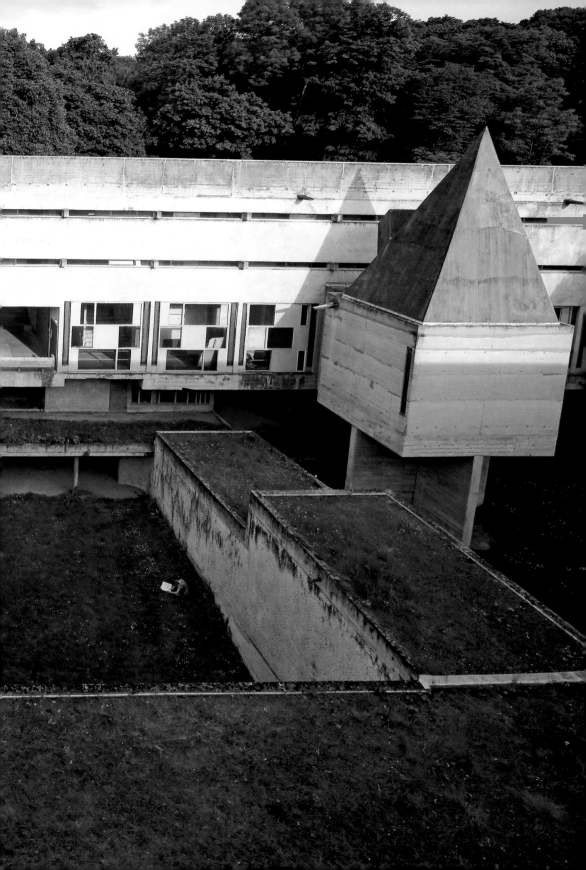

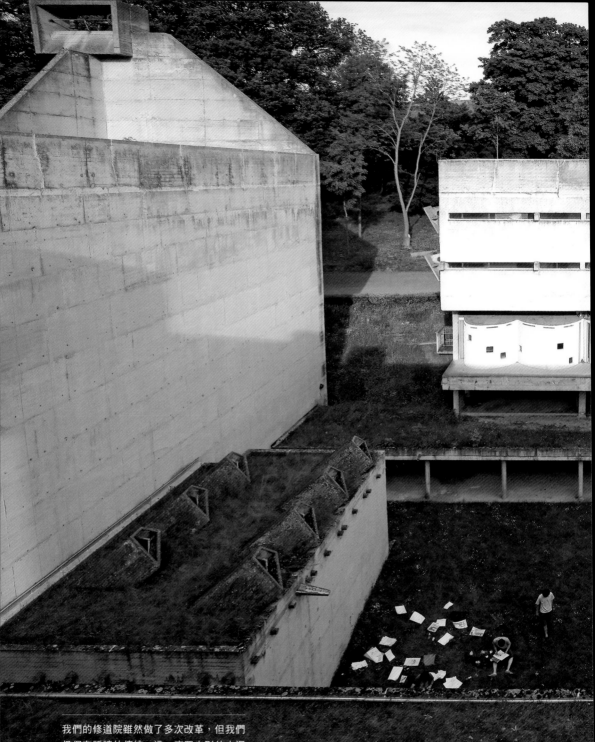

我們的修道院雖然做了多次改革，但我們
仍保有祈禱的傳統。這一座四方形的水泥
盒子，當年可入駐一百位修道人，而今，
人去樓空，但大師的藝術竟意外地延續了
修道院繼續存在的價值與命運。

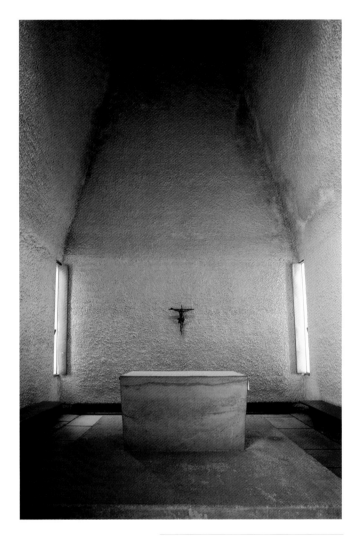

一直有個傳說：當年讓修道院一蹶不振的
罷課決定，就是在這座離入口處不遠的小
聖堂召開。斯人已遠，小聖堂仍是如此清
新空靈。上蒼對人類的命運常保沉默，然
而那由幾扇小窗灑進來的光，卻不由得讓
人讚歎，這世界應該有神吧？

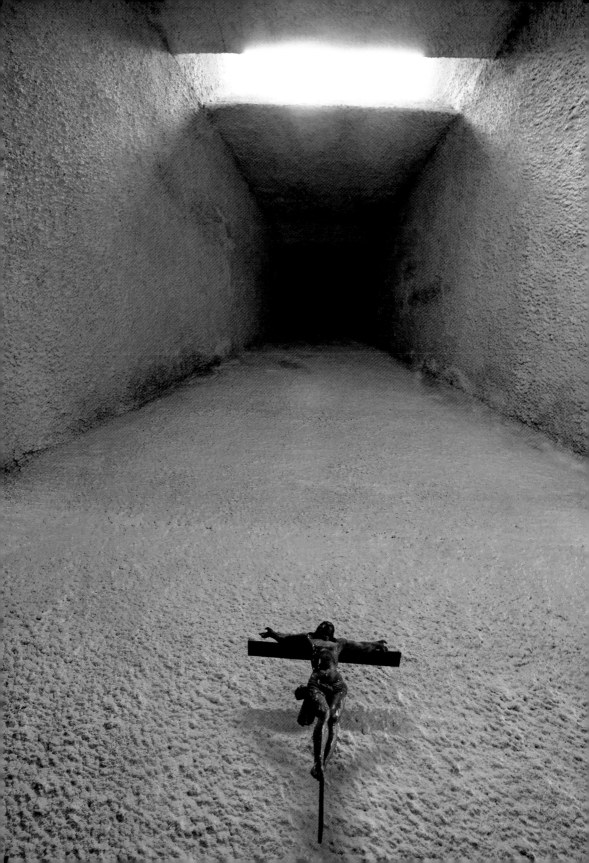

揭開一連串探索的
神祕照片

在拉圖雷特修道院期間，我雖不需參與例行的祈禱和彌撒，但午、晚餐時間一定得出現，不然神父會開始四處找人。當他們有私人會議要開，不能一起用餐時，神父也會先備好我的餐點。而就是在某次獨自用餐時刻，我才有機會發現餐廳牆面上一張不起眼的照片，很有表現主義味道的人像照片，竟是為我揭開科比意與道明會結緣的重要關鍵。

老照片裡，那如風乾橘子皮的老人臉孔與從他頭上罩下的白袍成強烈對比。享用著晚餐的我突發奇想：這人像不像義大利小說家艾可（Umberto Eco）在他八〇年代名著《玫瑰的名字》（The Name of the Rose）中的一位教士？

《玫瑰的名字》以中世紀一處發生命案的修道院為背景，小說的卷頭語語這樣寫著：「世俗凡人的誘惑是通姦，神職者的渴望是財富，而僧侶夢寐以求的卻是知識。」在一連串被冠以天譴、惡魔作祟的事實背後，所有問題竟來自一本被禁止閱讀的書，而在幕後操縱這一切的竟是瞎眼的老教士。

多年前，這本名著被法國導演改編並搬上大銀幕[2]，還請到半息影的史恩康納萊精彩詮釋了前來審案的威廉修士一角。電影最後一幕，當威廉知道所有命案都與這書有關後，當面與老教士對質並揭穿那看似天衣無縫的詭計。瞎眼老教士自知無力

2. 電影在臺灣的譯名為《薔薇的記號》。

這張照片為我打開了一扇通往過去的大門。這張照片掛在牆上許久，我都從未正眼瞧它，直到一次獨自晚餐時才將它端詳仔細，還天馬行空幻想一番。

回天，竟在密封的圖書室放起火來，熊熊烈火中，老人面目猙獰地將那本被自己下過毒的書一口一口地吞下……

啜飲著葡萄酒，我不禁幻想，牆上那位扭曲著身子的老教士，適不適合扮演那恐怖、操控一切的吞書老人？

「那人是誰？」晚餐後我抓著神父問。

「艾倫‧考提耶[3]！拉圖雷特修道院就是因為他才得以請來科比設計興建。」

我就知道這位優雅的老人不是等閒之輩，但萬萬沒料到他就是我正在找尋的主要線索！為了解艾倫神父、科比意、修道院三者的關係，我經由許多人的幫忙，漸漸拼出一幅關於當年那段精彩傳奇的完整圖像。

活化石般的
羅馬公教會

要理解艾倫神父的重要與獨特性，我得先將歷史座標移到半世紀前。你也許對影響歐洲、甚至全球文化的「羅馬公教會」沒有興趣，但教會那一頁改革變遷的過程，像極了人類社會裡每一次的興衰更替。羅馬公教會在公元後自今日希臘、義大利境內崛起，由被嚴禁的地下組織最後取代整個羅馬帝國，成為世間最大宗教團體

3. Marie Alain Couturier, 1897-1954.

二十世紀是人類社會變化最劇烈的世紀，就連死守教義、繁文縟節的古羅馬天主教會也不得不回應現代社會需求而在禮儀及教義方面做出重大改革。我在修道院底層的更衣間內發現了這一個殘破被棄置的十字架，對照祭台上的斑駁霉苔，恰如那一個已提不出任何新見解的陳腐教會，難怪力排眾議、倡導改革的教皇若望二十三世當年在面對保守勢力挑釁時會回答：「我只是想讓新鮮的空氣進來！」

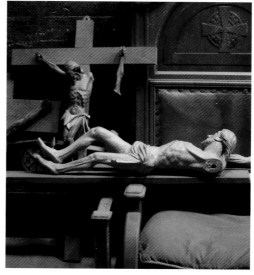

（西元三世紀以前，基督信仰嚴禁在羅馬帝國傳播，為此基督徒聚會全是暗地進行），足跡遍及全球。這古老的教會在二十一世紀的今天，被不少人譏笑為「活化石」，但若真正領教過一九六三年前的教會面貌，那才是如假包換的「化石」。

例如，我曾在修院圖書館裡翻閱一本有關道明會士生活的攝影集。這本發黃的書籍裡記錄著普羅旺斯境內一處著名修院在人去樓空前，會士們從彌撒到祈禱用餐時的生活剪影。正當我津津有味地咀嚼這些恰如老電影劇照般的影像時，卻駭然發現它的拍攝與出版年份，不是我原先以為的十九世紀，而是上世紀的五〇年代。恰如剛翻面的歷史書，那段歲月距今不過一頁之隔。

網路新世代大概無從想像，這曾是世界第一大宗教的今昔落差有多大……就以最表象的服飾來說，當時的修女無論天氣多熱，除了面部五官，全身都裹得密不通風。拉圖雷特修道院的道明會士也不遑多讓。一九六〇年修院落成之初，院內的神父和修士，成天仍得穿著象徵清貧的白色會服。冬天來臨時，還得在白袍外加件有如大法師穿的黑色披風。

五〇年代前，所有會士更得剃一種有如荷包蛋般的怪異髮型（頭頂剃光，周圍仍可蓄髮）。今日若在街頭碰上了這樣一位道明會士，定讓人以為萬聖節到了。

另一個讓現代人、包括信徒都無從想像的是，當時天主教會每日進行的彌撒禮儀，是以常人完全不懂的「拉丁文」進行。整套儀式全球統一，絲毫不容更改。別說小孩或年輕人，就是對成年人也是折磨。

隆重非凡的彌撒和漫長的詩經吟唱，各種以傳統為名的繁文縟節和教義宣導，在在使得這古老宗教顯得嚴肅而沉悶。

至於曾讓這宗教引以為傲的藝術表現，早已被普羅大眾摒棄於生活之外，盡數進了博物館。只要到巴黎的羅浮宮和奧賽美術館逛上一圈就發現此言不虛。羅浮宮裡十二世紀至十九世紀前的藝術精品，多以宗教為題，且大多是法國大革命期間，自富有修道院或大教堂沒收而來的藝術傑作。而奧賽美術館裡十九世紀以降的代表館藏幾乎全拱手讓位給印象與田園畫派。米勒、梵谷、高更、塞尚、莫內，都是這時期最偉大的代表畫家。除了梵谷還有少數以宗教為題的作品，此時期的大畫家們生活在一個全新、自覺性極高的社會裡，開始從日常生活找尋題材。妓女、下里巴人、花卉、田園風光……都是入畫的題目，幾乎不再有藝術家願意碰觸宗教相關的題材。

十九世紀的法國，雖仍有幾座被冠上新古典、新歌德、新拜占廷等風格的新式大教堂，像是巴黎蒙馬特的聖心教堂[4]，或里昂的富樂維爾大教堂[5]，但都只是將舊素材借屍還魂、炒大雜燴處理一番。龐大建築徒有形式而無內涵，評價不高。

兩次世界大戰使人性受盡摧殘，羅馬公教會此時不僅起不了嚇阻效果，大多時候更置身於腥風血雨的時局之外。

這樣一個欲振乏力的教會，竟在一九六〇年召開了將信仰帶入現代——史稱梵蒂岡第二次大公會議——的重要會議。

4. Basilique du Sacré-Cœur.
5. Basilique Notre-Dame de Fourvière.

將古老宗教帶入現代的
梵二大公會議

近代歷史學家都公認這與前次相隔一世紀的會議，是西歐自宗教改革後最重要的革命性基督教事件。這次會議終於讓陳腐的羅馬公教會掙脫中古、進入現代。而膽敢顛覆傳統，召開這次大公會議的，竟是一位相貌平凡、出身貧農家庭、剛被選為新任教宗的若望二十三世[6]。這位在位僅四年七個月的教宗，卻是近代最受人敬愛的教皇，連猶太教及非信徒都以「善良的教宗若望」來尊稱他，包括我這桀驁不馴的教徒也深深喜愛這位極富人性的教皇。尤其他晚年一系列寫給姪孫輩的信件更教我心折，老先生在字裡行間流露出的慈愛體貼，直讓人覺得他是深富人性的聖人。

被公認為二十世紀最偉大教皇的若望二十三世，上任時已是高齡七十七。據說推選他的樞機主教們，因為選了一位理應沒幾年好活，做不了什麼改革，行將就木的「木頭王」[7]而沾沾自喜。沒想到這位慈眉善目、笑口常開的老先生，上任才三個月就積極召開探討羅馬公教未來的大公會議。

這攪亂一池春水的舉動為他帶來了空前阻力，為此非難他的樞機主教們有回還將他關在房裡，激烈質詢他召開會議的目的！面對此質問，這位肥胖的老先生突然站起來，走到窗邊將窗戶打開，幽默地說：「我只是想讓新鮮空氣進來！」連他的繼任者、當時被放逐至米蘭的蒙提尼樞機[8]（後來的保祿六世），都擔心不已地對朋

6. John XXIII,1881-1963.

7. 《伊索寓言》裡空有頭銜卻不必做事的國王。

8. Giovanni Battista Enrica Antonia Maria Montini，即後來的Paul VI, 1897-1978.

未加入修道生活的考提耶也跟所有年輕人一樣，有著自己的夢想，然而第一次世界大戰徹底改變了這位一心想當畫家的年輕人。一個更高的召喚，為這年輕人開啟了意想不到的人生。

考提耶神父特寫照之一。這位熱衷現代藝術的修道人，不懼傳統壓力，成就了西歐數座著名的現代宗教建築。

Janvier 38

恰如剛翻頁的歷史，羅馬公教會六〇年代以前究竟有多保守？這張照片裡的道明會士還得剃個如荷包蛋的怪異髮型。當年那些求神父降福的信徒還得虔心地跪在地上。這些在當年被視作理所當然的禮儀和服裝，今日看來卻相當怪異。

驚世駭俗的
艾倫・考提耶神父

友說：「這神聖的老孩子正在捅一個惹不起的馬蜂窩！」

然而還沒等到這大公會議召開，就已經有人受不了教會的死氣沉沉和鬱濁，其中一位就是被後人譽之為「文藝復興之人」的法國道明會士、拉圖雷特修道院催生者——艾倫・考提耶神父。

十九世紀末，艾倫・考提耶出生於法國羅亞爾河流域的磨坊家庭。年輕時立志當畫家的艾倫，第一次世界大戰期間，因腳傷而提早退伍返鄉，但他的好友和同袍卻沒那麼幸運，全都戰死於前線。

戰後，艾倫開始花時間參訪巴黎的大小教堂，更開始專心閱讀兩位備受爭議、篤信天主教的詩人萊昂・布魯瓦[9]和保羅・克勞戴[10]的作品。

一九二五年，接近而立之年的艾倫，決定扔下畫筆，加入天主教道明會，自此成為僧侶。

入會多年後，艾倫神父的長上問及他對當代宗教藝術的觀感。

「它們全是沒有生命力的蒙塵學院派，在模仿中模仿，對現代人毫無影響力！」

9. Léon Bloy，1846-1917.

10. Paul Claudel，1868-1955，他有位非常有名的姊姊，與大雕刻家羅丹關係密切的卡蜜兒・克勞戴。他亦因未將姊姊自長期居住的精神病院接出而飽受批評。

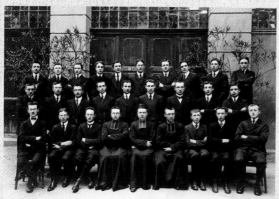

雖然不當畫家，考提耶神父仍是無法忘情
於繪畫。身為僧侶，考提耶神父仍為不少
教堂繪製壁畫，就專業立場而言，這位神
父的畫作不亞於專業畫家。

少年考提耶的中學畢業照。一張照片隱藏
著不少訊息，由於不苟言笑，照片中的青
少年，個個嚴肅地教人窒息。少年考提耶
是最上一排，最右邊那一位。獨立於群體
之外的考提耶，似乎打從青年期起就有自
己的想法。

艾倫激動地回答：「馬奈、塞尚、雷諾瓦、梵谷、馬諦斯、畢卡索、布拉克這些現代大師，全活躍在教會之外，不再像以往的藝術家為教會所用。今天我們如此汲汲傳道，卻不如中古教會那些藝術巨匠的作品那麼直接、那麼具有說服力……令人扼腕的是，幾位現代大師要比文藝復興那些官能主義的巨匠們更有天分、更有本事！」

艾倫神父的長上對他的見解相當驚異，便對他說：「那你就放手去做看看好了！」

在中古時期，富可敵國的羅馬教皇不管哪個天才都請得動，連不擅壁畫的米開朗基羅，在朱力亞二世威逼下都乖乖放下雕刻刀，為西斯汀教堂畫了〈最後的審判〉天頂壁畫。至於遍布各地的富有修道院和眾多主教，更是各領風騷延請偉大藝術家來裝飾他們的教堂與住所，在歐陸開創了一波又一波諸如文藝復興、巴洛克……等等目不暇給的藝術潮流。

而在教會如帝國般的榮景不復存之際，整天穿著白袍與世俗格格不入的艾倫神父，要如何憑一己之力，跨越宗教藩籬與天才合作？

第二次世界大戰前夕，艾倫前往紐約邀請一位猶太裔雕刻家雅克‧李普契茨[11]，來為他主導策畫的教堂雕尊聖母像。大雕刻家得知艾倫的來意後，驚訝地問他：

「你不知道我是猶太人嗎？」

「這會困擾你嗎？」艾倫故做狐疑地問。

「當然不。」雕刻家不甘示弱回應。

既然要現代藝術家來裝飾教堂，考提耶也技癢地獻醜一番，這是他為阿熙教堂所設計的一扇以大天使聖拉非爾（Saint Raphael）為題的彩色玻璃。

11. Jacques Lipchitz，1891-1973，原為蘇聯猶太裔雕刻家，後移居法國。二次世界大戰前夕法國為納粹掌握，因而再次移居紐約。

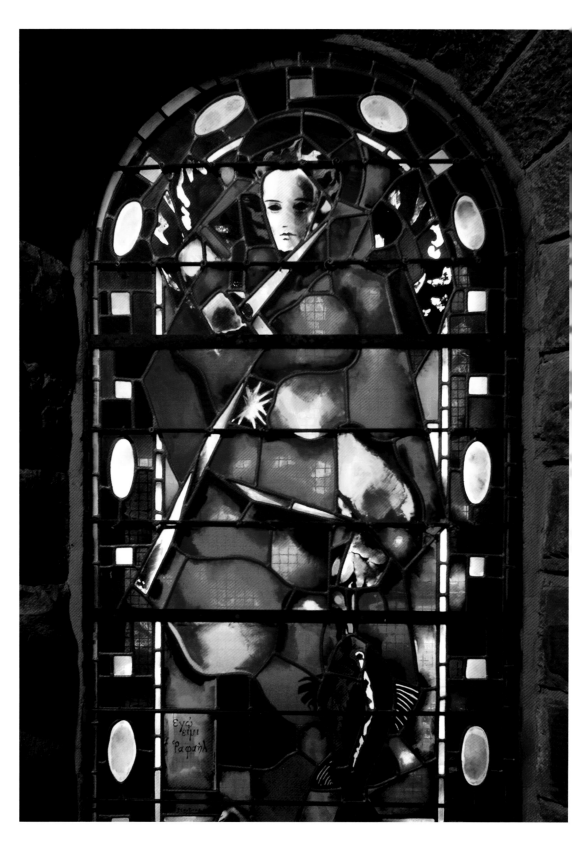

「如果這對你不是問題，對我就更不是了！」

此段對話將艾倫神父開放豁達的胸襟表露無遺。

在艾倫的認知裡，不管藝術家有沒有信仰，都是上帝的子民，都該為上帝所用。

在當時，這樣的觀念僅能以「驚世駭俗」來形容。在由他創辦，法國藝術界頗具影響力的《宗教藝術》雜誌中，艾倫這樣提到：

「藝術家既然是人，當然是罪人，如果他們的罪比一般人來得顯著、令人震驚，那是因為他們充滿了想像力。藝術是文化、甚至是宗教的延伸體，有的藝術家若自認是共產黨員，那他們就是對窮人懷有愛心的共產藝術家，我們應當讓他們自由地為我們工作，為我們的教堂畫壁畫。藉著創作，他們能告訴我們五百年來前所未聞的偉大故事。至於深受排斥的抽象派藝術家，他們的創作應像巴哈的管風琴音樂，在教堂裡有一席之地。」

艾倫神父的前衛觀念固然嚇壞不少人（尤其是保守的教會人士），卻也獲得同期像是畢卡索、馬諦斯、夏卡爾、雷捷、盧奧等幾位大藝術家的支持。而艾倫第一個按個人理念執行的專案，就是位於法國阿爾卑斯山區與白朗峰相對的阿熙教堂。

為了重振宗教藝術，考提耶神父與同期的頂尖藝術家交往。這位總披著黑袍的僧侶與大畫家的生活是如此格格不入，然而考提耶明白，上帝賦予這些大藝術家世俗——包括教會——無法明白的稟賦。

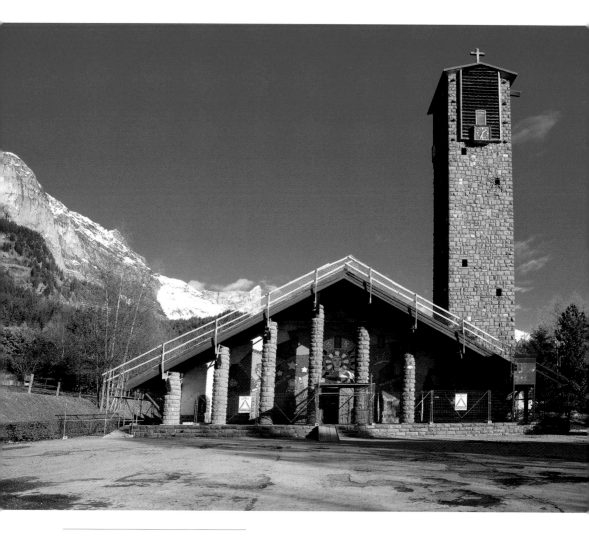

諾瓦里諾設計的阿熙教堂,從裡到外都非常別致。這座位於阿爾卑斯山,白朗峰對面的山村教堂,是考提耶神父亟欲為宗教藝術傾注活力的驚人實驗室。雖有一時之選的大藝術家加持,阿熙教堂總體藝術成就仍然不高。

Chapter
3

第三章

美的識見需要訓練與積累，

在這方面，沒有信仰的科比意是先知。

阿熙教堂──
精心料理的失敗大餐

為了深入了解艾倫神父如何藉由現代藝術家，為暮靄沉沉的古老宗教注入一絲光明，我按捺不住好奇，便離開修院，日夜兼程，火車、公車交替搭乘地來到地處偏遠的阿熙教堂。

這次造訪是我首次跨越文字敘述，與艾倫神父的第一次立體接觸。穿過蜿蜒的山區道路，來到海拔極高的阿熙台地，我終於看見被重重林木包圍的阿熙教堂。乍見教堂外觀不禁莞爾，這教堂「恰巧」座落在鳥不拉屎、雞不生蛋的偏遠山區，若在巴黎那樣的大城，可能還等不及落成，就被保守份子放火燒掉了。

艾倫神父自一九三七年就開始延攬當代藝術家來裝飾這座由建築師毛理斯・諾瓦里諾[1]所設計的教堂，直到二次大戰結束，全部建堂工作才完成。一九五〇年，這座位於偏遠山區的教堂終於獻堂，但教堂內的前衛藝術品卻引發了爭議，尤其是教堂裡一尊十字雕像被當地主教強行拆除的消息，還越過大西洋上了當年的《時代》雜誌[2]。據說這位主教在聽到太多抱怨後，親自前來阿熙教堂詳看這尊雕像。半小時後，主教對這尊沒有臉孔也沒有具體十字架的銅雕評論是「一種諷刺的拙劣模仿」，並下令將它撤出教堂。製作這件作品的女雕刻家對主教的處置非常反彈，直言她想表現十字架化為血肉之軀的痛苦精神，至於沒有臉孔是因為形而上的上帝本

1. Maurice Novarino, 1907-2002.

2. 1951.4.23

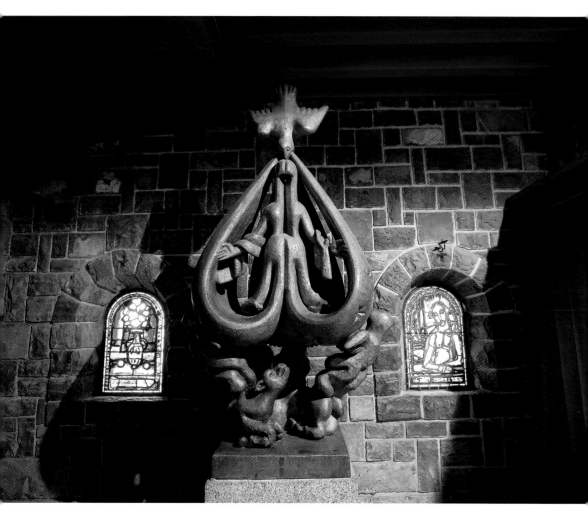

考提耶神父與雅克・李普契茲的對話堪稱
經典，然而這位雕刻家所塑造的聖母像，
仍是前衛地讓傳統教徒大感吃不消。

雷捷以近似卡通的圖案來馬賽克聖母，且
作為阿熙教堂正門的門楣。考提耶神父的
勇氣在當年真是無與倫比。

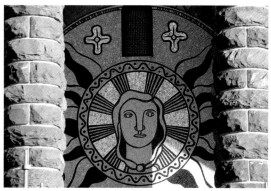

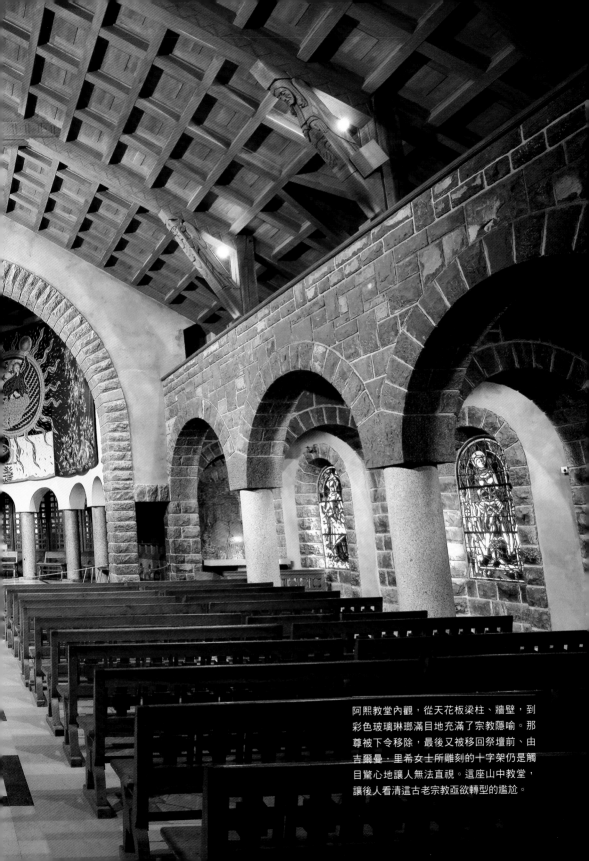

阿熙教堂內觀，從天花板梁柱、牆壁，到彩色玻璃琳瑯滿目地充滿了宗教隱喻。那尊被下令移除，最後又被移回祭壇前、由吉爾曼‧里希女士所雕刻的十字架仍是觸目驚心地讓人無法直視。這座山中教堂，讓後人看清這古老宗教亟欲轉型的尷尬。

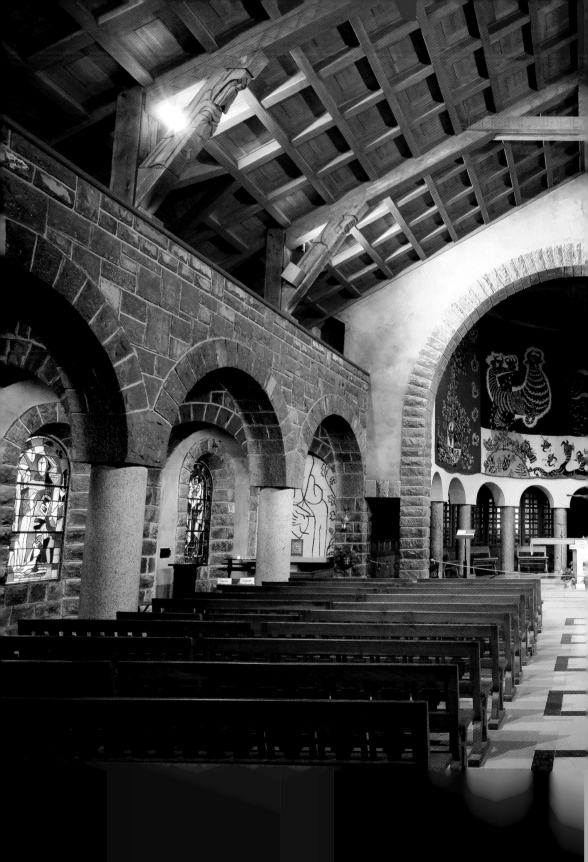

就不該有世俗的面容。

主教的處置引起《巴黎藝術週報》強烈抗議，他們認為由吉爾曼‧里希[3]女士所製作的銅雕是阿熙教堂最具原創性的作品，教會的做法只表明他們沒有因應現代潮流而做改變的誠意。最後還是被移回原位，正反評價兩極的十字架，在我看來猶如集中營被烈火燒殘的屍塊，觸目驚心地教人不願正視。

怪異的十字架只是阿熙教堂中眾多前衛作品之一，堂內外其他大藝術家的作品，可能會令經院人士更加不安。像是門楣上由共產藝術家雷捷所設計的聖母像，馬賽克圖案的聖母簡直如卡通般滑稽。

至於盧奧所製作的聖女摩妮卡[4]彩色玻璃也同樣教人驚異！尤其是聖女那雙大眼睛呈現出的茫然，簡直是現代人對基督信仰質疑的再現。至於其他兩扇以基督為題的玻璃，誇張的顏色及線條，更讓人有不舒服的焦慮感，直聯想起戰爭的受害者。

盧奧的基督及聖女，如此貼近人性並反應寫實心靈得讓人不安。

一九三七年開始興建的阿熙教堂裡，除了上述藝術家作品，更有馬諦斯及夏卡爾的瓷磚壁畫，而誓言放下畫筆的艾倫神父，也不甘寂寞地設計了兩扇個人風格濃厚的彩色玻璃。這座宗教殿堂，在諸多大藝術家的加持下，成為一座風格鮮明但極不協調的現代美術館。所有藝術品全然任由藝術家發揮。一向以御用藝術家闡釋基督信仰的教會，這回卻藉藝術家的創作將這「大哉問」丟給信徒，讓他們自己思考信仰是什麼？

衝突話題不斷的阿熙教堂，雖有眾多一時之選的當代藝術家參與，但整體藝術成

「藝術是得靠活著的大師來傳承的」，考提耶神父在陳述阿熙教堂的論述中這樣提到。曾有人質疑他，這些離經叛道的藝術家如何能表現神聖的訊息？反正教會學院派已沒有任何創造力，「何妨賭一下？」是考提耶的想法。這扇馬諦斯所作、以考提耶為靈感的聖道明像，後來也出現在馬諦斯自己所設計的教堂裡。

3. Germaine Richier, 1902-1959.
4. Saint Veronica，《新約聖經》中為揹負十字架的耶穌拭面的婦人。

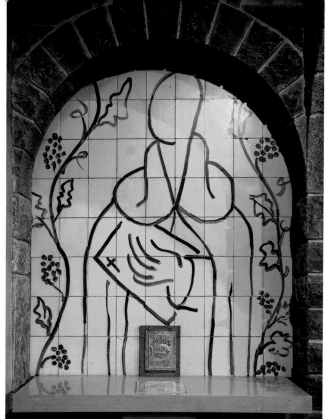

就不高。就連艾倫自己都說，這座教堂從建築本身到堂內藝術作品存在諸多問題。

而其中最大的敗筆，是這些天馬行空、各行其是、風格不一的藝術品，若單一陳列具有無比張力，但全部放在一起後卻因風格迥異、互相干擾而產生嚴重的不協調。

這些創作，喧賓奪主地讓教堂淪為藝術家的作品展場，難怪日後當艾倫再有機會主導宗教建築專案時，會如此重視建築師，更將建築內外的裝飾設計，完全委以一人以控制整體風格。

阿熙教堂的創舉從未獲主流宗教界的認同，然而法國政府仍在二〇〇四年六月，以文化資產的角度將之欽定為法國的文化財，開始嚴格保護。

大畫家夏卡爾也為阿熙教堂創作了一幅巨幅摩西帶領以色列子民出埃及過紅海的磁磚畫及兩扇彩色玻璃。艾倫神父曾感慨，若教會願相信藝術家，且與他們合作，那教會的藝術會多麼豐富？他直言：想像梵谷、塞尚、雷諾瓦來為教堂做壁畫會多麼動人燦爛？

保守勢力並無對錯，它是人類社會一部分。然而半個多世紀後，重新省思艾倫的想法，仍如真知灼見般地讓人感慨不已。

盧奧是法國近代最有名的現代畫家之一。
這位大畫家成名前就是從事彩色玻璃工
作，為此他的畫作自然有彩色玻璃般的
粗黑線條。當世人開始懂得欣賞盧奧作品
時，卻很難明白，這卻是盧奧的作品第一
次准許在教堂出現。二次世界大戰後，法
國教會當局為了修復大戰期間被毀的彩色
玻璃，展開了近乎對立、究竟該恢復原狀
還是准許抽象風格設計的爭論。這些爭議
使後人有機會明瞭，如何詮釋上帝竟是如
此複雜的工程。

盧奧的基督受難反應了人們的心靈。在許多人眼中，這幾面以基督為題的彩色玻璃，不僅是基督、而是人類自身的縮影。對照極度踐踏人性的第二次世界大戰，盧奧的基督卻有血有肉到教人不忍卒睹。然而在此之前的羅馬公教會的官方宗教畫，仍將基督塑造成甜美耽溺的無邪俊男樣，不啻是種難以負荷的諷刺？

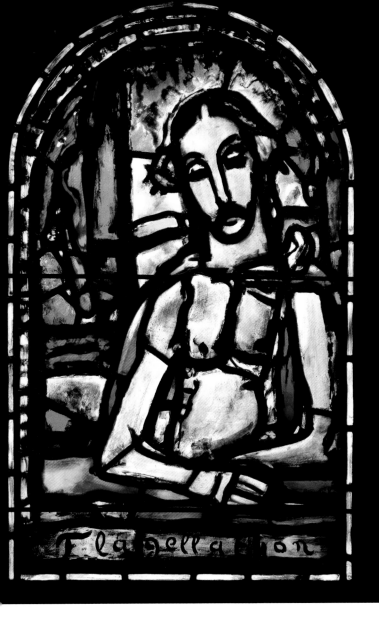

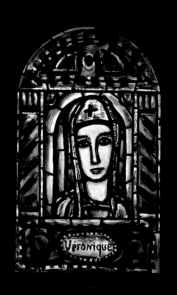

大畫家盧奧以自己女兒為靈感創作了這幅
聖摩妮卡。聖摩妮卡是《新約聖經》中，
基督揹十字架上山的途中，為基督拭面的
婦人。盧奧的聖女不像傳統聖像，具有一
種將教徒帶離自己的移情作用。這扇彩色
玻璃、聖女那雙深沉茫然的大眼睛幾乎在
質問信徒自己所信為何？

盧奧在1958年臨終前，一把火燒掉了大半
生近三百幅，當年市值近五千萬法郎的創
作，然而他深沉的宗教情懷與反省依然是
二十世紀最偉大動人的藝術之一。

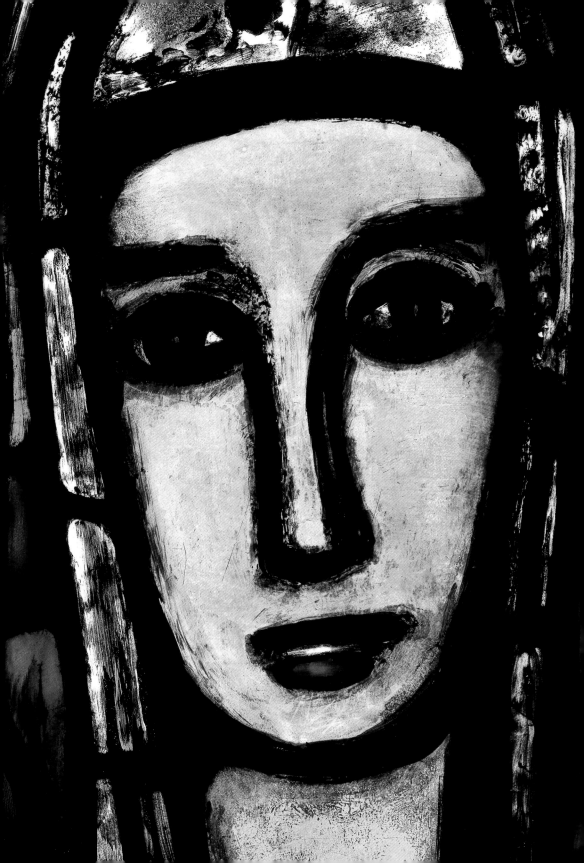

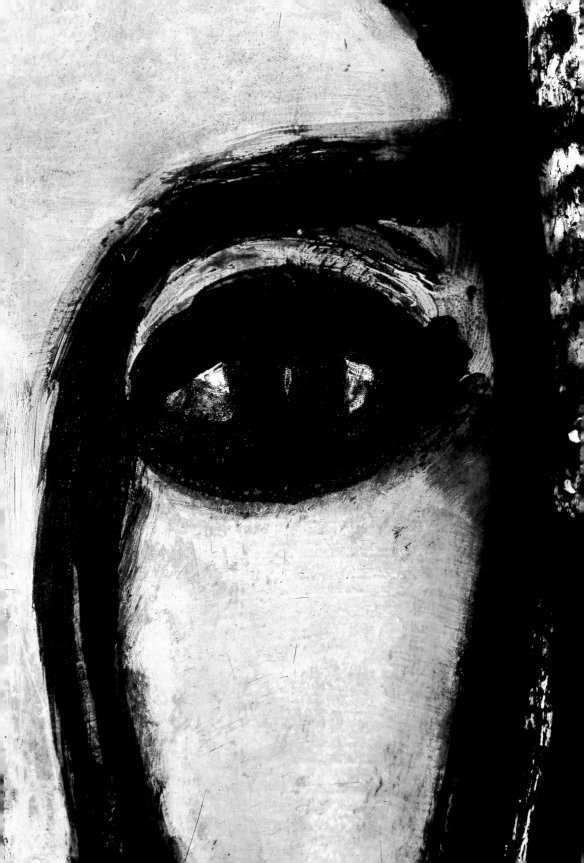

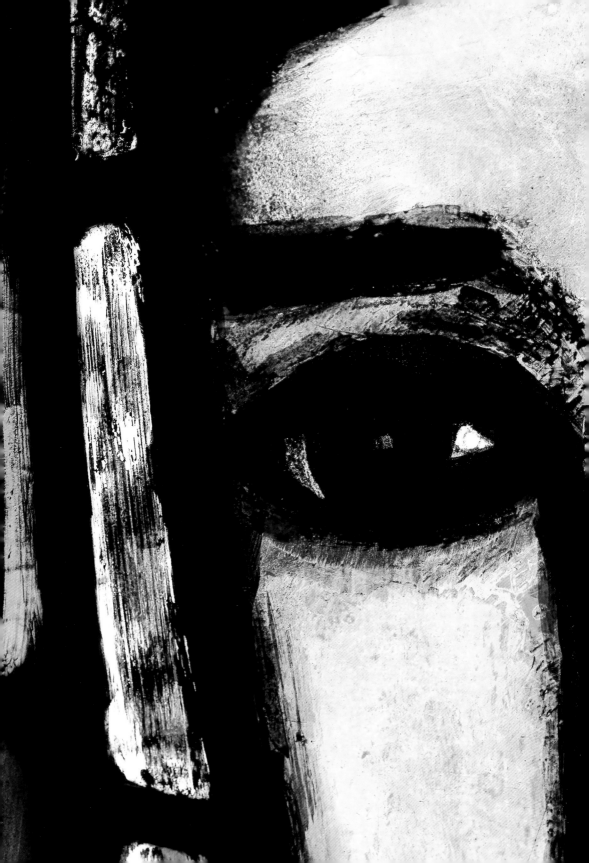

旺斯的馬諦斯教堂——
可口的開胃前菜

當阿熙教堂的藝術議題鬧得沸沸揚揚之際，艾倫神父並沒有參與，因為此時他的全部心思悉數轉到法國蔚藍海岸的旺斯，他的好友馬諦斯此刻正與他熱烈討論，如何為此地的修女設計修院教堂。

若說阿熙教堂是艾倫深具野心、精心調理但完全走味的大餐，那旺斯的馬諦斯教堂，絕對是令人擊掌叫絕的開胃菜。

不過這座教堂的興建過程同樣是風風雨雨，其中興建的因緣更是一則動人傳奇。

這座位於南法蔚藍海岸山城的旺斯小教堂，是艾倫與馬諦斯的重要合作結晶，不過這教堂的原始催生者並不是艾倫，而是一位同屬道明會的修女。

一九四二年，長居在尼斯的馬諦斯因癌症開刀，需要一位臨時看護。大藝術家開

96

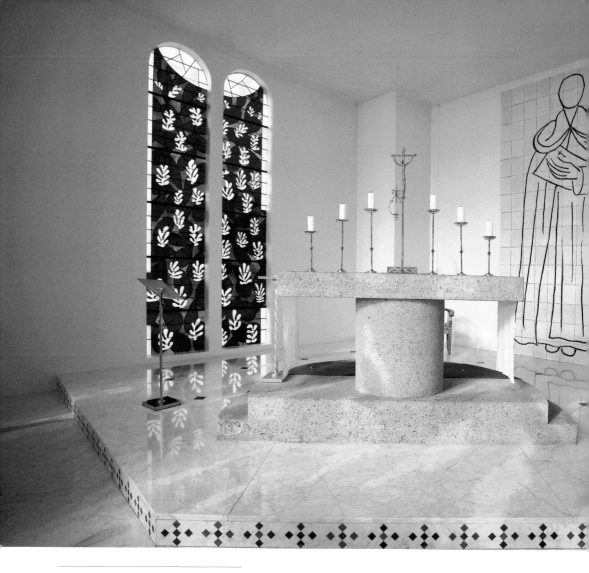

馬諦斯教堂是大畫家晚年最得意的傑作之
一。 在建築上並無任何特殊之處的迷你小
教堂，只是一個四方盒子，然而大畫家卻
以彩色玻璃，與近似塗鴉的壁畫，將這小
巧聖堂裝飾得神采飛揚。

出的條件相當簡單，只要年輕貌美即可。正值雙十年華的莫尼卡·布爾喬斯[5]小姐完全符合條件，最後馬諦斯還以她為題畫了許多畫，兩人成為忘年的莫逆之交。

兩年後，這位花樣少女卻立志棄俗修道，且改名為瑪麗[6]修女。多年後，瑪麗修女得知會院要在所設立的中學邊蓋教堂，她特別前來請教馬諦斯能否幫她們設計。

舉世聞名的大畫家一口答應，也對修女直言，建築並非他本行，且他雖曾領洗卻多年未曾進過教堂，如若修女不介意，他仍很樂意幫忙。

比鄰而居的畢卡索知道馬諦斯的計畫後，驚恐非凡地對老友說：「設計修道院的教堂？算了吧，設計菜市場還有點意思，那樣你起碼還可畫畫花卉、蔬菜或水果。」

十分看重修女請求的馬諦斯不甘示弱回信給畢卡索：「我的綠比西洋梨的綠更綠，我的橘比南瓜的橘還要橘，用不著在菜市場找題材。」

一九四九年起，七十七歲的馬諦斯共花了四年在這專案上。有情有義的藝術家絲毫沒敷衍這位與他情誼深厚的修女，除了設計教堂內外觀，竟還包辦了教堂內所有設計，包括壁畫、彩色玻璃、十字架、燭台等擺設，甚至連神父各時節場合所穿著的祭披禮服都設計出來。多年後，梵蒂岡宗教博物館企圖染指這批藝術品，想據為己有放在館內永久陳列，有心的修女硬是複製了幾套送到梵蒂岡，而將原件保留在自己教堂裡。

這無心插柳的小教堂連馬諦斯本人都很滿意，直言是他晚年最重要的作品之一，

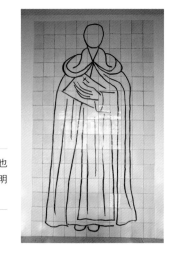

與馬諦斯有相當交情的艾倫神父，最後也成為馬諦斯的靈感，而完成了這幅聖道明磁磚畫。

5. Monique Bourgeois, 1921-2005.

6. Jacques-Marie.

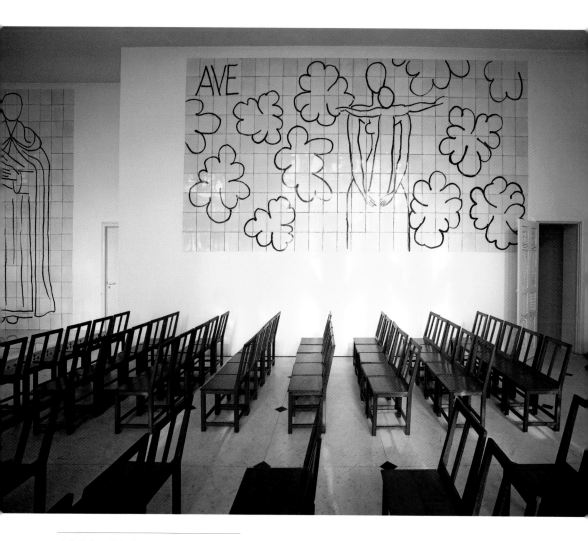

小教堂東面牆大多為彩色玻璃，西面牆則
是被以聖母為題的磁磚壁畫所裝飾。周身
全被花瓣圍繞的聖母與聖嬰，在這被簡化
成簡單的線條。大畫家在左上角戲筆寫上
萬福（AVE）的字樣，卻刻意省略了瑪利
亞這字。

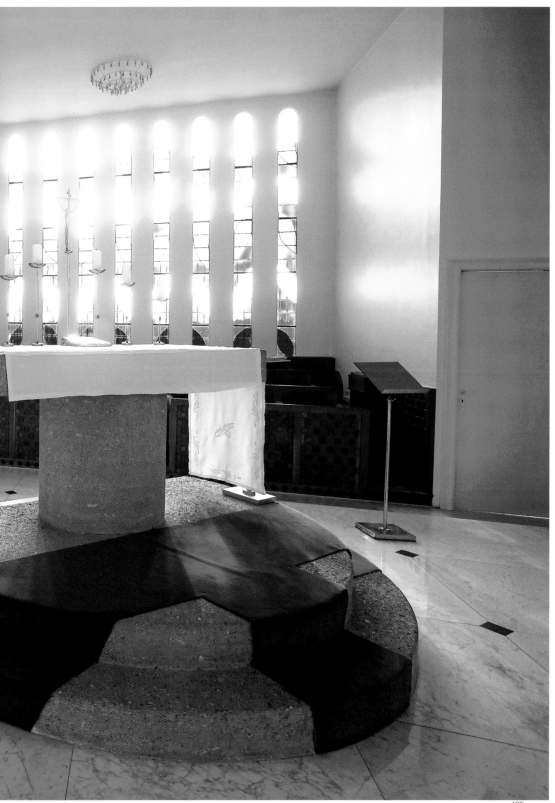

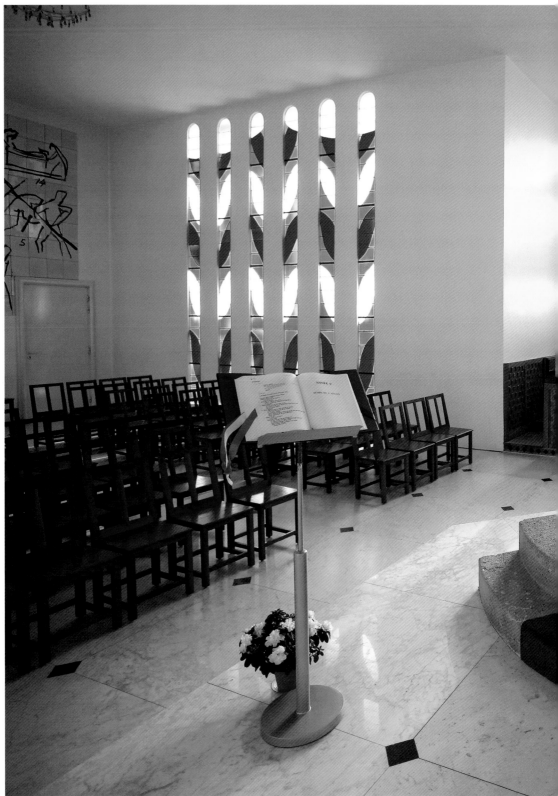

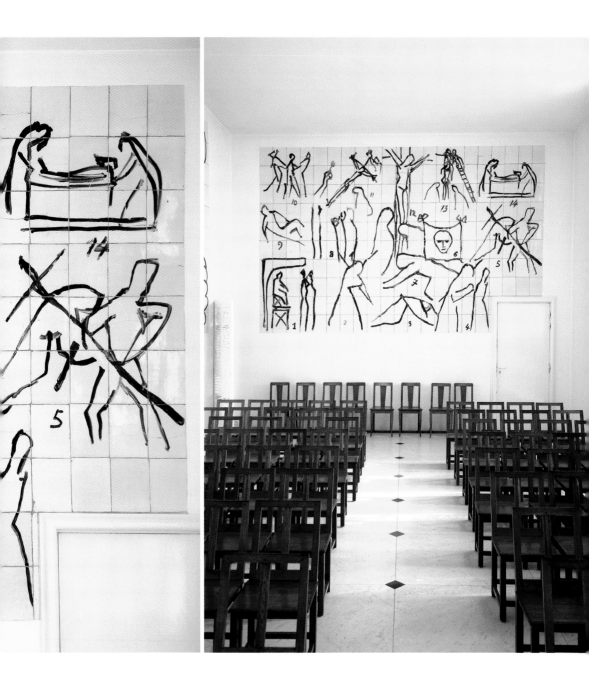

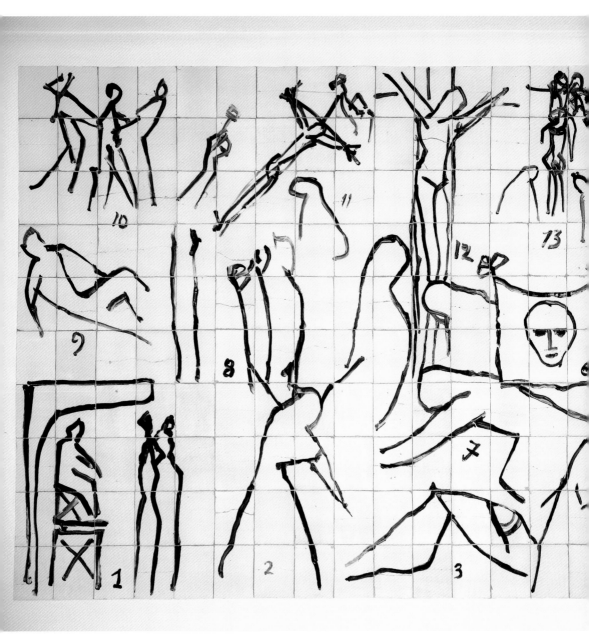

對傳統教徒而言，馬諦斯的創舉太過驚人。然而從圖像的編號中，我們依然能明瞭，這些圖是苦路的那一處。例如編號12的圖是苦路第十二處，基督上十字架的景象。編號1為苦路第一處，羅馬總督彼拉多審問基督的場景。以這形式表現苦路，在羅馬公教會裡雖不算絕後但絕對是空前。

而這座教堂也因為由馬諦斯全權主導，維持了完整的藝術性，阿熙教堂的大雜燴災難在這靈巧的小聖堂裡全不復見。

為道明會女修道院設計教堂，同修會的艾倫當然參與其中。馬諦斯甚至還以艾倫為靈感，在教堂祭台邊的牆面上，以粗線條勾勒出一幅巨大的聖道明像。

小巧的馬諦斯教堂中，最令我激賞的是北面牆上的苦路圖。這十四處苦路通常以浮雕形式，依序掛在教堂的兩邊牆面上，讓教友體會基督受難的過程。因教堂空間有限，馬諦斯乾脆將浮雕群變成連環圖濃縮在北面的一方牆上，並為它們一一編號標示順序。

藝術家猶如魔術師，為沉滯又古老的傳統注入新力量。

經由巴黎神父的安排，我獨自在這迷你教堂裡待了好一段時光，回想起馬諦斯為修女設計教堂的情景，內心依然感動。人間還有什麼比「真情」更有力量，更令人留戀的？

今天任何人若有機會來旺斯小教堂欣賞馬諦斯傑作，定會認為當年院內那些修女，因世界知名的大藝術家來設計聖堂，而深感榮幸。事實不然。瑪麗修女在她晚年出版的自傳中清楚提到，當年修會院長對於大畫家老以各式裸女入畫的愛好不敢恭維，而大力反對由他來設計教堂。瑪麗修女充滿挫折地寫道，那段期間，她心力交瘁地周旋於兩大勢力之間，簡直是比狗還不如的打雜工。然而今日前來修道院的人，大多不是來尋求神聖的指引，而是來欣賞馬諦斯的傑作，世人乾脆以「馬諦斯教堂」來稱呼此教堂。

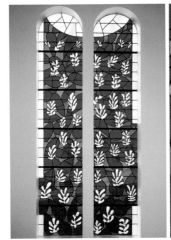

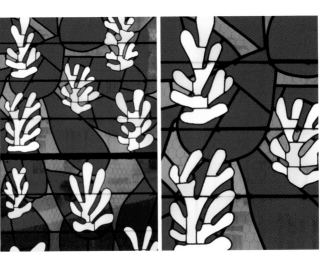

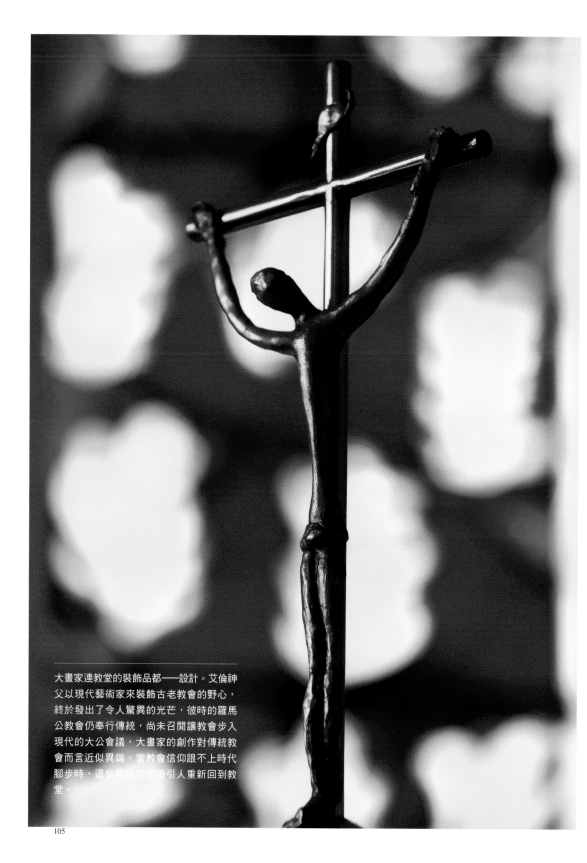

大畫家連教堂的裝飾品都一一設計。艾倫神
父以現代藝術家來裝飾古老教會的野心，
終於發出了令人驚異的光芒，彼時的羅馬
公教會仍奉行傳統，尚未召開讓教會步入
現代的大公會議，大畫家的創作對傳統教
會而言近似異端。當教會信仰跟不上時代
腳步時，這些藝術卻能吸引人重新回到教
堂。

震古爍今的廊香教堂——
偉大的盛宴

一九四八年，艾倫神父終於有機會結識科比意，原來艾倫想請科比意為他們在普羅旺斯境內，馬賽附近的拉聖波門[7]，著名的石窟教堂作設計。這石窟教堂大有來頭，它就是丹布朗幾年前轟動全球的《達文西密碼》中，基督女友聖馬德連娜，自中東前來歐洲的駐地。作家天馬行空的想像力不在我的討論之內，但這件商請科比意操刀的案子最後卻因官僚作業而胎死腹中，也讓會記仇的科比意憤怒地說他不會再為任何一個死掉的機構工作。然而上帝自有祂的盤算，這兩位個性、領域截然不同，但對藝術有同樣執著的大師，幾年後卻共同成就了歐陸一座最重要的宗教建築。世人大多只知道那是科比意留名青史的「廊香教堂」，卻全然不知其幕後催生者就是那一心想攬擢現代藝術家為上帝工作的艾倫神父。

距第一次合作破局兩年後，艾倫於一九五〇年再度找上科比意，請他來設計位於法國東部、毀於二次大戰的朝聖教堂。據一位可信度相當高的目擊者表示，當艾倫向科比意提出設計邀請時，這位有過不快經驗且對宗教建築沒有太多興趣的建築家直言回覆，與其找他還不如去找位天主教徒來設計。

聽完大師回答的艾倫以近乎憤怒的口吻對科比意說，我×××地不在乎你是不是教徒！科比意最後會答應接下這個建案，除了衝著艾倫的面子，更因為教堂所處的

位於法國東陲地帶的廊香教堂，是西方近代最具代表性的建築之一。科比意設計的這座教堂，為他贏得永垂不朽的地位。

7. La Saint-Baume.

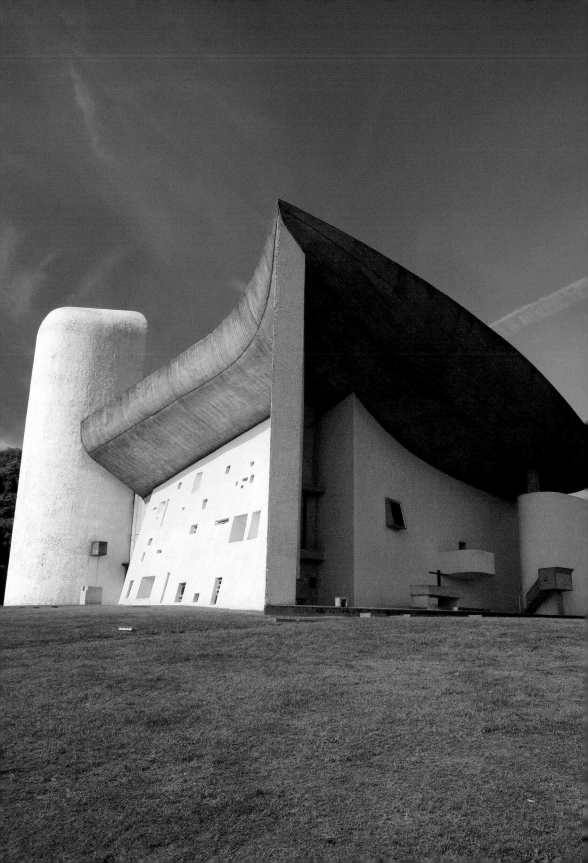

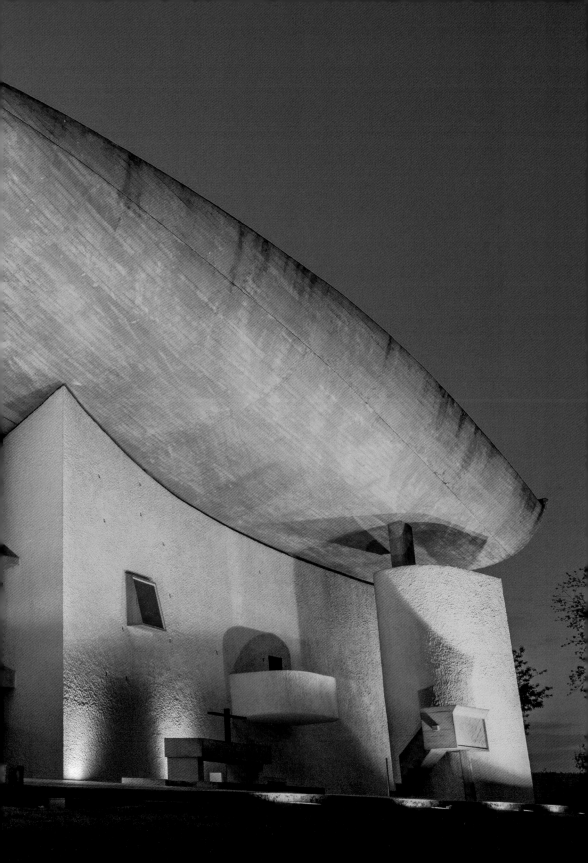

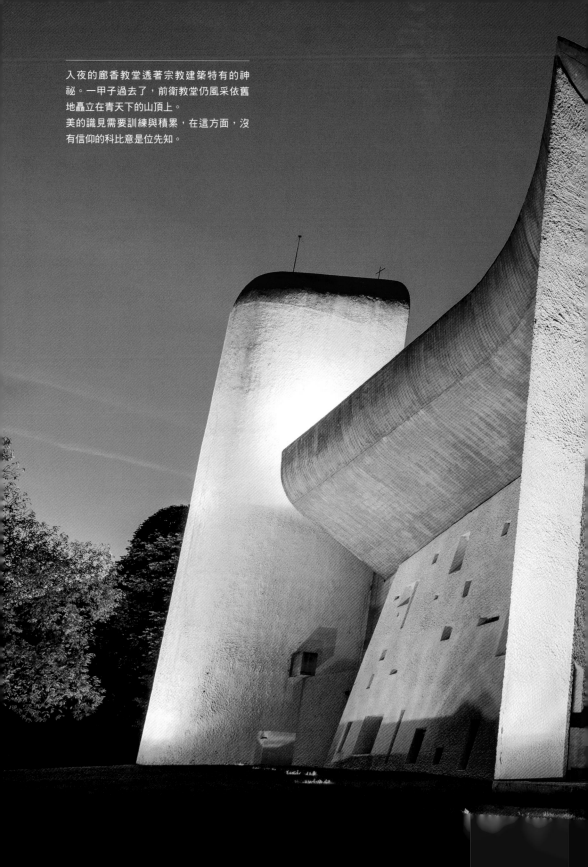

入夜的廊香教堂透著宗教建築特有的神秘。一甲子過去了，前衛教堂仍風采依舊地矗立在青天下的山頂上。

美的識見需要訓練與積累，在這方面，沒有信仰的科比意是位先知。

位置讓他靈感大發。

雄據山頂，四周群山盡收眼底的廊香教堂，自中世紀起就因地形險要而成為兵家必爭之地。二戰末期，德國雖已成強弩之末，但盟軍擔心這裡可能會再被德軍占領，而做出炸掉教堂的決定。戰後，法國開始修建多處教堂，當廊香的教友得知艾倫神父正在法國東南部進行一系列的新教堂設計畫後，突發奇想提出，何不趕時髦地請位知名建築師重建這座被戰火摧毀的教堂？科比意就這樣陰錯陽差、莫名其妙地被夾帶進來。

以教堂建築而言，科比意的廊香「小」教堂是西方現代宗教建築的扛鼎之作。也許正因沒有信仰的束縛，科比意在這小教堂上，更能恣意發揮，大展長才。

有若魔術之屋的廊香教堂，裡裡外外，沒有一個面向相同，若對這建築沒有初步了解，很難從造型上辨認它是座天主教堂。

科比意完全瓦解西方教堂建築形式，卻以「會意」手法將教堂建築的每個重要元素，不露痕跡地還原在各個環節上。例如，教堂西面渾厚結實的牆壁讓人感受到羅馬式教堂的雄偉，但科比意卻在這厚重牆壁上鑿出了大小、形狀不一的洞口，這宛如樂譜上高低音符的窗戶是科比意的獨創，更是他為建築融入音樂性的經典設計。

而這些前衛洞口卻又鑲上了傳統歌德式建築的彩色玻璃，只是傳統彩色玻璃上的連環聖人圖像，被科比意簡化成一個圖案，一個如戲筆塗鴉留下的潦草名字。科比意以如此大膽的現代手法，詮釋古老的宗教建築，卻又保留其精神，不負大師頭銜。

艾倫神父延攬天才藝術家為上帝工作的初衷，自此放出了懾人能量。半世紀後的

我沒有刻意來「觀」、「照」廊香教堂，然而特殊的造型卻使它的每一個面向，像一首雋永的視覺詩。科比意不受傳統束縛、恣意揮灑的創意，為傳統的經院建築創造了新的可能，也延續了它的生命。

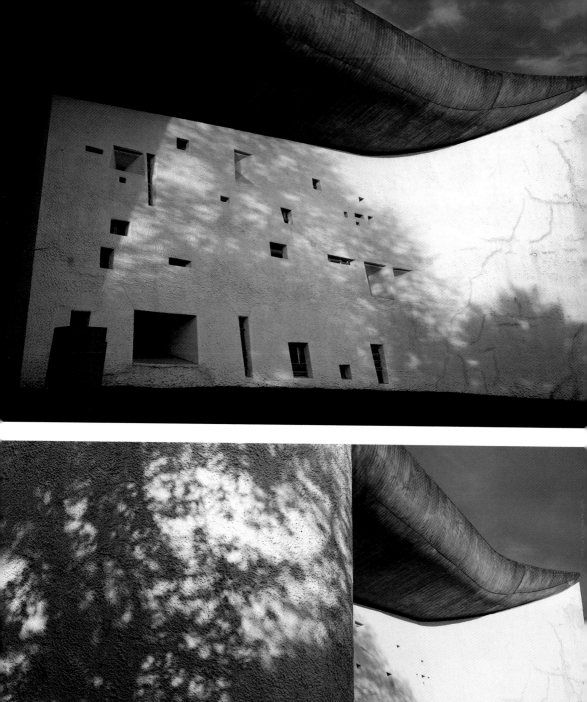
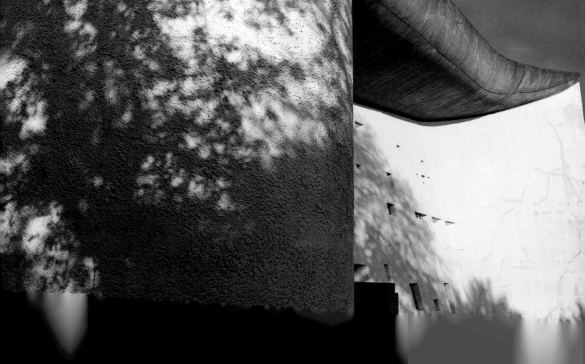

今天，地處偏僻的廊香教堂，依然吸引世界各地的建築愛好者前來頂禮，在全球各地有萬千死忠粉絲的建築大師安藤忠雄，就曾在他的自傳中言明，六〇年，日本仍有觀光外匯管制的年代，自學建築的他好不容易存了一筆錢，得以前來位於法國東南，交通相當不便的廊香教堂參觀。安藤忠雄深情寫道，他是在看到這座由科比意設計的教堂後，便立志獻身建築設計。

只是，一心延攬藝術家為上帝工作的艾倫始料未及的是，他所邀請的藝術家光芒日後遠遠遮蓋住他的上帝。世人對藝術作品的興趣，遠超過他所服膺的宗教。

而一開始拒絕廊香教堂建案的科比意，事後對這教堂的態度又是如何呢？

一九五五年六月二十五日，廊香教堂獻堂慶典後兩天，六十八歲的科比意以相當稚真的口吻，興奮地給他九十五歲高齡的老母親寫了家書：

「您的小『科比』今天可是出盡了鋒頭，多少有頭有臉的人都嘖嘖稱奇地來參加教堂的獻堂大典……這是近代建築最具革命性的代表作……」

彷彿挽著老母親的手，科比意以孩子的口吻雀躍地對母親描述，該如何參觀這座教堂：

「去到廊香打開教堂的門（應該是小的那一扇），好好瞧瞧室內，然後走到祭台後，看看更衣室（聖所）的階梯，您若想喝東西，教堂前方有間接待朝聖客的小房

建築自己會說話。「美」不用多做解釋，傳統的非難最後都會被「美」覆蓋、融化。一位無神論者為上帝的屋子帶來新的可能。身處教堂光影變化中的人，或許會更用心思考、用身體體會上帝是什麼。

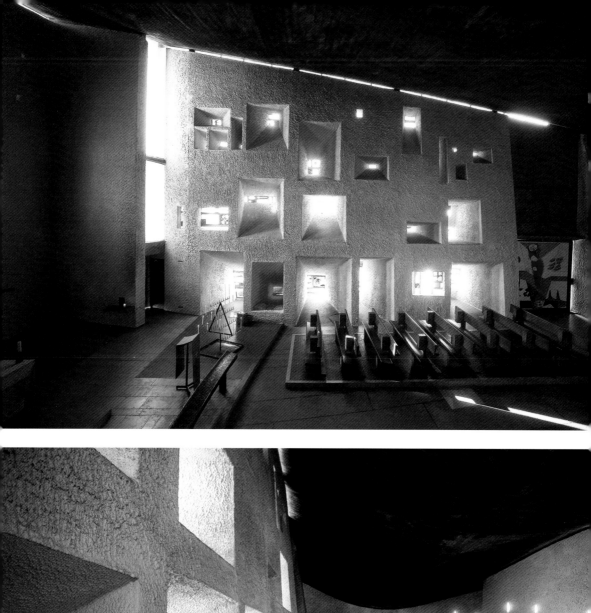
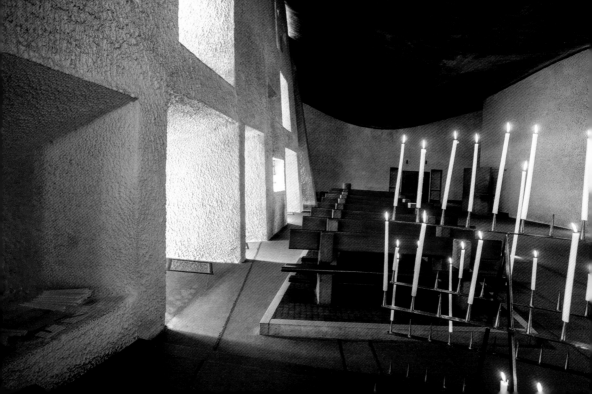

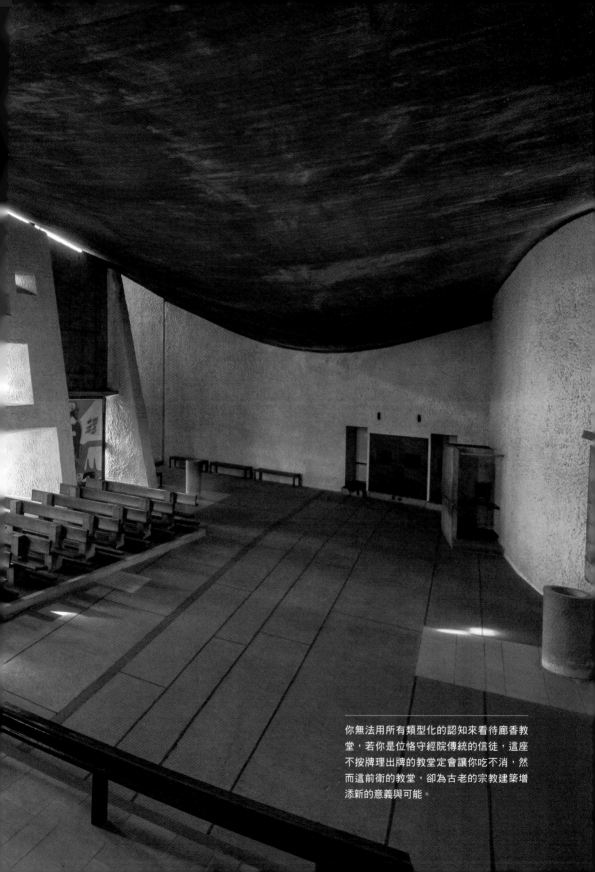

你無法用所有類型化的認知來看待廊香教堂，若你是位恪守經院傳統的信徒，這座不按牌理出牌的教堂定會讓你吃不消，然而這前衛的教堂，卻為古老的宗教建築增添新的意義與可能。

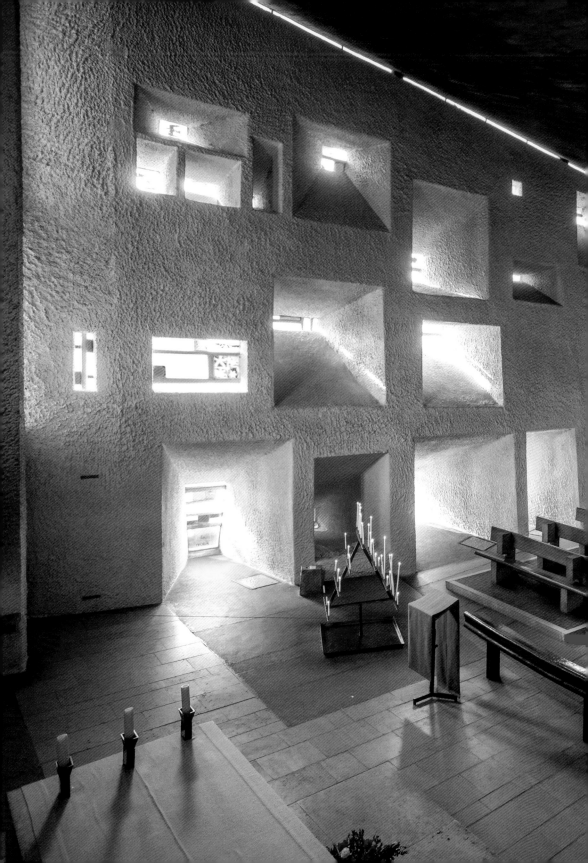

子，同樣由我所設計，那裡有飲料供應⋯⋯」

滿心歡喜的科比意在信中也明言，他已準備好面對保守勢力的挑釁。原來梵蒂岡早就磨刀霍霍地盯著這座教堂，對他們而言，報章媒體上的這座前衛教堂簡直與異端無異。

這座在建築史上享有盛譽的教堂，與當地百姓的反應恰成反比。

對習慣傳統的信徒而言，大師走得太前面了。在這些曾以採礦維生、幾乎全為藍領階級的小鎮百姓眼裡，這香菇狀的不規則建築物什麼都不像，尤其不像教堂。加上大批從德國、瑞士慕名而來的富有遊客，更加深當地人的排斥。他們覺得這座現代建築是滿足鄰國布爾喬亞階級有錢人的玩意兒。只有教堂北面牆上那尊源自於中世紀的聖母抱子像，才是他們的最愛與心靈依歸，也是教堂內唯一顯示這是座尊崇聖母的教堂的象徵。

然而大師充滿原創的設計，蓋過了聖母的風采，使得廊香教堂成為科比意教堂的同義詞。

116

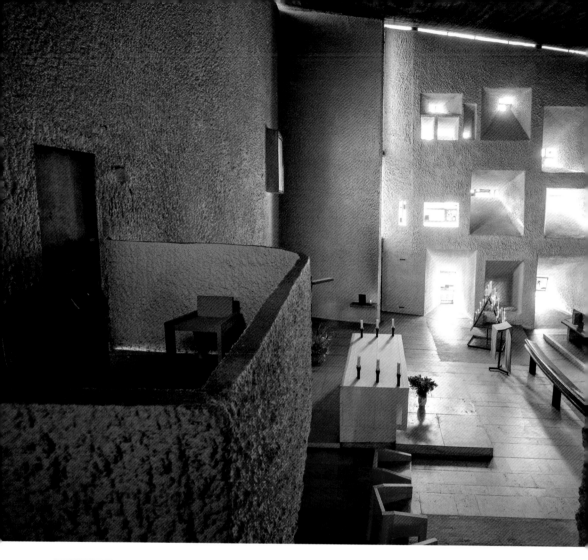

大師拗不過眾意，勉為其難地在教
堂內放上了幾排座椅，然而他卻堅
持內部不設暖氣。冬天，凍如冰庫
的教堂，讓人從骨子裡發寒。

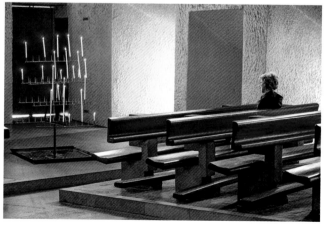

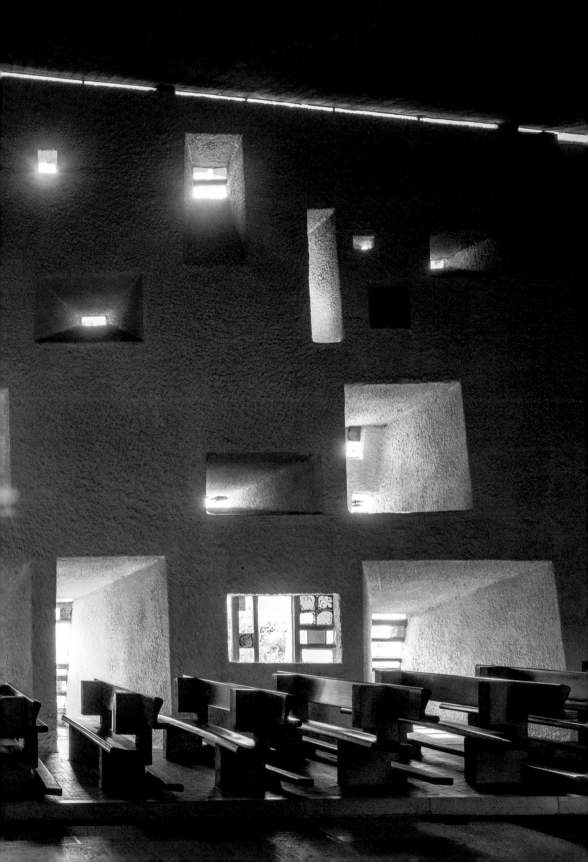

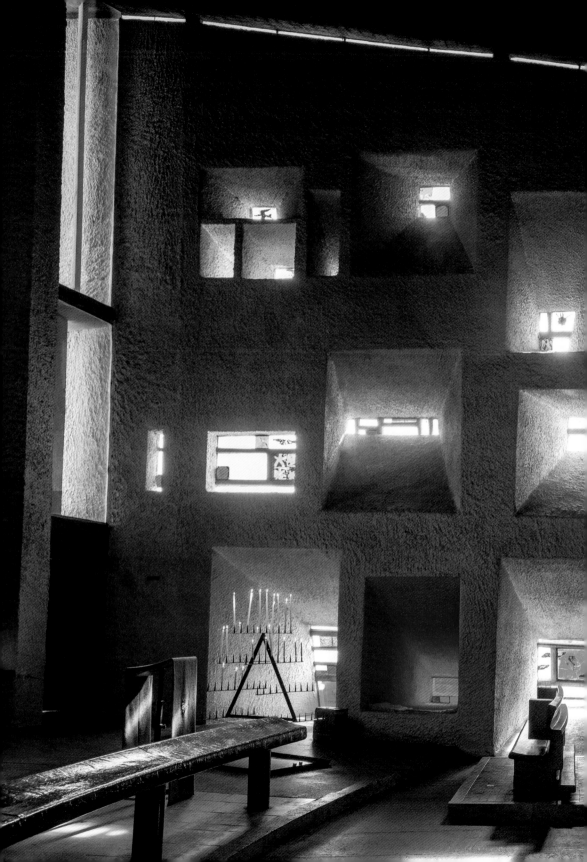

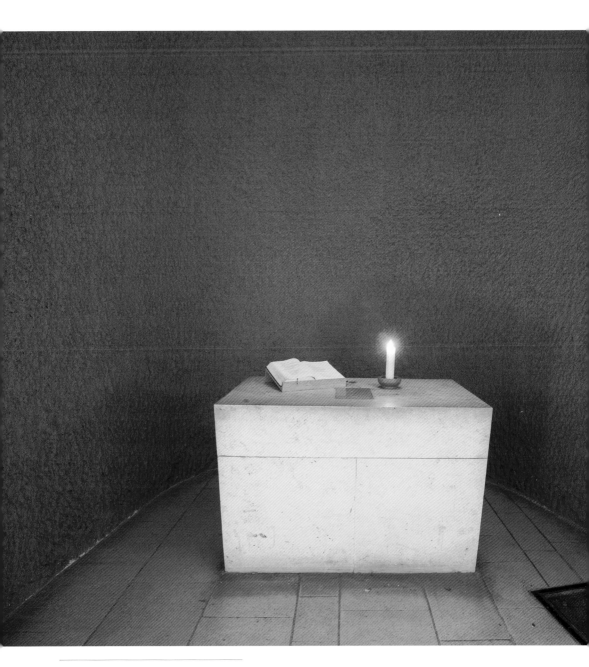

造型和色彩使廊香教堂的光線有如建築版
的〈創世紀〉。《舊約‧創世紀》，上帝
創造光後，萬物才開始有生機。沒有宗教
信仰的科比意卻將光線的運用發揮到極
致，這方面，大師是不是比信徒更懂得欣
賞與運用上帝的化工？

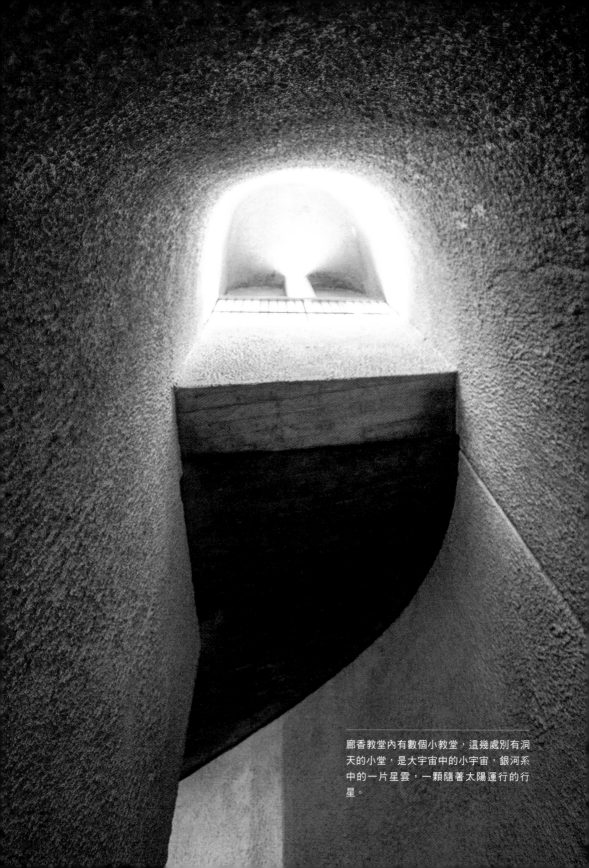

廊香教堂內有數個小教堂，這幾處別有洞天的小堂，是大宇宙中的小宇宙，銀河系中的一片星雲，一顆隨著太陽運行的行星。

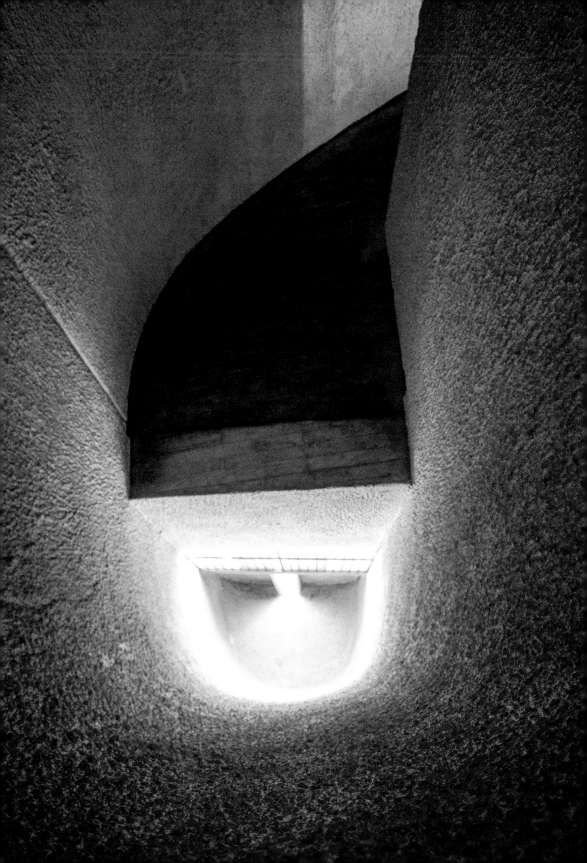

雖是原創的設計，科比意仍採納了傳統教堂元素，西面厚實的牆壁，呼應了羅馬式教堂的渾厚，彩色玻璃更讓人想起歌德大教堂。廊香的彩色玻璃維持了歌德教堂燈籠般的風采，但大師卻將原本有許多聖人圖像、具有教化功能的彩色玻璃畫，簡化成一個圖案、一個戲筆塗鴉名字。所謂向古典致意卻仍保有新意，承先啟後莫過於此。

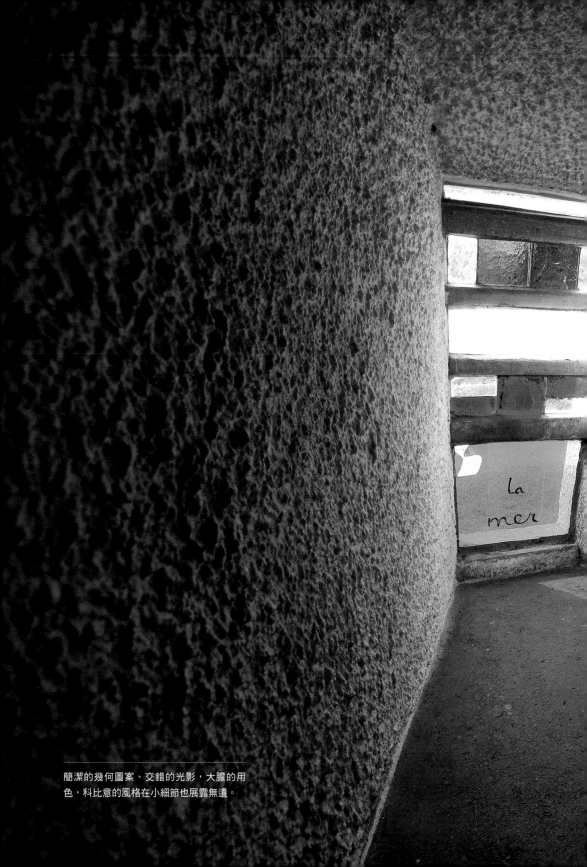

簡潔的幾何圖案、交錯的光影，大膽的用色，科比意的風格在小細節也展露無遺。

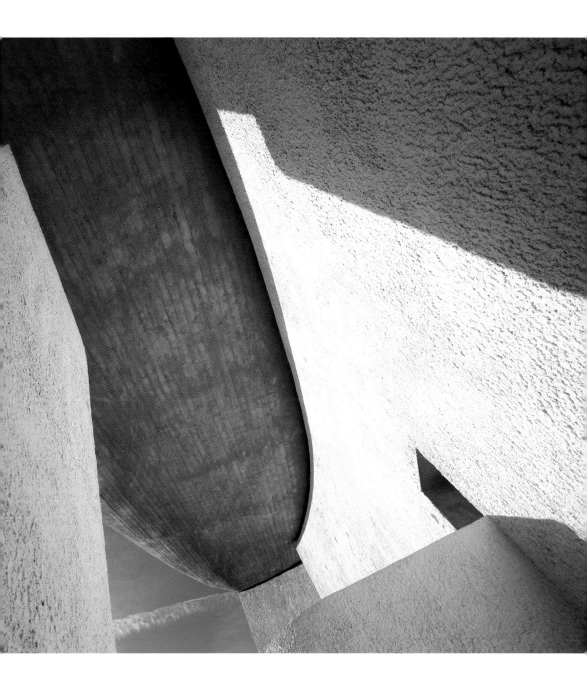

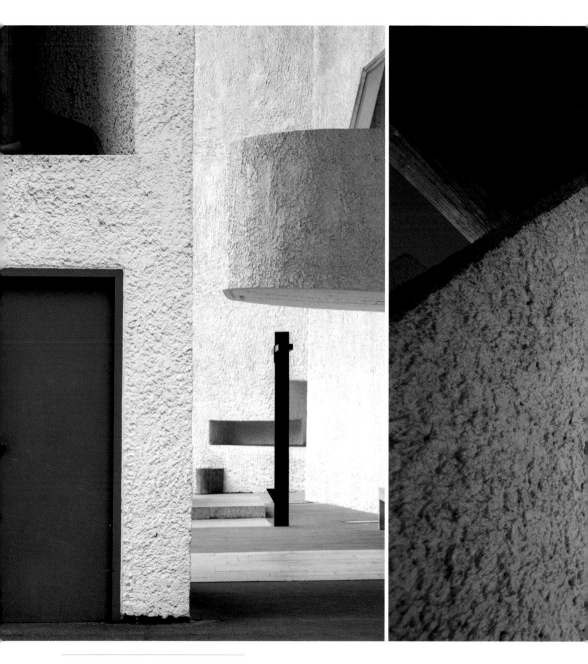

廊香教堂外觀局部,皆是無與倫比的雕刻
與幾何圖案。對喜歡攝影的人來說,陽光
裡的廊香教堂會是他們的天堂。

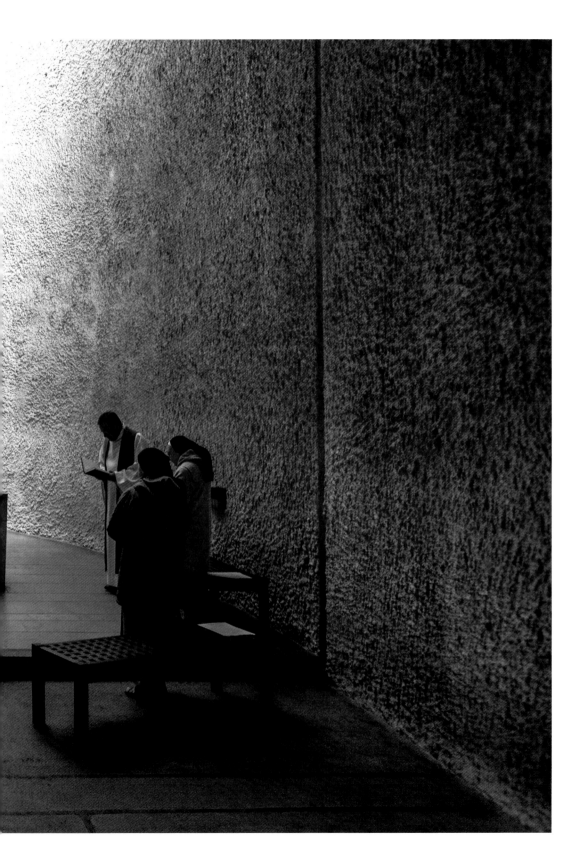

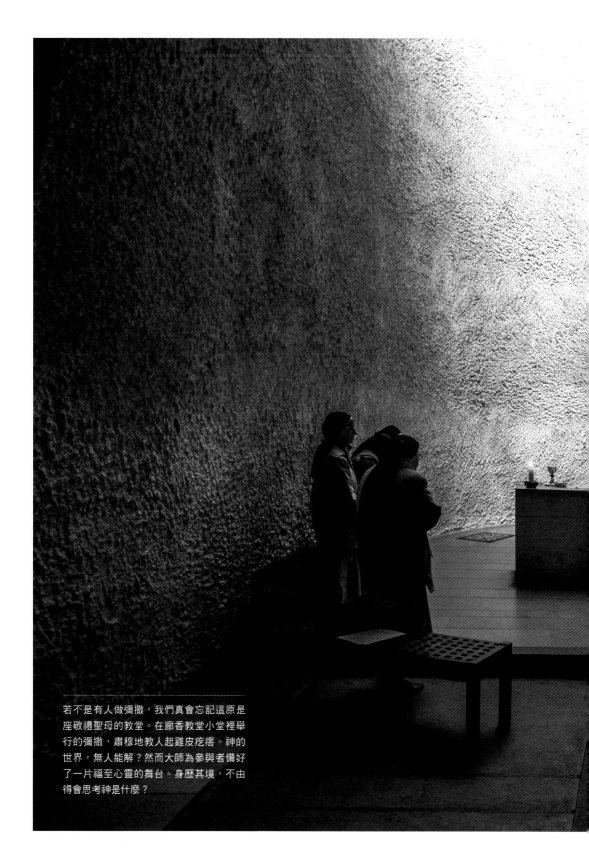

若不是有人做彌撒，我們真會忘記這原是
座敬禮聖母的教堂。在廊香教堂小堂裡舉
行的彌撒，肅穆地教人起雞皮疙瘩。神的
世界，無人能解？然而大師為參與者備好
了一片福至心靈的舞台。身歷其境，不由
得會思考神是什麼？

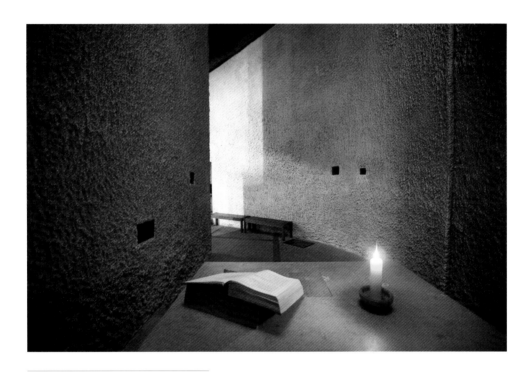

由於是梵二大公會議前、教會禮儀改變前
所興建的教堂，小巧的廊香教堂裡還有數
座服膺老規矩的小聖堂。這幾座造型迥異
的小堂，有個共通點，那就是光線效果驚
人。光線為此狹窄的空間畫龍點睛。在這
瞬息變化的空間裡，會讓人明白，為什麼
有人那麼喜歡待在科比意設計的宗教建築
裡？原來無窮的變化裡仍有一種近似永恆
的秩序，一種踏實的安全感。

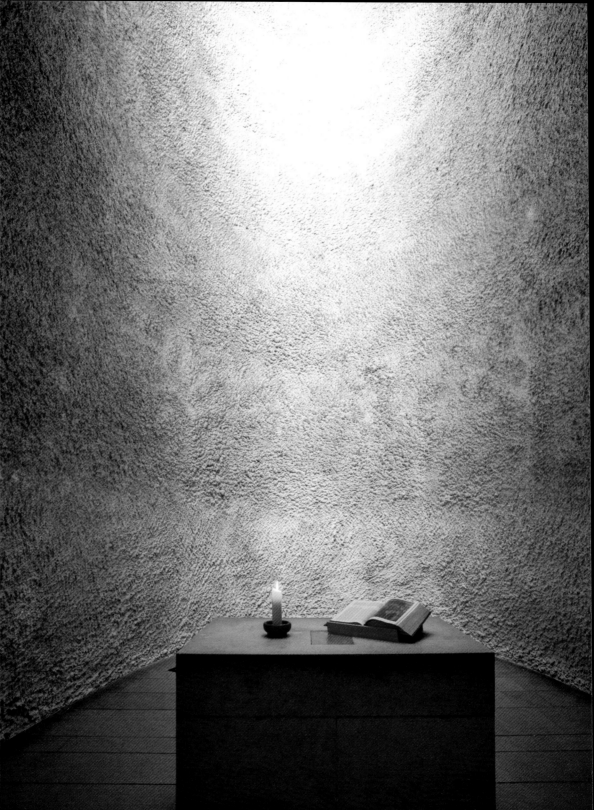

為了深入欣賞科比的廊香教堂，我在交通不便的廊香鎮待了兩天。這偏僻小鎮並沒有因為這座偉大建築而繁榮。但可預見的是，若沒有這座教堂，廊香小鎮將益形孤單，小鎮裡除了沒有像樣的旅館，就連想找個地方喝咖啡也不容易。

然而美麗的廊香教堂只能以驚世絕倫來形容，再不欣賞科比意的人都會為他善用光線的技巧所折服！對攝影家來說，小小的廊香教堂是他們的天堂，可惜教堂本身嚴禁攝影，若不是有教友代表弗朗索瓦（Jean Francois Mathey）先生的接待，我根本無法在此處藉著攝影與大師對談。雖不似其他參觀者那樣瘋狂迷戀科比意，但在那奇幻莫測的光線裡，我仍不時心悅誠服，驚歎科比的創造力，尤其是分布於主堂周邊的幾座小聖堂，充滿柳暗花明又一村的驚奇。科比從未想將上帝具象化，但他藉著穹蒼灑下的光線，已讓人親身體會那無以名狀的造物之美。

我在廊香教堂裡被大師如魔法般的設計催眠，渾然忘卻這是宗教聖地，一座敬禮聖母的教堂。直到第二天中午，招待我的老修女在彌撒後突然請我為聖母唱歌，我全無準備、慌忙地將不離手的相機放下，這才極力將外放的心思給收回來……

在古諾[8]的〈聖母頌〉中，我剎時領會在這浩瀚宇宙的時空版圖裡，我不過是個渺小過客。蒙塵的心靈彷彿被徹底洗滌，在那美得讓人屏息的空間裡，我心頭竟有為科比及艾倫祈禱的衝動，感謝他們成就了這麼一座朝拜上帝的聖殿。

廊香的教友儘管對科比意如天才般的設計不領情，但他們心裡有數，名不見經傳的「廊香」小鎮，卻因這座小教堂才成為世界知名的景點。

一九六五年八月二十七日，大師意外溺死的當日，廊香教堂的蠟燭終夜未熄，無

廊香教堂是西歐宗教建築的扛鼎之作，它讓宗教建築有了全新的面貌與生命。在這座面積不大的聖堂裡一點也不無聊，那充滿動感的造型與不停變化的光線，讓它成為一處文字不好描述的聖境。

8. Charles-François Gounod, 1818-1893.

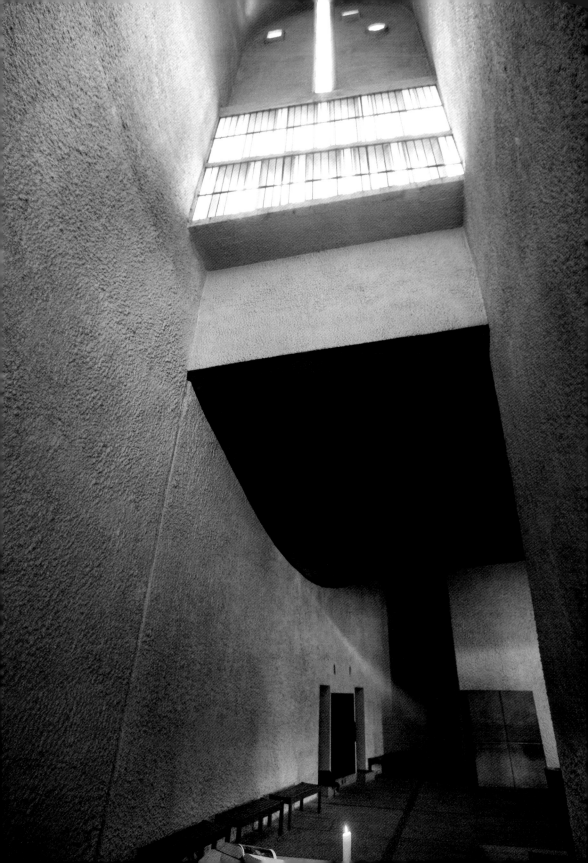

論喜歡與否，當地教友深知大師已為他們興建了一座與天地同存的不朽教堂。

廊香教堂讓我對科比與艾倫的結緣有了最深刻的認識，也領教了科比的創意，然而我對科比的傑作還是有點意見，那就是科比堅持不在教堂裡裝暖氣。教堂中的幾排椅子是他最大的讓步，本來他覺得信友望彌撒就該像中世紀人一樣站著。幾乎可以想像，深冬，子夜時分，當教堂為冰雪覆蓋時，在這望子夜彌撒會是如何「凍」人，正如弗朗索瓦先生所說：我最好夾帶一瓶伏特加烈酒，不然到時會被凍得無法呼吸。

依依不捨地離開廊香，我回到舒適的修院，在一連串舟車勞頓的尋訪後，我終於對科比與道明會的結緣始末有了較清楚的輪廓。然而我們故事的要角艾倫神父，在能真正看到他的耕耘成果時，卻要先行退場……

燭光予人上達天聽的感覺。燭光上方窗戶裡的聖母像，是廊香教堂自中古傳下來的聖像，也是廊香信徒的最愛。大師意外溺死那夜，廊香教堂燭光終夜未熄，那些不欣賞大師創意的信徒心裡明白，偉大建築家為他們設計了一座與天地同壽的不朽教堂。

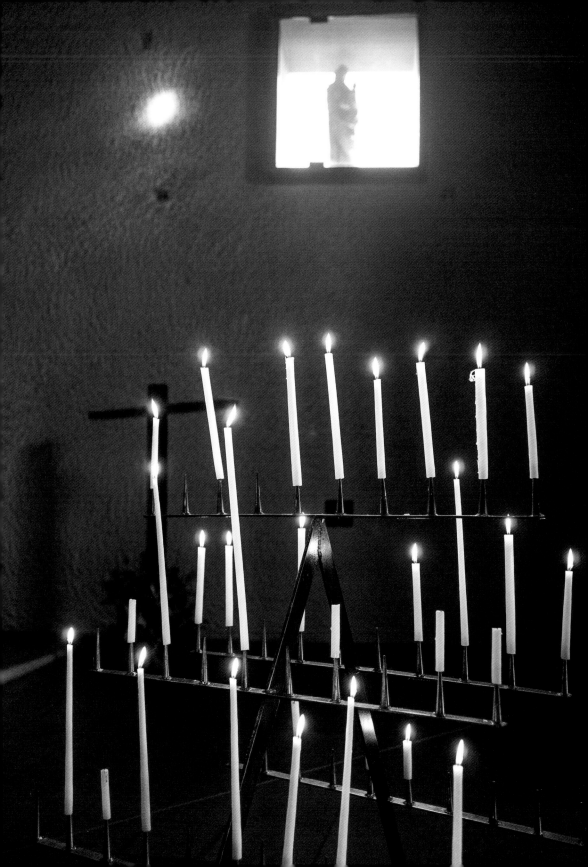

一九五四年廊香教堂落成前，一生堅定自己信念的艾倫因罕見的重症肌無力症過世。據說法國、甚至歐美最偉大的當代藝術家都前來參加他的葬禮，一群不同理念與個性的藝術工作者，跨越了宗教與文化隔閡，集聚一堂來紀念這位身著白袍的道明會僧侶，堪稱奇觀。這位將傳道以外心力全數投諸於宗教藝術現代化的僧侶，有著領先時代的過人識見。他超越宗教、信仰、文化的開闊胸襟，對美的不懈追尋，成就了西方近代幾座最著名的宗教建築。

這位出身傳統的老教士對現代藝術的痴迷令人驚歎，就在他離世前兩年，他又找上了科比意，來為他所屬的修會設計修道院。科比意的態度一如當年的廊香建案，直言沒有興趣蓋沒人住的房子，然而要說服科比意卻比說服修會當局要容易許多。

一位為艾倫神父立傳的道明會士，在成堆的檔案中整理出當年艾倫寫給相關人士的信件，為後人還原了這一段有如精彩小說般的情節，更讓人有機會明白任何舉世聞名的傑作並非偶然，背後更有隨時胎死腹中的驚險與辛酸。

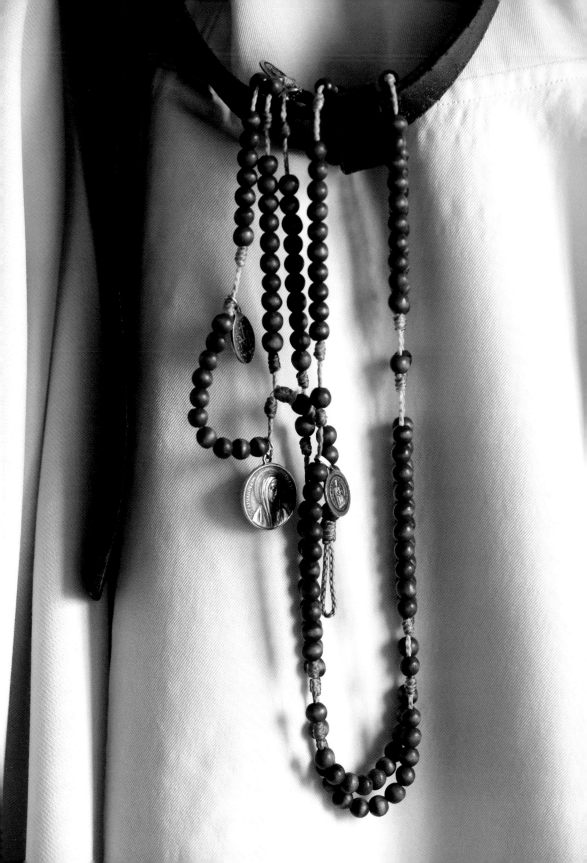

高潮迭起的
換角風波

遠在拉圖雷特修道院動工之前，修院已有屬意的建築師，且幾乎準備要發包動工。就在最後關頭之際，艾倫神父卻一反常態、越權強行介入計畫，將局勢徹底扭轉。

一九五二年十月二十二日，艾倫神父在北歐工作期間，得知拉圖雷特修道院即將發包興建，心急如焚的他提筆寫信給里昂的會長，表明他的憂慮：道明會於三○年代曾在巴黎近郊興建了一座失敗、結局堪稱災難的修道院，艾倫神父提醒這位與他無直屬關係的長上，懇請他針對建築師的人選三思。

三天後，里昂長上以相當激烈的措詞回信給國外的艾倫，直言此建案已通過政府審查，即將發包執行，無須再議。

不知長上說謊的艾倫，在十月二十九日，也就是收到回信的四天內，竟再由奧斯陸回信（當時信件可以如此快速送往返，著實令人訝異）。這次艾倫不再客氣，他在信中直言，在二十世紀建築一座修道院，是一件具標的性、如文藝復興般的大事，因此這座修院應由當代最優秀的建築師來設計。他甚至提醒這位長上，他的決定歷史將自有評斷。此外他更直接對會長說，若勸退原先的建築師有困難，他願出面解決。

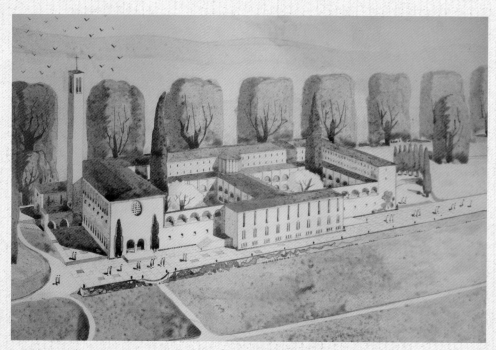

這是諾瓦里諾所設計的拉圖雷特修道院原稿。從圖中可看出諾瓦里諾仍秉持十九世紀歐陸新古典主意建築風格。歷史評斷向來無情,與諾瓦里諾的設計相較,科大師明顯疾走在眾人都無法追趕的時代前端,若當年修道院採用諾瓦里諾承繼傳統的設計,多年後那場影響全法至鉅的學生革命,也許終會導致整個修道院關閉。

任何時代都有伯樂與千里馬,只是千里馬總被人瞧見,幕後的伯樂卻鮮少被提及。若沒有考提耶神父,以無神論者自居的科比意也許不會為這被他形容死掉的機構興建教堂。

勸退建築師，別說會讓里昂會長頭疼，對艾倫神父而言，也是燙手山芋，因為這建築師是曾與艾倫神父合作多次，設計建造了包括阿熙教堂的毛理斯‧諾瓦里諾。

就在同年的十一月六日，得知計畫可能生變的諾瓦里諾，也按捺不住性子，去信里昂會長逼他表態。

夾在中間，承受雙面施壓的里昂長上，終於做出推諉的決定。他寫信給艾倫神父及諾瓦里諾，說將在明年二月舉行的大會上，公開討論修院將由誰來設計。為了安撫諾瓦里諾，里昂長上特別寫信給諾瓦里諾，說他的設計將會與另一位建築師的企畫公平競爭。這回里昂會長又扯了謊，因為艾倫屬意的科比意，根本不知此事，更不會有時間好準備一套企畫案來競稿。

一九五三年二月三日這天，艾倫神父親自來里昂遊說：

「基督徒的藝術若能由一位虔誠且富天分、近乎聖者的信徒來實現，可說再理想不過。但如果這樣的人並不存在，此刻，我相信為了再造一個如文藝復興時代的榮景，我們應當禮聘一位沒有信仰的天才，而不是一位有信仰卻缺乏天分的建築師。」

投票結果，七票贊成找科比意設計，四票反對，一票棄權。拉圖雷特修道院最後轉由科比意來設計。

好心的里昂長上，此時仍拉不下臉來告訴諾瓦里諾結果，還在會議後拍電報安撫

這樣就能看稿，考提耶神父有許多不為人知的異稟。

與老樹相較，人間很多興衰，不值一提。
我愛極了樹木的光影，只要伴隨一絲和
風，就能讓我自層層思障中解放，讓我
重新珍惜那總被我視作理所當然的一口呼
吸。

他案子仍有希望。

後來諾瓦里諾輾轉得知，修道院確定由科比意設計，自知大勢已去。這位當年仍值壯年的建築師曾私下表示，若這個案子泡湯只因一、兩位道明會士暗中搞鬼，不管對手是誰，他一定會找把槍把那人給斃了，但既然找的是比他優秀的科比意，他只好認栽。

讓人唏噓的是，之後準備大顯身手的科比意，完全不知道背後的一切，更不清楚讓他名留千古的廊香教堂，當年竟也是奪自早已談定的諾瓦里諾之手。

歷史在論斷成敗時向來無情。這扭轉乾坤的事件，讓科比意在建築史上意外留下了另一座著名建築，而諾瓦里諾則自此在建築史上消失，鮮少再被人提及。

修道院內常有為建築愛好者開設的講習
班，好天氣時就在室外上課。這些椅子，
在我眼中幾乎是人類社會的隱喻：長幼有
序，編排有致；然而它們有時也交疊在一
起、四處傾倒地亂成一團，頗具暴力感。
大部分來參觀的人都不知道修道院這一段
建築師換角風波，強者為王，歷史向來隨
著勝利者的腳步昂首闊步一路往前，無人
的座椅顯示著一場講座曾在這舉行。

經過如此翻天覆地的換角風波，艾倫神父對科比意的期許相當簡單：

「創造一個安靜、可讓上百人身心靈安頓的地方。」

一九五三年五月四日，科比意第一次到這片里昂會省所購買的山林地（彼時道明會在法國有三個會省，其中最保守的就是里昂會省）。據說大師逛了一圈後，就順手將修院的外觀草稿畫了出來，這張信手塗鴉的草稿，日後竟非常接近修道院完工，以柱子架空於青草地上順坡而建的模樣。

同年九月，修道院第二次草圖完成，有的會士反應設計圖跟科比意應艾倫神父建議前往普羅旺斯參觀的熙篤會的托羅內修道院9太類似，不符合道明會宗旨。這未激起太多重視的插曲，卻為修院日後的命運埋下了令人感嘆的伏筆10。

近三年的藍圖設計及興建經費終於有了著落後，一九五六年的九月十二日，拉圖雷特修道院終於動土興建。像所有建案一樣，修道院在興建期間同樣碰到了預算超支、施工困難的問題。由於經費不足，科比意很多原始計畫都無法實現，其中最大的更動是整座建築減少兩個樓層，而原先想使用鋼骨作大教堂結構的設計，也被迫改為成本較低的水泥模板。為解決水泥施工問題，參與施工的團隊竟還包括了水壩工程建築公司。

修院工程如火如荼進行之際，修院外的世界也正起著劇烈變化。古老的天主教會此刻在新任教宗若望二十三世的領導下，正籌畫著一次將古老教會帶入現代的空前會議。

一九六〇年十月十九日，拉圖雷特修道院終於完工且進行了隆重的獻堂儀式，科

歷史腳步從不停息，江山代有才人出，唯有大自然可以消化與吞吐人的故事。日升月落，道不盡人生世事，山風雨露參不透生命玄機。緩慢移動的龐大人群背後，總有幾位走在時代前頭的人，為後世憑添傳奇軼事，為山川大地更添風情。

兩位同名為Alain的神父，在山丘庭院挖掘未及採收的胡蘿蔔。當天晚餐，桌上竟多了一道為數眾多、營養不良的小蘿蔔。

9. 道明會是主張走入人群向城市人們傳道的修會，熙篤會卻是主張離群索居的隱修派別，與道明會的精神全然不合。

10. 拉圖雷特修道院後來於一九六八年受法國學生革命影響罷課，逐漸人去樓空，沒落至今。

比意還在這個特別日子裡發表了動人演說。

據一位曾參與開幕的人士回憶，席間一位記者相當不客氣地以激烈口吻質問科比意：一位自稱是無神論者的建築大師，為什麼要違背初衷地在這現代世界裡與建這麼一座與時代背道而馳的修道院？

科比意自始就拒絕回應這個問題，最後被問急了，他終於答道：「我只是剛好被派上用場而已。」

修道院啟用後，不禁讓人想起一心為科比意護航的艾倫神父說過的話：

「我們該讓那些與我們思想、信仰不同的藝術家來為我們工作，經由他們的創作，我們會聽見五百年來未曾述說的偉大故事……」

一位有識見的修道人，獨排眾議將現代藝術家引進宗教的殿堂，讓他們自由自在盡情發揮，拉圖雷特修道院是艾倫神父與科比意交會的璀璨結晶，也是這古老宗教近代最精彩的故事之一。

兩位大師早已作古，修道院卻仍秀麗昂然地屹立於山丘上……

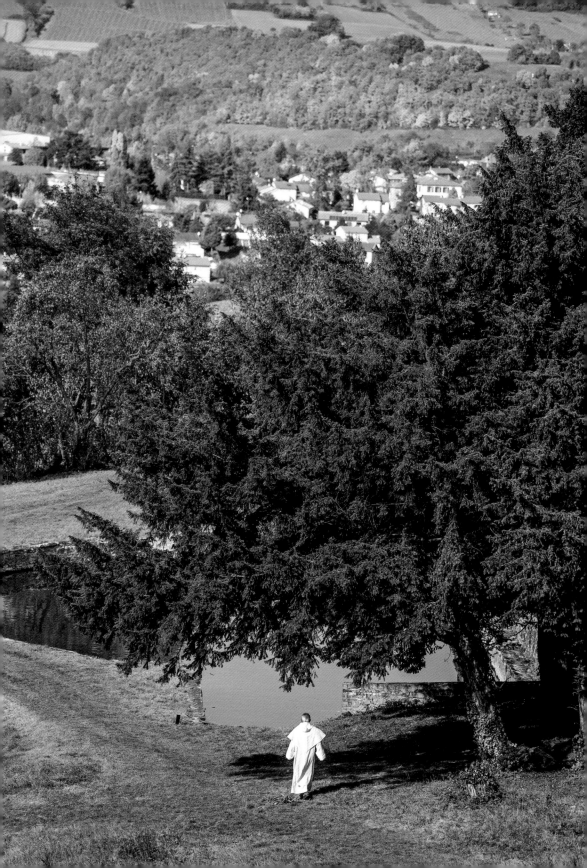

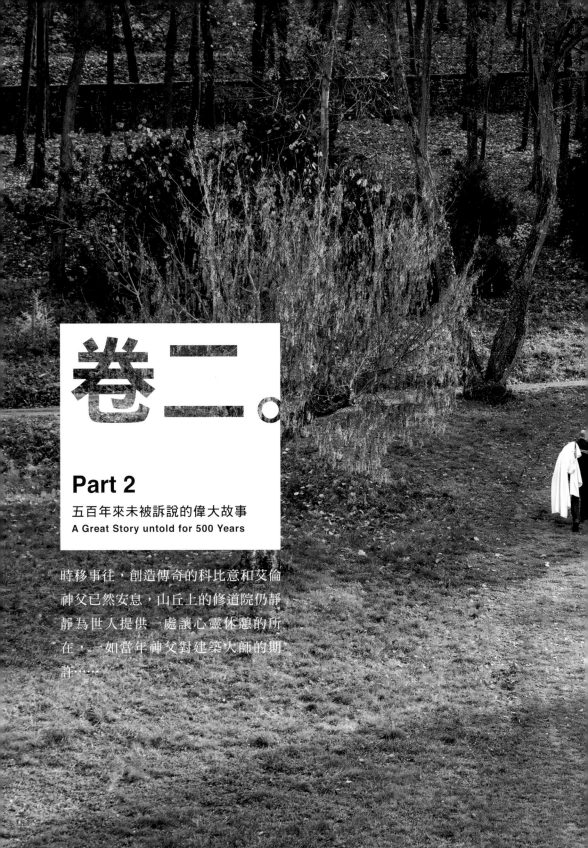

卷二。

Part 2

五百年來未被訴說的偉大故事
A Great Story untold for 500 Years

時移事往，創造傳奇的科比意和艾倫
神父已然安息，山丘上的修道院仍靜
靜為世人提供一處讓心靈休憩的所
在，一如當年神父對建築大師的期
許……

Chapter
4

第四章

科比意的建築藍圖中，教堂入口處應有座
十字架。但無人能解這十字架所在位置。
一群義大利建築師多年後終將這謎團解
開。不知道科比意心中是否也有座隱而不
顯的十字架？

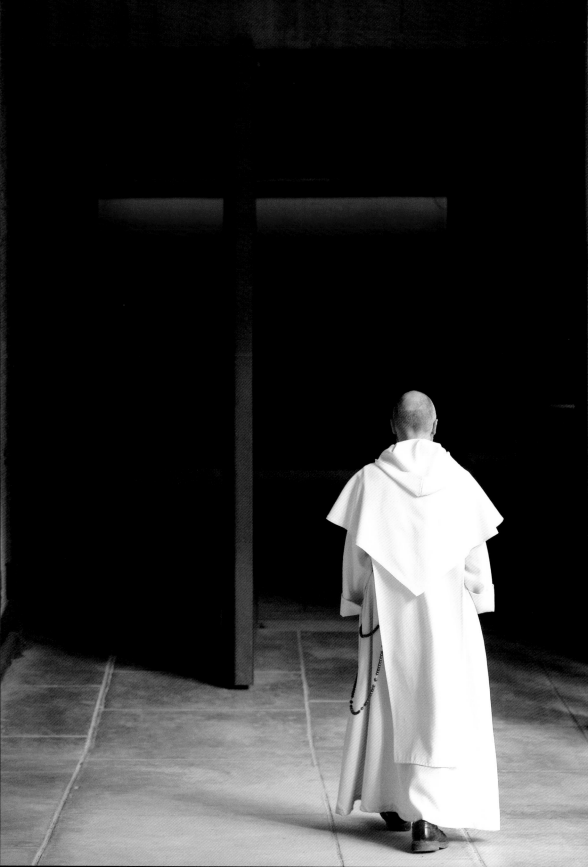

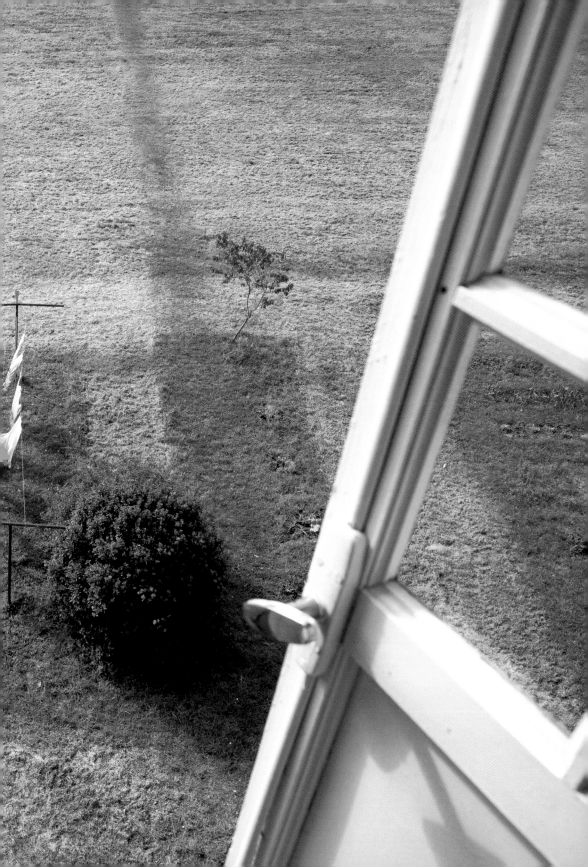

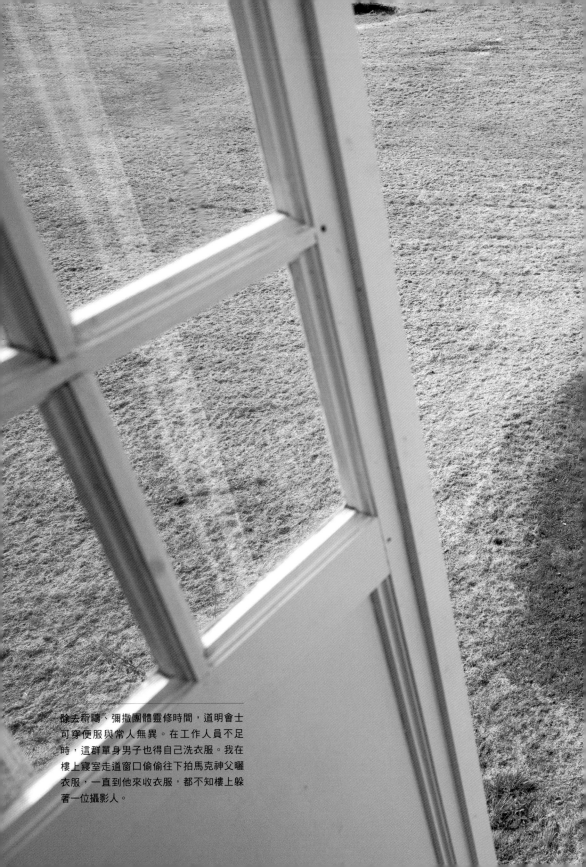

除去祈禱、彌撒團體靈修時間，道明會士
可穿便服與常人無異。在工作人員不足
時，這群單身男子也得自己洗衣服。我在
樓上寢室走道窗口偷偷往下拍馬克神父曬
衣服，一直到他來收衣服，都不知樓上躲
著一位攝影人。

拉圖雷特的
道明會士

科比意創意無限的設計，幾乎讓人忘了這原是座為僧侶所用的宗教中心。一般建築愛好者，就算心嚮往之，也難得一窺這注重隱私的修道人世界。

身為教徒，我不僅多次前來此處，更因為駐院藝術家的關係，前後兩次與院內會士共同生活了相當長的時間。這特殊機緣著實讓許多人羨慕，然而只要一聽到這裡沒有電視、收音機、報紙，他們的欽羨神情瞬間褪去。拉圖雷特修道院位於景色迷人的山丘上，四周是森林、群山和山村小鎮，更讓人走上幾天都不厭倦，這裡的生活一點也不無聊。

今日的拉圖雷特修道院裡，只有十位上下的道明會士居住於此。由於得遵守貞節、服從與清貧誓約，一般人對這些出世的修道者當然存有好奇。在深入探索科比意的拉圖雷特修道院前，容我在此拉開一扇小窗，與讀者稍稍分享修道院的實體主人翁——仍居住在這的道明會士——與他們的生活。

克里斯多福（Christopher）神父曾在大學任教神學，幾年前他毅然離開受人尊敬的學術圈，來到遠離塵世的修道院，眾人都以為他要開始潛心寫作，未料他竟在此做起農夫，管理修院所有的花草和占地廣大的森林。克里斯多福神父在靠近古堡那

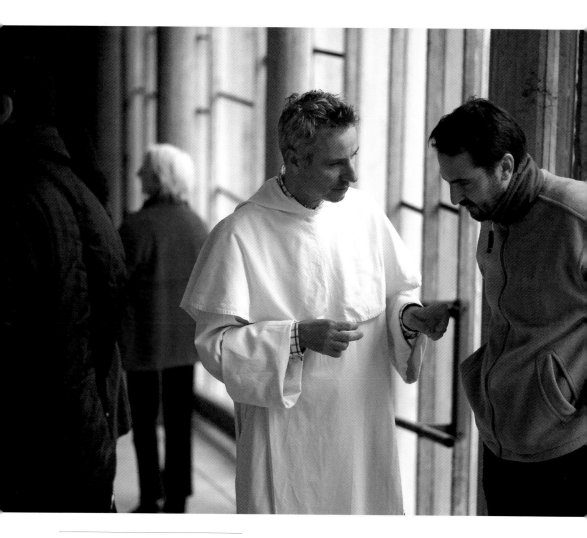

修院僅存的修道人今日也是這座建築的解
說人，昔日為宗教服務的藝術，在這有了
另一種出路，而我也要歷經多年才深深體
會，宗教與藝術互為表裡，本就不該有衝
突。

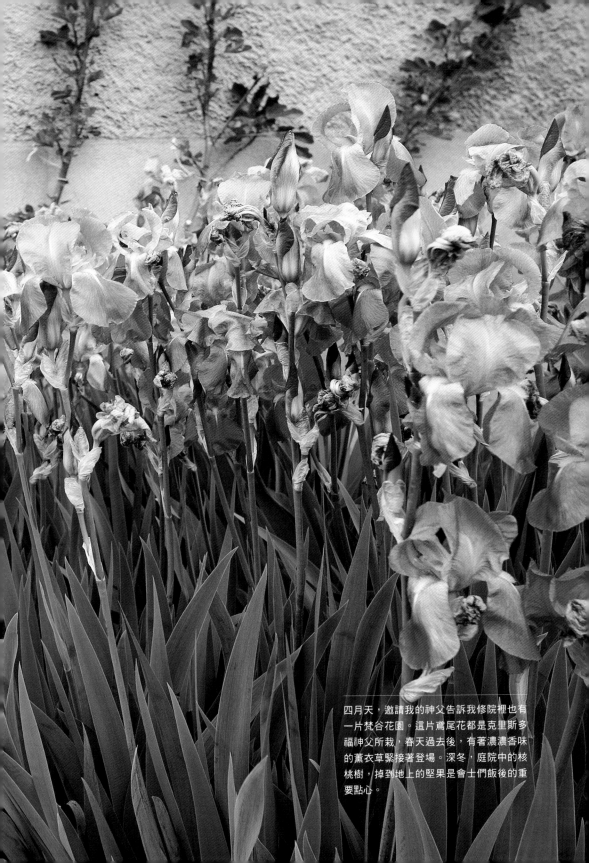

四月天，邀請我的神父告訴我修院裡也有一片梵谷花園。這片鳶尾花都是克里斯多福神父所栽，春天過去後，有著濃濃香味的薰衣草緊接著登場。深冬，庭院中的核桃樹，掉到地上的堅果是會士們飯後的重要點心。

祈禱文、祈禱書，是會士們每天都會接觸
的生活必需品。那一篇篇被傳誦千古的經
文，隱藏著宗教最深的奧祕。沒有電腦、
手機、電視，人在這裡得到真誠面對自己，
那一篇篇祈禱文，使人性得到撫慰與梳
理。

天主教會行之有年的《玫瑰經》祈禱，中
世紀時由道明會士所創，帶著十字架的長
串鏈珠，是道明會服飾最重要配件。白色
的袍子、木頭的念珠，除了標示著這些
異於常人的僧侶身分，更彰顯著歷史的傳
承。

頭的花園裡種了很多鳶尾花和薰衣草。春天，紫色的鳶尾花像極了梵谷的花園，至於夏、秋兩季的薰衣草和玫瑰芬芳更讓我流連不去。我們的神父脾氣很大，聽說他發起火來可以把屋頂掀掉。

由於不會法文，他是我在修院少數能以英語溝通的人，有回我問這大神學家對天堂的看法，他故意苦笑說，只要成天與這幾位千奇百怪的會士一起生活，就不會有時間思考這問題。

多明尼克（Dominic）神父是位著名的音樂家，幾年前在會長一聲令下，他離開了薪水豐厚的音樂教職回到修院，有幸能參加主日彌撒並聽到他在教堂演奏管風琴的人，都會震撼於他的琴藝。

馬克（Mark）神父是位敏感的藝術熱愛者，也是科比意的頭號仰慕者。在修院大肆整修期間，他寧願忍受環境的種種不便，也不願搬到城堡這頭。在他心中，人間最美妙的事情莫過於住在科比意的建築裡。

弗朗索瓦神父在調到修道院前，曾在阿爾卑斯山區當教會認可的「隱士」。那幾年時光，他潛讀《聖經》、祈禱，未與外界有任何接觸。弗朗索瓦神父也很喜歡攝影，駐院期間我們常交換心得，他更是極少數願意讓我拍照的會士。

除了這些正值壯年的修士，修院裡還有幾位半退休的老修士，其中一位自修院落成就進駐於此，一路見證修院興衰沒落的亞倫（Alain）神父，我問他對修院由盛而衰的觀感，他出乎我意料地笑著說，「世事難料，人生就是這樣才有趣！不是嗎？」

人是什麼？道明會士追尋的是什麼？在西歐宗教及人文史上有一席之地的宗教團體，二十一世紀的今天，究竟能帶給世人什麼新啟示？

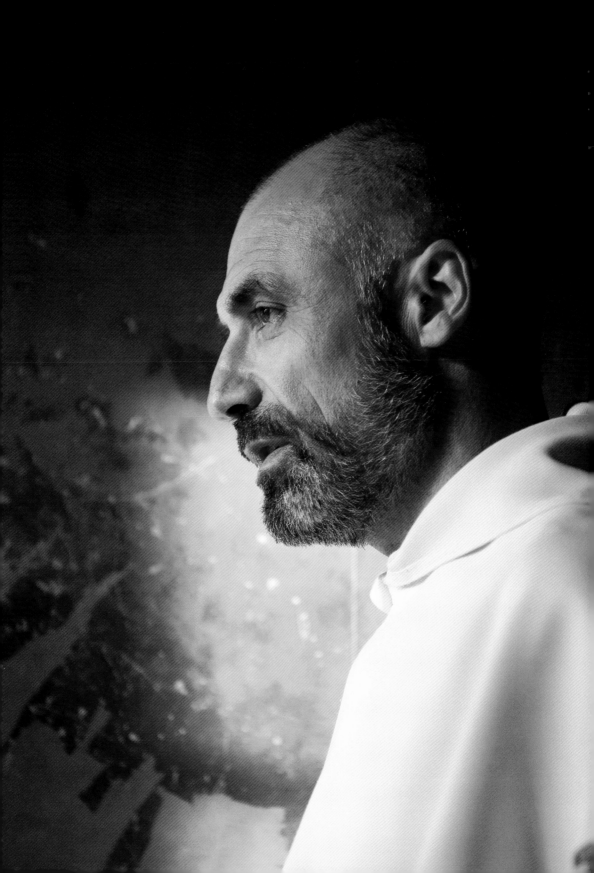

將自己奉獻給神的
會士生活

一般人對修院的印象，常因其靜謐及規律而誤以為等同於安詳、超我的清修之地。

恰巧相反，若不能真誠面對自己，在這裡其實一刻也待不下去。

除了星期天，修道院每天一早就開始例行晨禱，所有會士醒來梳洗完畢後，來到教堂更衣室換上白袍會服，靜默片刻，隨後以吟唱進行晨禱。過去，晨禱更是在萬籟俱寂的黎明前開始，天色伴隨著祈禱由黑暗到光明，人間一天就此展開，深刻而迷人。

用完早餐，會士們開始工作。中午十二點，教堂的鐘聲再度響起，所有的會士若無特殊緣由，都會放下手邊工作，來到更衣室換上會服進行彌撒聖祭。這是修士一天生活的高潮，也是他們紀念基督受難與復活的重要時刻。修道院每天都有彌撒，只不過主日（星期日）時有較多的教友參與。

彌撒後緊接著午餐。從前用餐時嚴禁交談，唯一的人聲是會士輪流朗讀經挑選的書籍，而今除了極少數強調隱修的修道院，多數團體已不興此規矩。短暫午休後，會士們再度投入工作。

晚間七點，鐘聲再度響起，會士們再次更衣進行晚禱。七點半晚餐過後就得嚴守靜默規定，不過此規矩現在已不再講究，會士寥寥可數的修道院，已製造不出多少噪音。

道明會士追尋的精神世界，像不像大教堂銅門十字架，只能意會不能言傳？

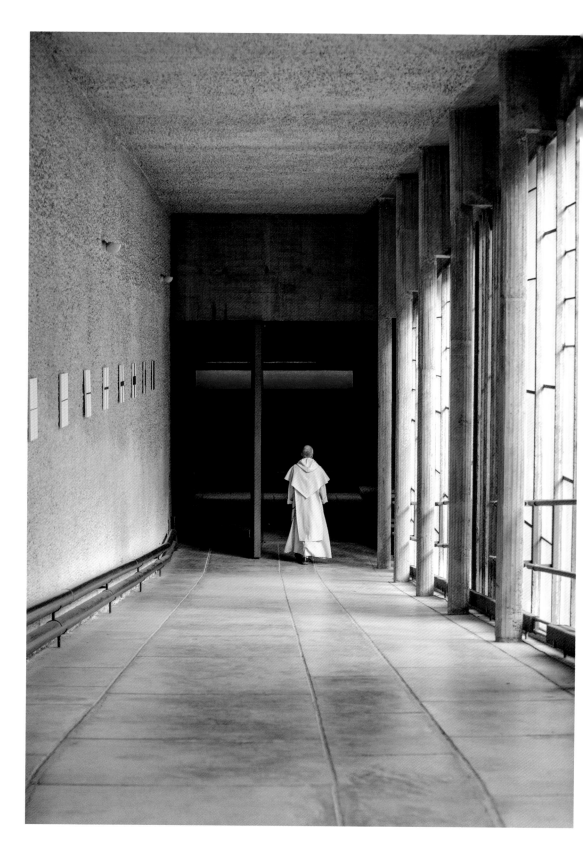

按表操課的生活，日復一日、年復一年，直到會士年老或生病，依然持續不間斷。

只要沒走遠，我多半會來參加例行的午間彌撒與晚禱，院內舉行的儀式很美，且大多以吟唱方式進行。能放下一切、忘我地祈禱與讚美上蒼，的確有很大的治療效果，這些儀式是我在拉圖雷特修道院最美也最懷念的時光之一。

為了捕捉會士祈禱的動人情景，有一天我躲著眾人，站上小教堂內的椅子擦玻璃，未料還是給經過的神父看見，用餐時他開心地視為美談，將此對眾人宣揚。我則尷尬無比，暗暗期盼他趕快轉移話題──若他知道那幾個晚上，我都躲在教堂外的花叢裡，隔著擦乾淨的玻璃窗往裡拍照，不知將做何感想？

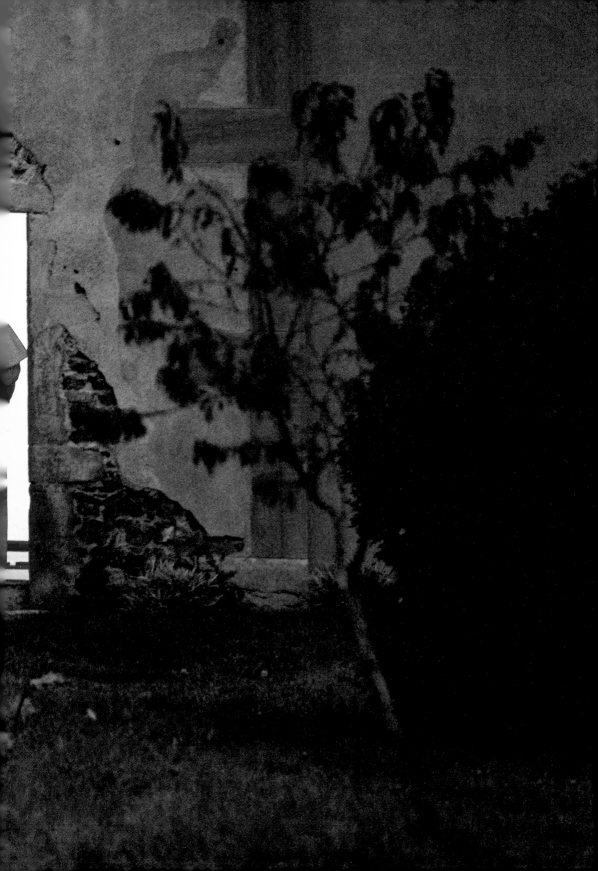

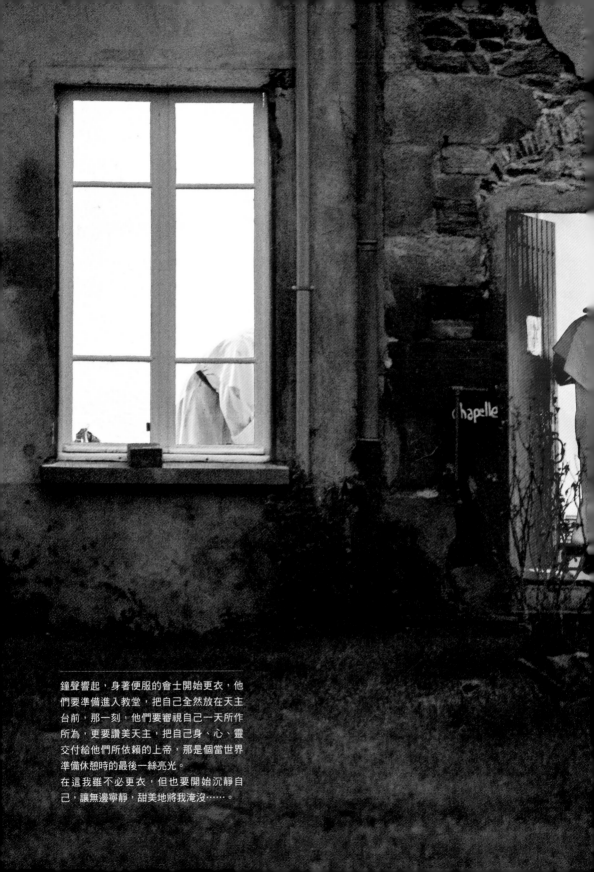

鐘聲響起，身著便服的會士開始更衣，他
們要準備進入教堂，把自己全然放在天主
台前，那一刻，他們要審視自己一天所作
所為，更要讚美天主，把自己身、心、靈
交付給他們所依賴的上帝，那是個當世界
準備休憩時的最後一絲亮光。
在這我雖不必更衣，但也要開始沉靜自
己，讓無邊寧靜，甜美地將我淹沒……。

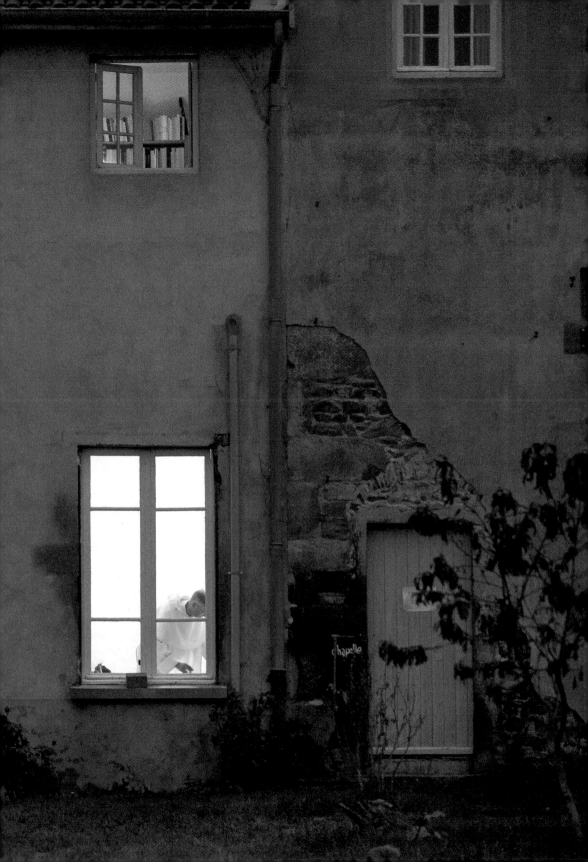

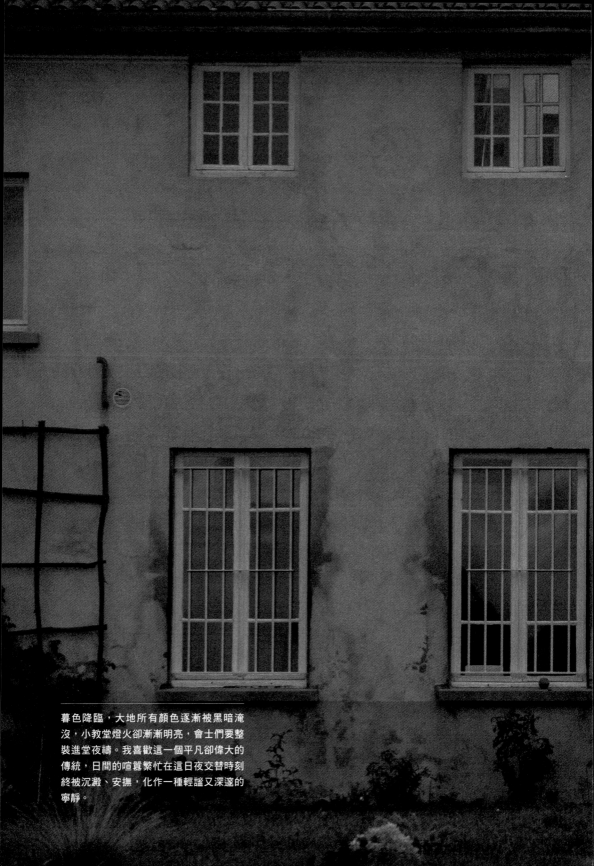

暮色降臨，大地所有顏色逐漸被黑暗淹沒，小教堂燈火卻漸漸明亮，會士們要整裝進堂夜禱。我喜歡這一個平凡卻偉大的傳統，日間的喧囂繁忙在這日夜交替時刻終被沉澱、安撫，化作一種輕謐又深邃的寧靜。

聖詠第十九篇

高天陳述天主的光榮
穹蒼宣揚天主的化工

日與日侃侃而談
夜與夜知識相傳

以暗啞的言語
傳遍普世地極

像新郎走出洞房
像壯士欣然奔放

上主律法完善、暢快人心
上主約章忠誠、開啟愚蒙

上主規戒正直、悅樂人靈
上主命令光明、燭照雙眼

上主訓誨純潔、永遠長存
上主判斷真實、無不公允

比黃金更可貴
比蜂蜜還要甜

你的僕人留心這一切
竭盡心力遵守這一切

但誰能認出自身所有過犯
求你赦免我未察覺的罪愆

使你的僕人免於自負
更不讓驕傲將我蒙蔽

如此我將成為完人
重大罪惡不污我身

上主！我的磐石，我的救主！
願我口中的話，心中的思慮
在你面前，常蒙悅納！

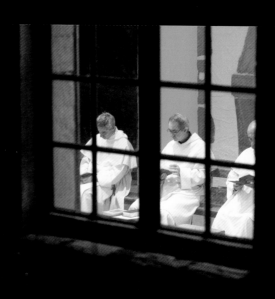

172

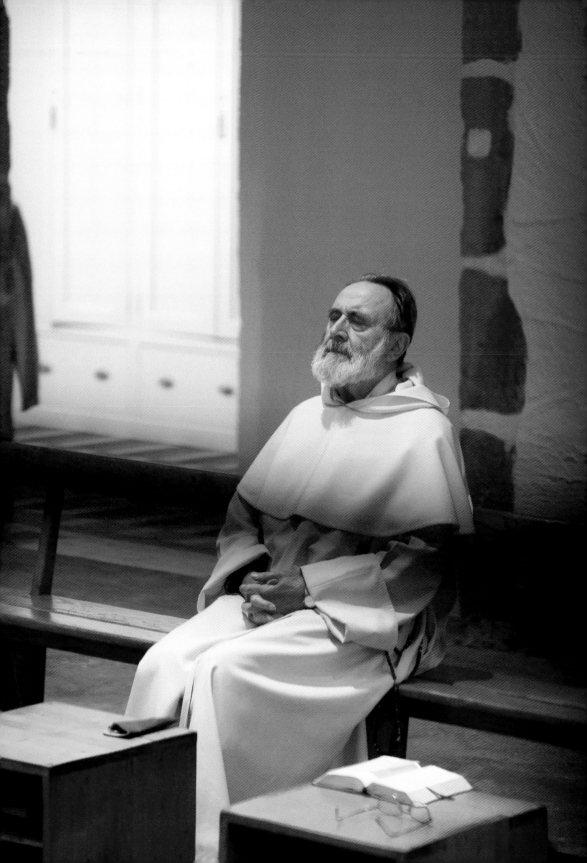

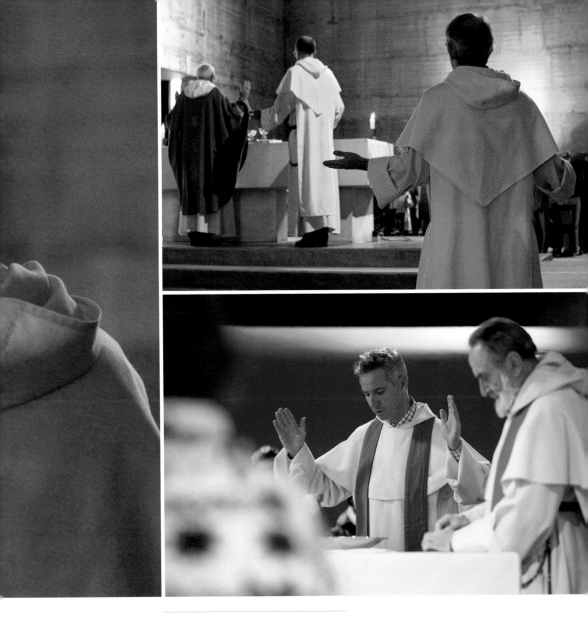

羅馬公教會、彌撒聖祭禮儀部分，履行
《新約聖經》基督最後晚餐情景，這是彌
撒禮儀最重要部分。對信徒而言，主基督
將自己視為贖罪祭，將世人所有罪惡擔負
十字架上。 對非教徒，嚴肅禮儀也具另類
鎮魂效果。

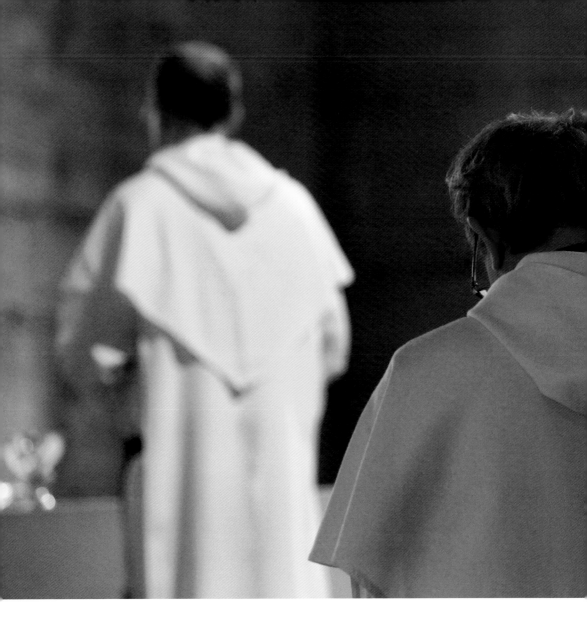

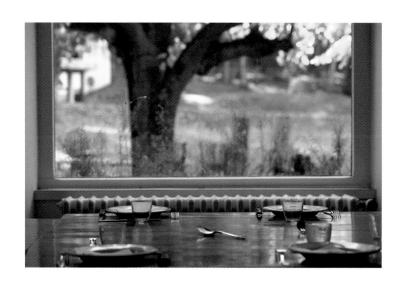

生活中每個細節都是幅獨特風景。活著就
要好好地吃、好好地睡，修院的餐飲非常
簡單，但因為不急不緩的享用，簡單的食
物卻滋味非凡。為此我總感慨，就連吃東
西這重大事情也常因工作緣由被我忽略，
當為人基本需要都被我漠視至此，我不禁
要問，我究竟還忽略了多少重要的生命環
節？

死亡是我們可確定的不變事實。在拉圖雷
特修道院長眠的道明會士，以自己生命，
見證上帝之道。他們的肉身已化成地球土
壤的一部分，然而他們的精神卻仍在一個
不知名時空裡，繼續追尋與成長。

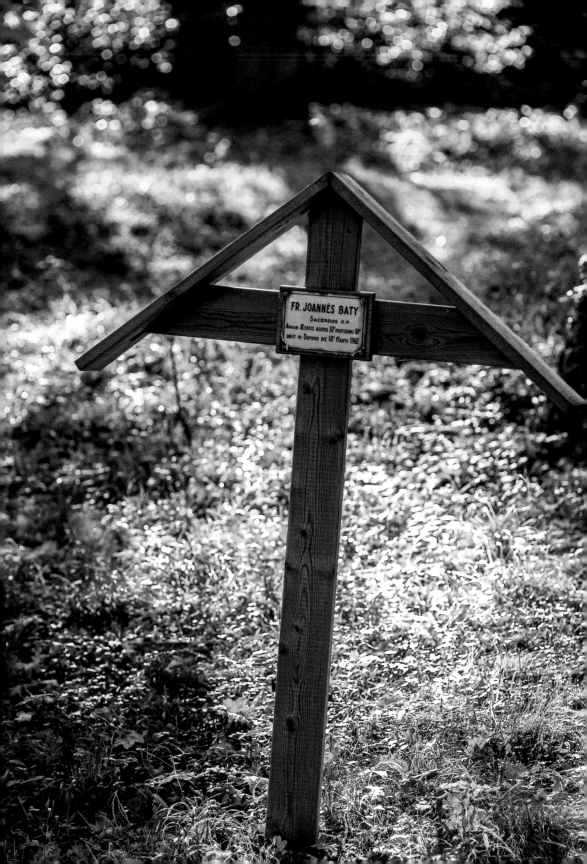

Chapter
5

第
章五

我不禁好奇，科比這座修院，

原始的設計理念究竟是服膺於宗教之下，

還是自我的藝術追求，全然凌駕於宗教之上？

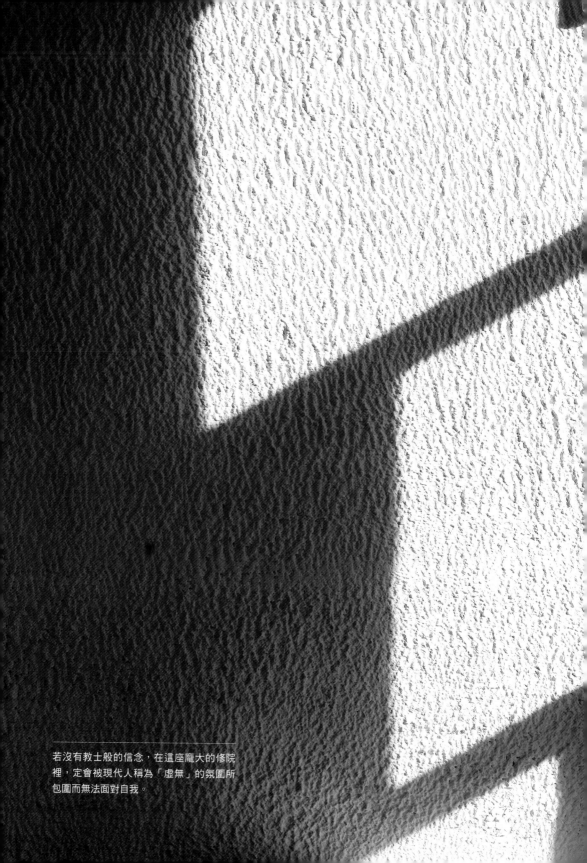

若沒有教士般的信念，在這座龐大的修院
裡，定會被現代人稱為「虛無」的氛圍所
包圍而無法面對自我。

對真理的追求
殊途同歸

除了祈禱與用餐，我在修院的作息宛如另類修行。在那段漫長的獨處時光裡，我益發覺得藝術家與修道人有許多共通點，他們以不同的形式過著同樣的自律生活，對「真」的追求都有著非理性的執著，而他們追求與執著的精神，在主流社會裡往往被視為不切實際且沒有價值。

若沒有教士般的信念，在這座龐大的修院裡，我將被現代人稱為「虛無」的氛圍所包圍而無法與自我對談。隔著相當距離後，我才深深體會到，每晚在斗室窗前「放空一切」的發呆時光宛如天賜恩典，是如此的特殊與寶貴。尤其寒冷冬夜裡，我常以清早摘自城堡牆角下的馬鞭草嫩芽泡茶、讀書、寫作、隨想，更多時候我拿出相機，從LCD窗裡仔細端詳白天究竟拍了些什麼？我在那獨處卻一點也不寂寞的時刻，發覺原來我們可以如此簡單卻又實在地活在當下。

身兼藝術家又是教徒的我，在這外在空曠寂靜，內在充盈飽滿的當下，終可對這座建築史上幾乎是同義字的建築一表觀感：

身為教徒，我很難客觀、單純地以「建築」角度來看待拉圖雷特修道院。歐洲最重要的文化傳承來自蘊含無窮想像力的宗教；而每個時代各領風騷的藝術大師也賦予了抽象信仰豐富的面貌。然而我們不禁好奇，科比的這座修院，原始的設計理

這是我下榻的房間鑰匙，鏡頭為我牢牢記住曾入住的房間號碼。一個小小的鑰匙在這單色調的畫面裡，卻是如此的豐富與感性。

念究竟是服膺於宗教之下，還是自我的藝術追求，全然凌駕於宗教之上？

距修道院落成，五十個寒暑已飄然而逝，對照人數日益下降的修道人和絡繹不絕的建築愛好者，我不免懷疑地感嘆：科比的修道院究竟是艾倫神父夢寐以求、宗教與藝術結合的交響詩？還是一支變奏的輓歌、一首蕩氣迴腸的安魂曲？

「不識廬山真面目，只緣身在此山中」，有時間大限之人，實難在有限、短暫的一生裡，捐棄成見，不為情緒所擾地論斷比個人更廣闊的生命實相。艾倫終生奉獻並關係著拉圖雷特修道院命運的道明會史，跌宕起伏的八百年，也是一言難盡。

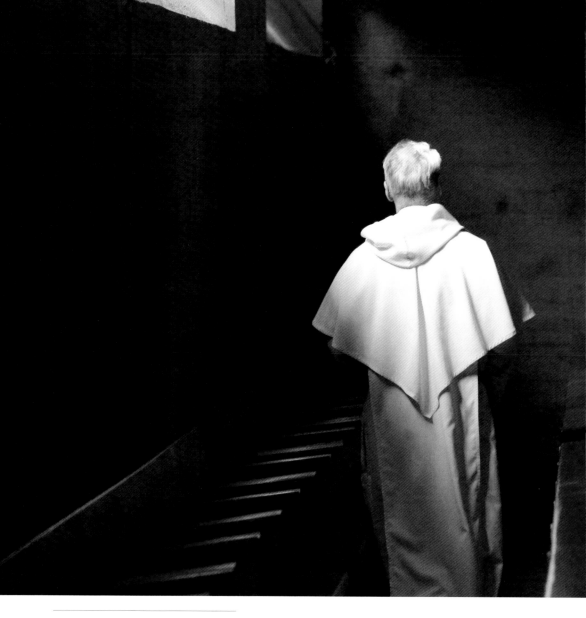

半個多世紀前，一位無神論建築大師來為
僧侶蓋房子，而今，僧侶卻成為這房子守
護人兼解說者，上帝好像在這開了一個大
玩笑。然而人難以理解的神聖諷刺，卻蘊
含天機。上帝總以祂獨特的方式來訴說自
己，而僧侶與藝術家則透過自身稟賦來了
解與呈現一己的發現。

道明會的創始
與興衰

西半球的歷史文化與羅馬天主教息息相關，尤其是古老的歐洲大地，自羅馬帝國以降，整個政教結構完全由基督信仰的公教撐起，羅馬公教會在這古老的土地上，取代了希臘、羅馬神殿，一座座華美通天的大教堂和修道院紛紛落成。

襲自古羅馬文官制度的神職人員，在暗潮洶湧的歷史長河中，逐漸成為知識的守護者、藝術的贊助者，及財富權力的擁有者。被冠以黑暗之名的漫長中古世紀，萬千位高權重的神職人員更自認已完全通曉上帝的旨意，以基督在塵世的代理人自居。他們自許為地上的鹽，桌上的燈[1]，在人間如同在天上的，在凡塵為建立不朽的基督王國而獻身。

西元十二世紀，聖道明[2]在今日法國南方創立了以傳道、捍衛真理、嚴格苦修著稱的修會團體。道明會除了在法國，亦逐步在昔日的日耳曼、英國、西班牙建立修院，創立大學，產生了像大阿爾伯特[3]及聖多瑪斯阿奎那[4]幾位影響羅馬天主教及歐陸哲學至鉅的神學家。幾世紀下來，更跨洲發展為國際性的宗教組織。

在歐陸某些晦暗時刻，道明會士強而有力的宣道發揮匡正視聽的功效，可說是指引基督子民方向的明燈，然而道明會唯我獨尊的性格與世俗權力相結合後，卻也為這著純潔白袍的修會染上了刺眼污點。十四世紀盛行歐陸、被後世之人詬病的宗教

1. 《新約》中基督對追求真理之道的人的比喻。
2. Dominic of Osma,1170-1221.
3. St. Albert the Great,1206-1280.
4. St. Thomas Aquinas,1225-1274.

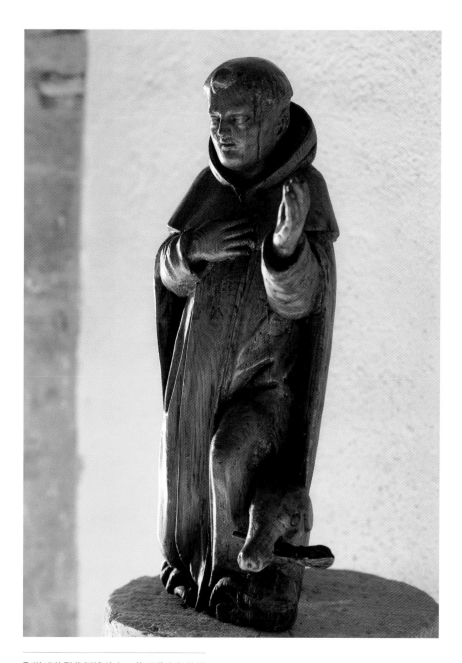

聖道明的雕像腳邊總有一隻叼著火炬的獵犬。修道院裡一尊古老的木雕將這僧侶和他的狗詮釋得和藹可親。

裁判所，就與西班牙的道明會脫不了關係。

自比為上帝火把、忠狗[5]的道明會與中國也有淵源，明末已有道明會士在福建沿海傳道。台灣的天主教就是由西班牙的道明會於一六二六年傳入。清康熙當政時，由於西班牙籍的道明會士不斷向羅馬教皇指控，葡萄牙籍耶穌會團體容許中國百姓祭祖、尊孔等行徑實屬異端，羅馬教皇因此發給康熙皇帝一紙高傲的通諭，終於惹毛原先對天主教還有些興趣的大清皇帝，下令禁教[6]。

道明會在法國的命運也相當坎坷。十八世紀法國大革命之後，在歐陸曾有極大影響力的道明會便自法國絕跡。直到十九世紀，在一位日後被羅馬天主教譽為改革先驅的道明會士亨利‧拉科德‧神父領導下，消失近百年的修會才重新在自許為教會長女的法國復甦。

二十世紀，造成極大浩劫、幾乎將歐洲化為焦土的兩次世界大戰結束後，龐大的修道潮，讓道明會進入新紀元，拉圖雷特修道院就是在此時建立。

曾有史家認為，歐洲進入現代是始於十六世紀的文藝復興，但更多人覺得二次世界大戰後的六〇年代是人類社會另一個標的性的轉折點。戰後崛起的年輕世代，以革命之姿，不願再受父執輩、所謂上層結構的價值觀所左右。拉圖雷特修道院在這風雲際會、新舊更替的年代落成啟用，幾乎可預見會面臨什麼樣的挑戰。若對照當時風靡全球的流行音樂，一群身著白袍的道明會士，在二十世紀風格的前衛建築裡，過著十九世紀般的嚴苛經院生活，實在很不協調。

5. 傳說聖道明的母親在他出生前，曾夢到一隻銜著火炬的狗自她子宮跑出來，因而西方聖道明的聖像腳邊都有一隻這樣造型的狗。不喜歡道明會的人士更以上帝的忠狗來嘲諷他們。

6. 康熙六十年（西元1721年），康熙閱取羅馬教廷特使嘉樂所帶來的英諾森十一世「自登基之日」禁約後，說：「覽此條約，只可說得西洋等小人如何言得中國之大理。況西洋等人無一通漢書者，說言議論，令人可笑者多。今見來臣條約，竟與和尚道士異端小教相同。彼此亂言者，莫過如此。以後不必西洋人在中國行教，禁止可也，免得多事。欽此。」

7. Jean-Baptiste Henri Lacordaire, 1802-1861.

宗教與藝術，
真理與美相互映照

為了拍攝拉圖雷特修道院，我花了不少時間研讀資料，在書堆與資料庫中發掘到一部上世紀六〇年代攝製的紀錄片，親眼見到當年會士祈禱的情景。片中會士身著白袍，清唱聖詠，井然有序地步入教堂，當晨光瞬間在他們背後乍現，生硬的水泥

一九六三年，將教會帶入現代的梵蒂岡第二次大公會議結束後，羅馬天主教廢除了沿用幾世紀的傳統拉丁禮儀，彌撒除了以當地語言進行外，連傳統的靈修制度也因應時代需求而改變，這空前的巨變對於保守的修道院造成莫大的衝擊。

一九六八年五月，法國發生了抗拒傳統權威、影響西歐社會至鉅的「學生革命」[8]，這把火最後也由巴黎一路延燒到荒郊野外的拉圖雷特修道院。據說當年該革命獲得多數會士學生的支持，除了將修院外聘的老師全部趕走，更做出無限期罷課的決定，整座修院呈無政府狀態。心懷打造新世界遠景的年輕人成為舊制度瓦解的最後一根稻草，讓這座啟用不到十年、以承繼發揚傳統為基礎的修道院，自此一蹶不振，再也無法恢復榮景。

8. 1968年3月，巴黎的大學生走上街頭，要求改革大學教育。學潮引發社會大規模罷工，演變成對總統戴高樂權威的挑戰，影響及於歐洲其他國家。

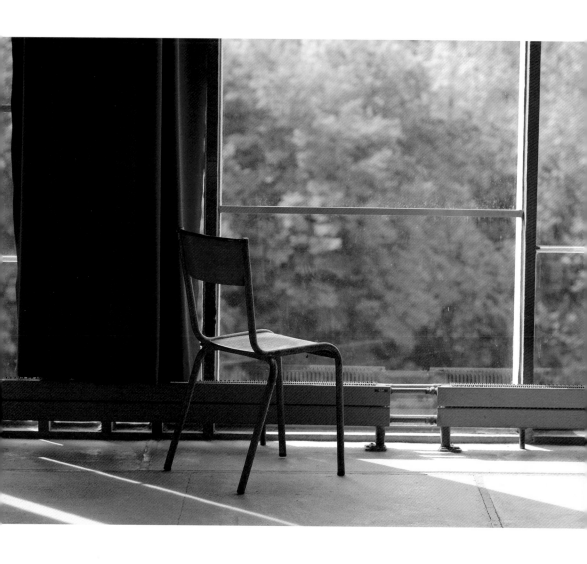

在修道院期間，我總喜歡搬把椅子坐在窗邊，老僧入定般地一坐就是大半天。就在那寧靜時刻，我悟出宗教與藝術應是一體的兩面，而不是一條毫無交集甚至充滿敵意的平行線。

空間頓時幻化成如詩的意境，那動人景象，直讓人覺得這世界上有神。然而，同樣是這些人，日後竟做出了讓修院一蹶不振的罷課決定。

科比的建築因居住者稀少而益顯幽寂。夜深人靜，會士們都上床安歇時，我常一個人在空蕩的會院裡漫遊。在有月光的晚上，我甚至「起舞弄清影，何似在人間」地幻想著科比會不會仍在某個角落、兀自端詳著他的建築，看是否還有改進的空間。

「道可道，非常道，名可名，非常名」──我突然明白，身為教徒，我向來只依循教會的教導來理解上帝，卻忘了其他萬千沒有相同信仰的人，不也都在以自己的稟賦、心靈做著同樣的追求？在根深柢固的宗教陶養下，我是否從未以開放的自由心靈來了解科比的建築？當年我為科比前衛、近乎專斷的個人風格不以為然時，是否也忽略了自己信仰裡，同樣有個目空一切的傲慢靈魂？

直到此刻，我才領悟「宗教」與「藝術」根本就是一體的兩面，無論是會士們繁文縟節的祈禱讚美，或科比傾全心打造出的建築，兩者殊途同歸，同樣都在努力提升人們內心，為一處叫「心靈」的地方提供靈感與養分。

思及此，我突然對素昧平生的艾倫湧起孺慕之情。當年他不畏批評，延攬藝術家為上帝工作，原來他早看見了藝術的價值，知道那發自藝術家心靈深處的渴望，定能為他耽溺在陳腐教義中的宗教添加新意，原來他渴望聆聽的故事是個永不完結的現代進行式。以艾倫神父的豁達，我相信他會不在乎修院的發展，因為他深知「美」會走在經院解釋的前面，也只有「美」的軌跡能在瞬息萬變的世界中永久留

存。

我經常在修院頂樓的陽臺與夜空繁星對談，尤其是在月色皎潔的晚上，月光彷彿為整座山谷披上一條輕柔、閃著動人光澤的藍絲絨。占地廣大的森林，似乎都在私語般地輕輕搖擺。蟲聲唧唧中，我不禁喟嘆：對於「造化」，渺小的人類究竟能識得多少，更遑論解釋？我很想拿出相機拍攝此中一切，然而再先進的數位器材，也難將此時此刻的心境捕捉下來。

今日的拉圖雷特修道院除了是修院也是文化中心，較年輕的會士往往得身兼科比建築的解說員，只見他們穿著白袍，為前來參觀的建築愛好者鉅細靡遺地解釋科比每一個深具巧思的設計。上帝在這好像開了一個大玩笑！教會原先希望藉著藝術，導引世人認識其宗教，而今卻完全相反！修院裡有深厚宗教素養的經院人員，此刻卻成了藝術家理念與創作「信仰」的闡釋宣揚者。

然而誰又能真正了解上帝的旨意，以祂的立場解釋自己？當我終能承受這「神聖的諷刺」，且從中獲得力量時，我終可拿起相機，開始端詳這座由科比意設計的修道院。

就讓我們從頭走起吧。

這幾面牆原本都是白色，由於光線照射，
竟有了黑、灰色塊。
對於龐大、感知不同的「信仰」，「文以
載道」的確有它無法盡情發揮的宿命。好
在我們有藝術家，他們的表現跨越了文字
的束縛，更多時候無聲勝有聲地帶我們進
入前所未有的知覺經驗。

Chapter 6

第六章

有生之年，我無從知曉上帝的形象，但在室內那一片粼

粼光海中，我知道，我站立的地方就是那威嚴聲音曾對

摩西呼喊的聖地。

拉圖雷特修道院
建築巡禮

　　身為建築大師的科比意，同時也是畫家、雕刻家、思想家與評論家。這座修院是科比意集所有天分於一身的結晶。科比意著手設計拉圖雷特修道院時，正值建築生涯高峰。一九五三年五月四日，科比意第一次來到位於里昂西郊的小鎮艾維勘查修院預建地，在開闊無際的美麗山坡上，他有感而發地說，在這樣的地方興建的修道院，若沒有標的性意義，將是個罪惡之舉。

　　「創造一個安靜、可讓上百人身心靈安頓的地方。」科比意順著艾倫神父的指示，以及所參考的托羅內修道院，以個人、團體、信仰生活三個主元素來架構他的設計。

　　像畫家一樣，科比意以白色作為整座建築的基調，室內更以紅、藍、綠、黃、黑這些大膽的顏色來畫龍點睛。

　　從藝術觀點來看，拉圖雷特修道院是座可以住人的巨型雕塑。呈四方形的拉圖雷特修道院，在外型結構上是一個未完全聯結起來的凵字形，位居北面的教堂直接嵌進坡地，獨立於此凵字形之外，僅以頂層的天橋及底端中央走道與其他三面建築相連。其他三面建築以不同造型的柱子將主體架空於地表之上。由於預算關係，整座建築比預定減少了兩個樓層，北面的大教堂也從鋼骨結構改為鋼筋混凝土，在仍沒

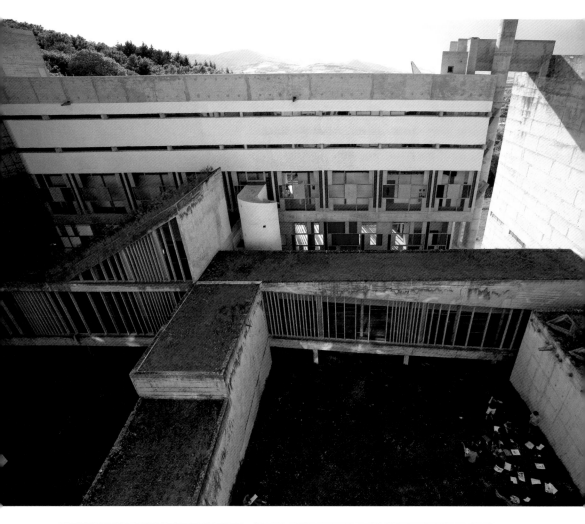

馬克神父的導覽非常叫座,學子們順著他的導引,對科比意的建築除了有新的發現,更有終生難忘的體驗。

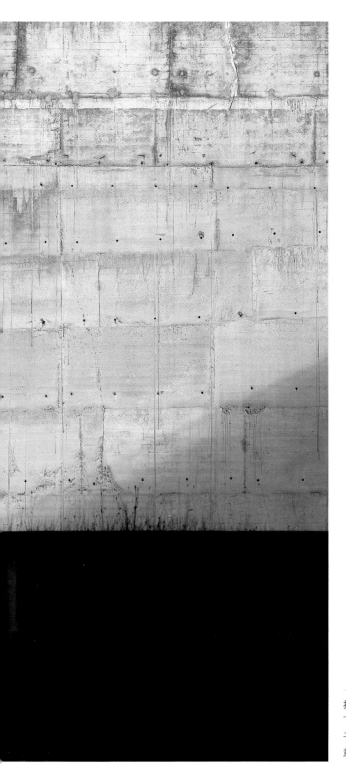

有明確、清晰標明的藍圖中，修道院仍於一九五六年九月開工。

不同於傳統修院，拉圖雷特修道院在外觀上無法讓人產生宗教聯想，但只要進入門內，踏上連結四面建築的中央走道，便能感受到莊嚴靜謐的氣息，也終究能領略這真是座深具宗教氣息的經院建築，一處無法由外部窺知的化外天地。

拉圖雷特修道院的外牆壁面，在不同光線下雖有不同面貌，卻如一座冰冷的水泥盒子，只有入內才能明白大師的巧思與創意。

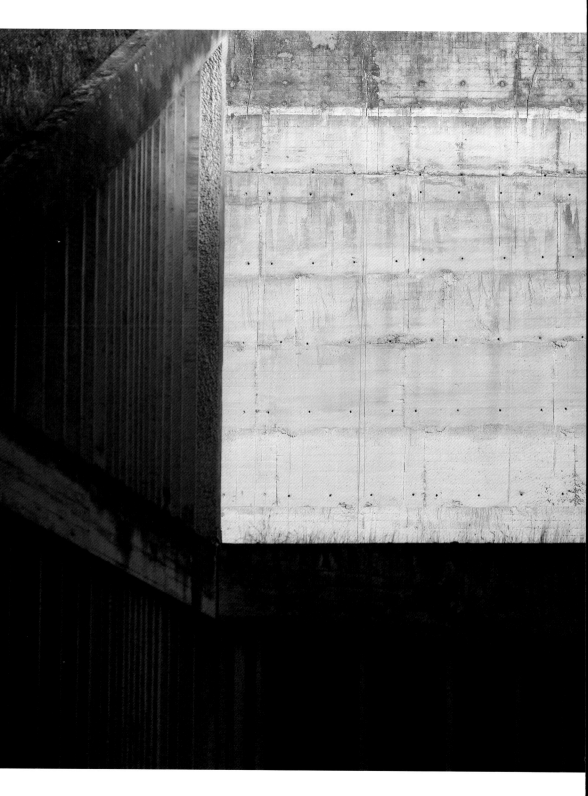

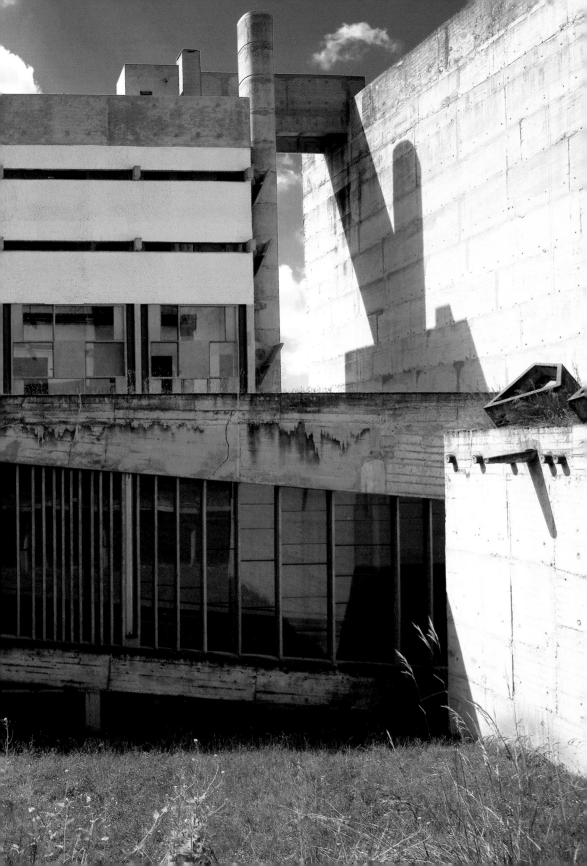

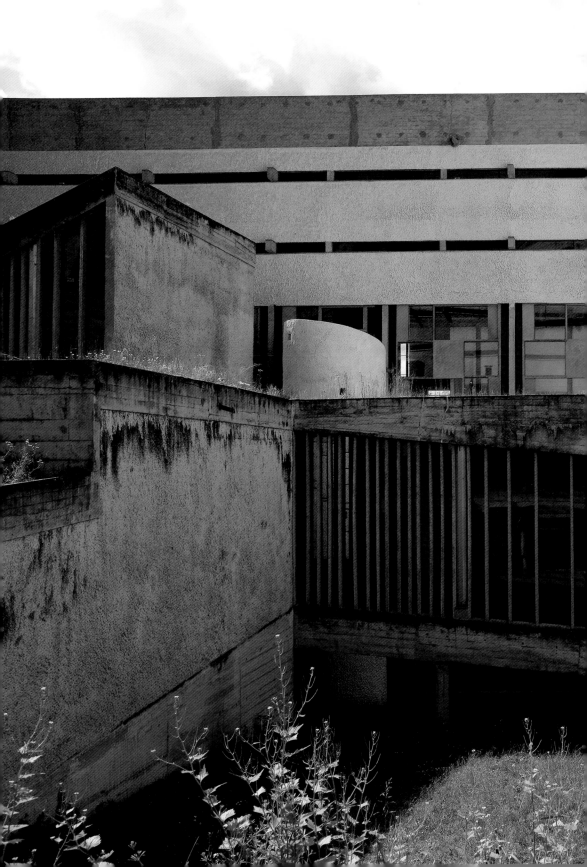

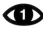

光影起舞的中央走道

位居修院正中心的中央走道，是連結院內四面建築的交通大動脈。

在科比意的建築裡不存在「無聊」一詞，就以這條走道為例：自修院南面大門進入後，會先經過一間小聖堂，再往前走一點，豁亮的中央走道就出現在右手邊，並向前延伸。

天晴的日子，不斷游移的陽光透過嵌有無數細柱的玻璃牆面，在走道上揮灑出一幅持續變化的幾何圖畫。

透過走道兩邊玻璃窗，可清楚看清修院四面建築外牆。不同於工整、理性色彩十足的外觀，修道院的內觀猶如交響詩篇變化多端。建築最美妙的部分，就是得經由人的身軀來體會空間的美感，而與其他藝術不同的是，這感受會隨著每個人的身高與閱歷而有所不同。若是未經世事的孩童身處於此，感受與震撼必定與大人不同。

中央走道是修道院內部的交通大動脈，不似傳統修院，走廊大多如騎樓般、位於四面建築的底層，科比意故意將迴廊設計成一條獨立於建築外的走道，好連結四面建築物。

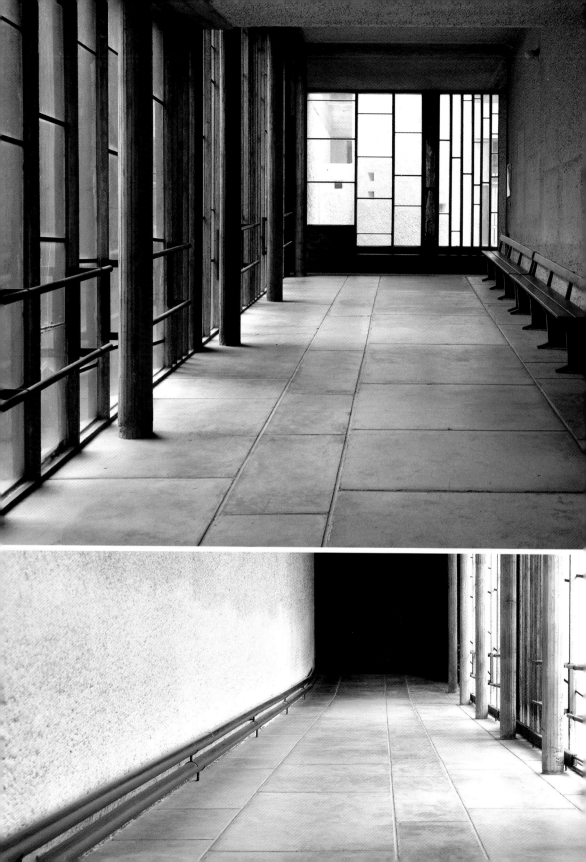

即使是我，前後數次的造訪經驗都不相同，二十年前，我只覺得這座建築，宛如冷峻無聲的水泥盒子，而今在同樣的空間裡，我卻感受到自己的身心成了共鳴器，整座建築都在對我說話。

除了大教堂和其下的小教堂，中央走道是我最喜歡駐足之處。四下無人時，我常悄悄地隨著 iPod 裡的樂音起舞，更以不同類型的音樂來詮釋所見的建築面向。有趣的是，無論是古典或現代，甚至年輕人愛聽的嘻哈曲風，都能在此找到適當的畫面。連一條以連結功能為主的走道，科比意也無所不用其極地加強了它的趣味。行人或許很難察覺腳下的地板是以九度逐步往下傾斜，而上方的天花板卻與地板傾斜方向相反地往上延展，這樣的設計讓人在行走時，無形地產生了神祕的朝拜感。無時無刻變化著的光線，為科比意的中央走道賦予了豐富的表情。

身為視覺藝術工作者，我在走道各個方位擷取影像，注意到千變萬化的光線讓前後景產生萬千種可能的視覺組合。修道院陽剛味十足的理性結構裡，同時帶有感性的陰柔與纖細，理性與感性在此完美結合。難怪那些建築愛好者如此瘋狂著迷科比意，他們深知那隱而不表的細膩感性，多麼容易被公式計算的理性扼殺。

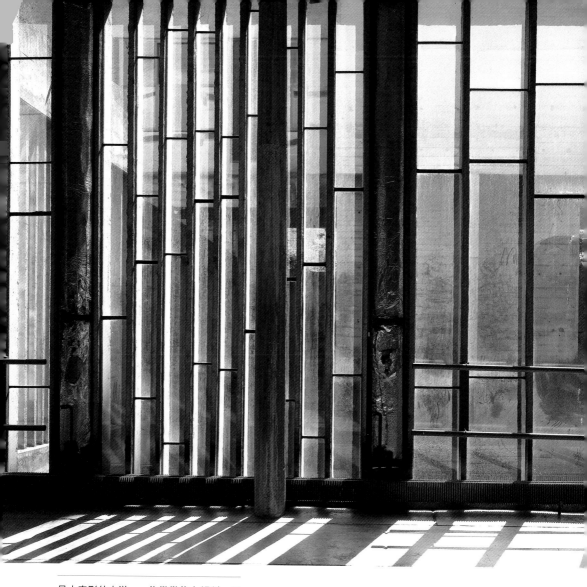

呈十字形的走道，一條微微往上傾斜，另一條稍稍往下走去。有陽光的日子，移動的光線將走道變成一幅活動抽象畫。科比意的建築就是擷取任何部分，都可獨立為一幅漂亮的畫作。

渾然天成的屋頂花園

除非來到較高的樓層俯瞰，否則無法察覺大師的屋頂花園美學有多奇特。大師對於中央走道的屋頂呈現，有個人獨特的堅持。這些屋頂並非光禿禿的水泥牆面，而是任由野草布滿其上。對他而言，這就是修院的中庭花園該有的模樣。

一般人看到雜草蔓生的屋頂，可能以為是乏人照管的結果。然而恰恰相反，大師並不希望在屋頂上以人工種植花草。包括我自己，也是在多次前來後，才領略到這屋頂花園的妙趣。

春天，自嚴冬薄土鑽出的青綠嫩芽，為屋頂鋪上綠茵絨毯。盛夏，肥美茂盛的草叢，洋溢苗壯的生命力，分布其間的不知名野花，讓人有置身野外的錯覺。深秋，這一片綠地開始轉枯、轉黃，枯枝殘草，在冬季灰色天空下，有種歷經滄桑的淒涼美感。「離離原上草，一歲一枯榮。野火燒不盡，春風吹又生。」大師早有遠見，大自然會以自己的方式來裝飾這個庭院，根本無須他費心。

中央走道屋頂就是修道院的中庭花園，科比意任雜草生長於其上，那一片翠綠為生硬水泥建築帶來不少自然野趣。

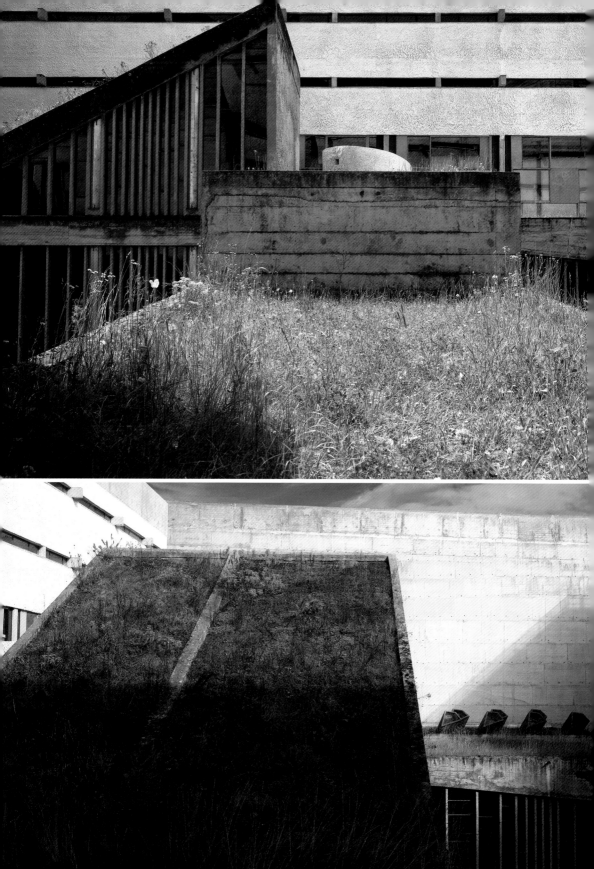

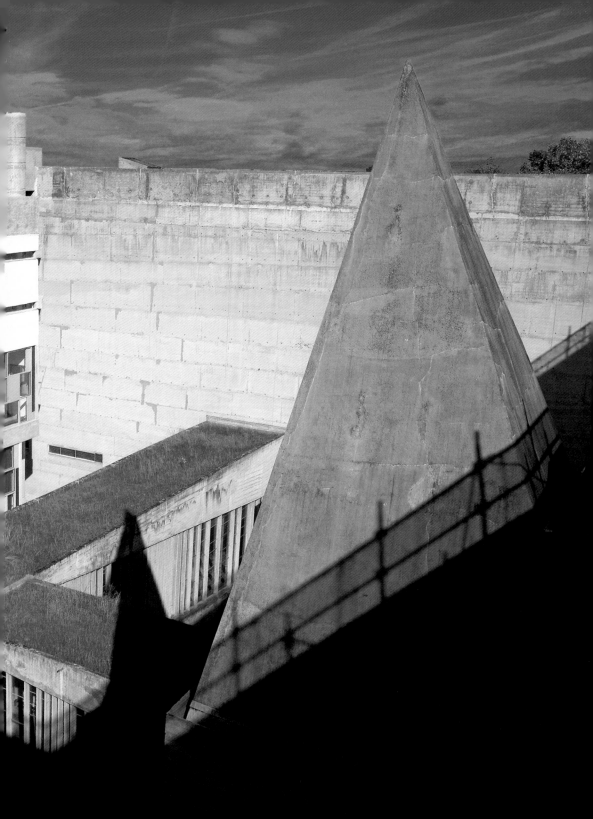

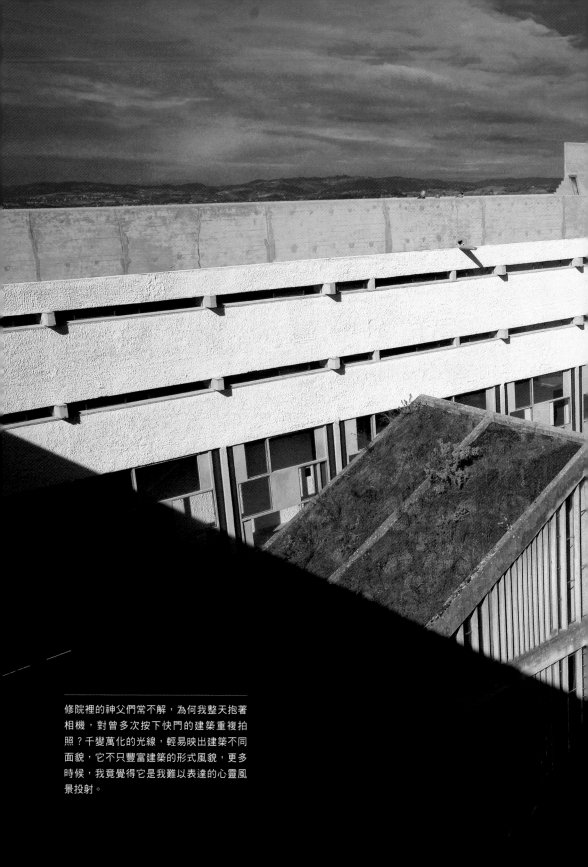

修院裡的神父們常不解，為何我整天抱著相機，對曾多次按下快門的建築重複拍照？千變萬化的光線，輕易映出建築不同面貌，它不只豐富建築的形式風貌，更多時候，我竟覺得它是我難以表達的心靈風景投射。

面西的餐廳，窗簾後的大落地窗外，綿延天際的里昂山脈有如七十釐米大銀幕般的在眼前呈現，與電影不同的是，瑰麗山景隨著四季變化，讓人百看不厭。除了晴雨季節變化的山景，這更是欣賞夕陽及山谷燈火的最佳據點。夜晚時分，搬張椅子對窗而坐，恰如置身在能與星光共舞的夜空裡。

密閉大玻璃窗的細柱間，有讓空氣流通的氣窗，當我有機會操作這簡單卻又靈活的氣窗時，十分訝異科比意連把手這小玩藝，都毫不馬虎的精心設計。

會士昔日在此用餐時嚴禁交談，只有一位被指派的會士，在大廳某處朗讀經過嚴格篩選的書籍。就像科比意所有的建築一樣，餐廳隔音效果奇差，會士在此用餐若能自在交談，美景當前的餐廳將瞬間變成人聲鼎沸的市場。

大落地窗上設置遮蔽陽光及維護隱私的窗簾，科比意以大膽的鮮紅及深綠色（我最喜愛的色彩之一）作為窗簾顏色，沿著天花板垂下，簡潔、沒有任何裝飾的窗簾除了展現大氣又優雅的生命力外，更是一幅可移動的圖畫，以及隨時可重組的立體雕刻。

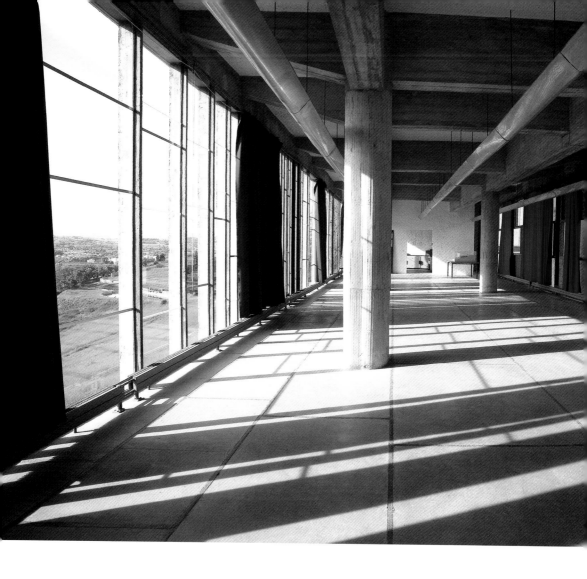

面西的修院餐廳，有漂亮如電影寬銀幕般
的山景。下午，陽光就在窗柱間游移。手
持攝影機，將可清楚拍下陽光烙印的過
程，一座冰冷生硬的水泥建築，因為溫暖
的陽光而變得生氣盎然。而科比意也算準
了陽光會是它建築最好的雕刻師。一年四
季，一日之間，這兒的光線永不重複。

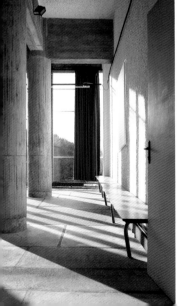

團體會議廳

團體會議廳就在修院餐廳隔壁，也與修院餐廳一樣擁有大面落地窗，在表現上並無特出之處。然而事實上，團體會議廳在西方宗教建築物裡具有相當重要的地位。

歐陸眾多大教堂的教士及修院僧侶在院長帶領下，都在這被賦予神聖意義的房間裡，以《聖經》及《修會憲章》為本，進行重要的議事討論。此外，此處也是僧侶弟兄們向院長坦承自身錯誤，或匿名指出某位兄弟行為不當，或為討論的議案投下神聖、權威感的團體會議廳通常設立在大教堂的東面，裝潢方面相當講究。當年攸關拉圖雷特修道院命運的罷課決定會議，就是在此舉行。

參觀者大多不知道這個房間的用途及重要意義，不怪他們，科比意並沒有將這間會議廳按照經院傳統設計得金碧輝煌，只在門口掛了「Chapter Room」字樣的告示牌，簡單明瞭。

我會改變對科比意的態度，起於這些俯拾即是的抽象美景，這些景色如此自然，反讓我視而不見。我在這無須解釋的美麗中，渾然不覺時光的流逝。它像一面鏡子反映出我的心靈面貌。難怪有那麼多人喜歡待在大師的建築裡，身處其中，他們可以身體來體會、知覺與經驗大師的美學。

團體會議廳就在餐廳隔壁，在結構上與餐廳沒有太多不同，然而科比意卻反傳統地未將這廳裝飾得金碧輝煌。

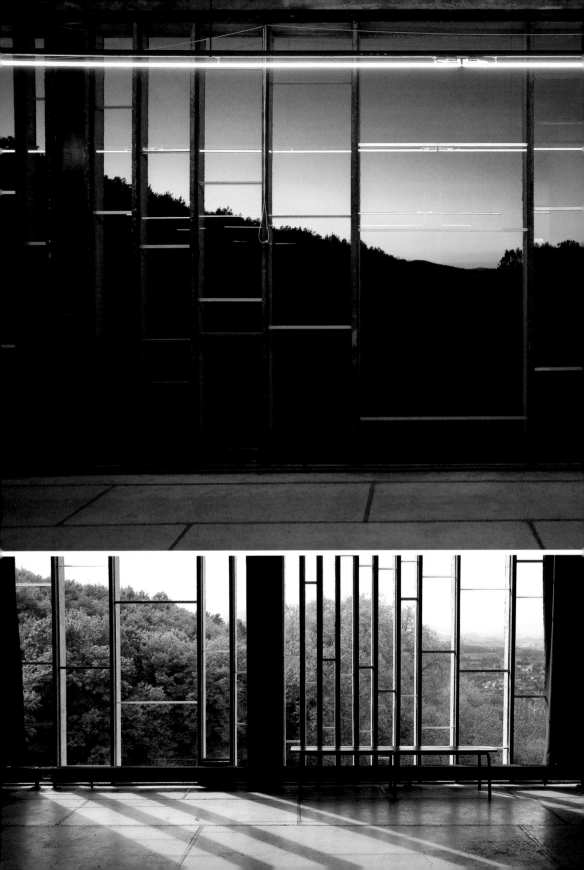

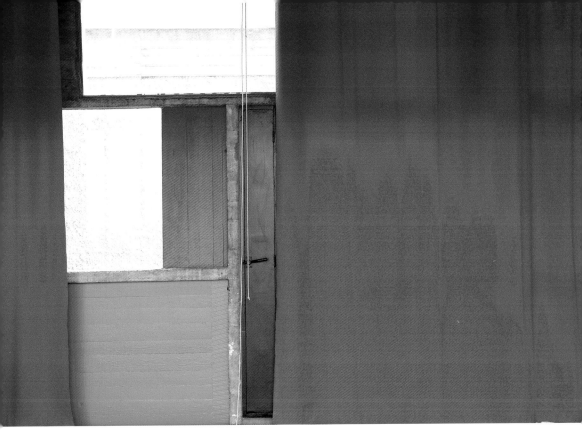

大紅、大綠的窗簾布,是一張張可移動的
圖畫。恰到好處、大氣宜人。

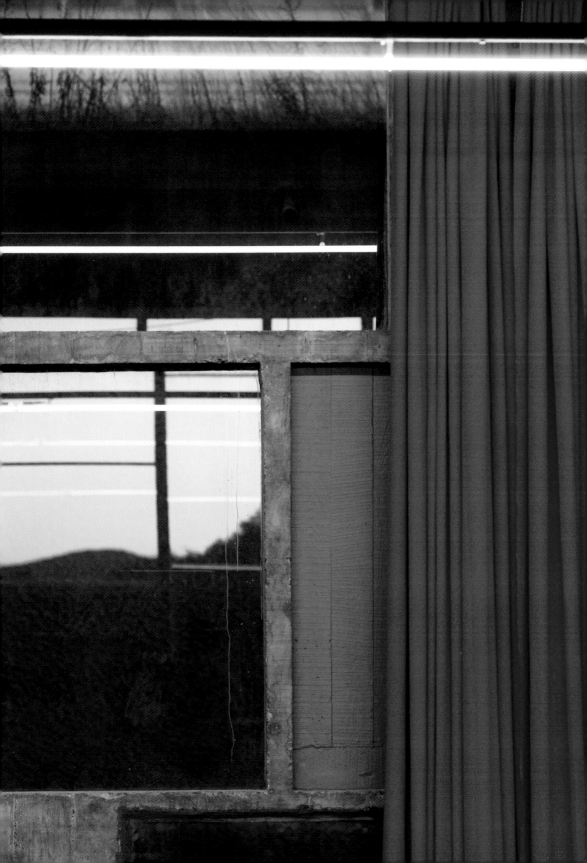

修院的屋頂陽臺是仰望星空和眺望遠山風景的最佳地點，不過科比意卻在此設計比常人身高還高的圍牆。可別以為這高達一百八十三公分的圍牆，是為了防止會士欣賞美景時不小心跌落。相反地，其原初用意是不希望會士貪看美景，在此逗留，而能專注內觀默思。為此，在這裡若不踮起腳尖、扒著牆沿，根本看不到牆外令人屏息的世界。

傳統修院連結四面建築的迴廊大多建於底層，但拉圖雷特修道院，卻獨特地以頂層陽臺取代。然而在這裡上下階梯要非常小心，科比意將階梯設計得非常狹小，幾乎要側身才能行走。有則幕後花絮說，科比意實為大師，建造此修院時，科比意的設計被視為聖諭，參與建造的人只擔心執行稍有誤差，遑論質疑。修道院興建完成後，大家才發現，由西面頂端平台走向北面教堂屋頂的階梯甚為窄小，一個不小心就會摔個四腳朝天，但沒有人敢批評，只以為大師自有其道理。未料，有天科比意親自走個這階梯時，一個不留神差點跌下來，憤怒的大師當下脫口而出：「媽的！這階梯怎麼這麼窄？」讓在場的人錯愕不已。

陽臺的草地與修道院外的森林相呼應。這兒是昔日會士們沉思默想的所在，更是他們仰望蒼星子的好地方。

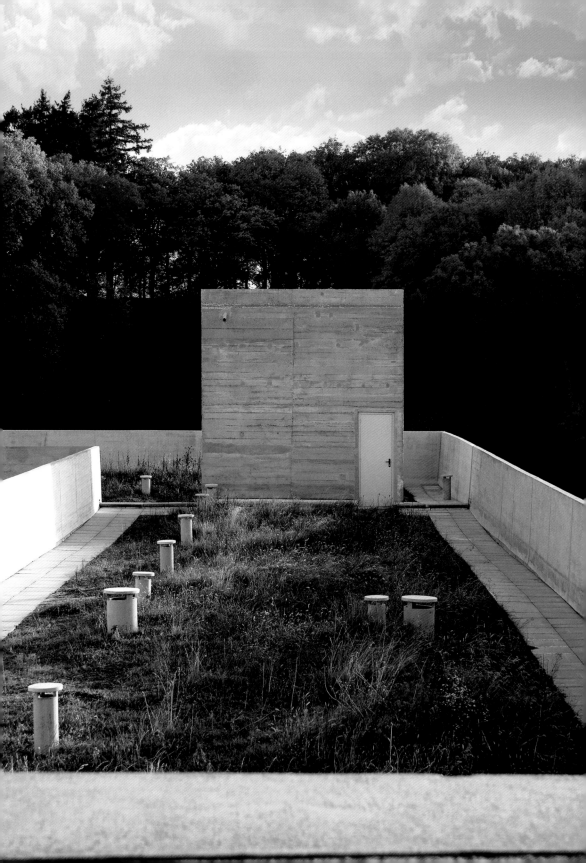

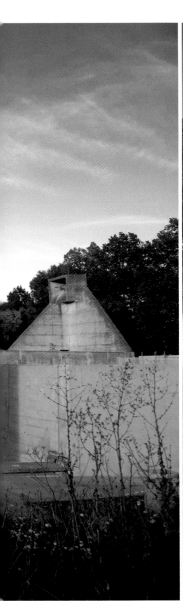
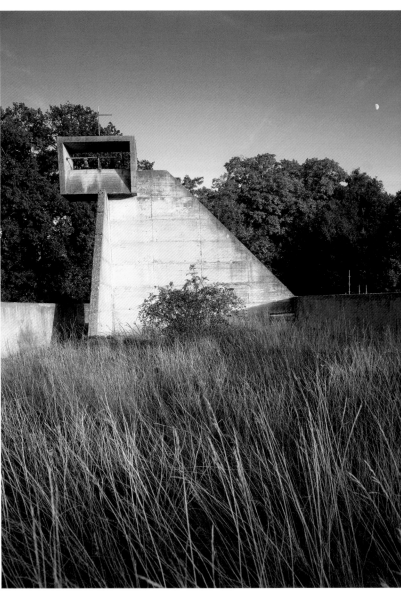

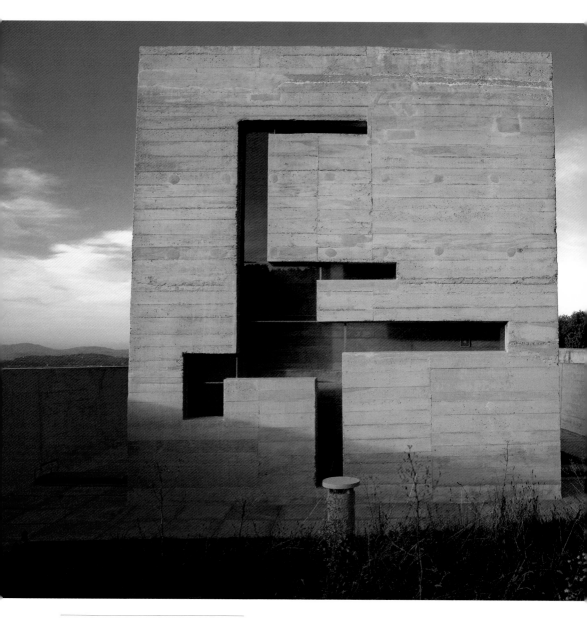

我常覺得科比意的建築裡有股東方禪意，
屋頂陽臺牆面前那些雜草，極其詩意。在
教會能意會到這座前衛修道院的空前美感
之前，大師已為他們建立了一個開闊卻充
滿邀請意味的舞台。

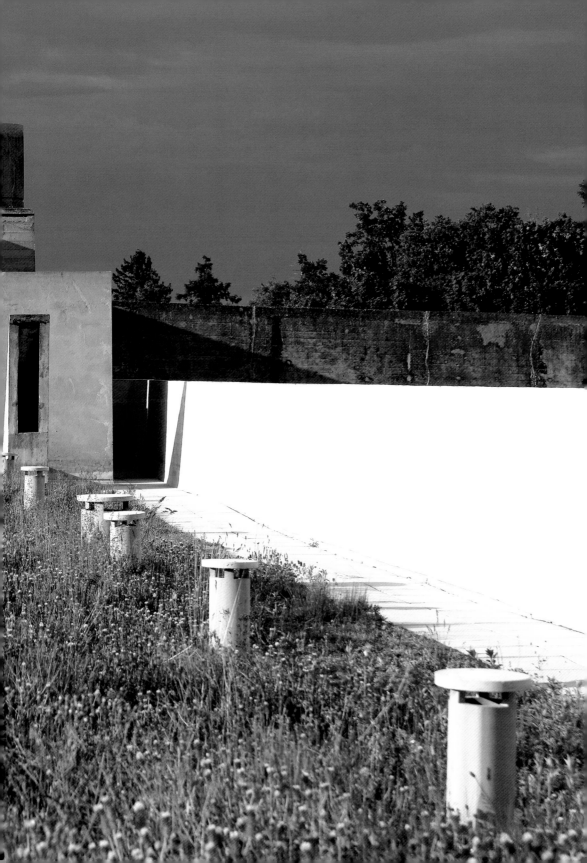

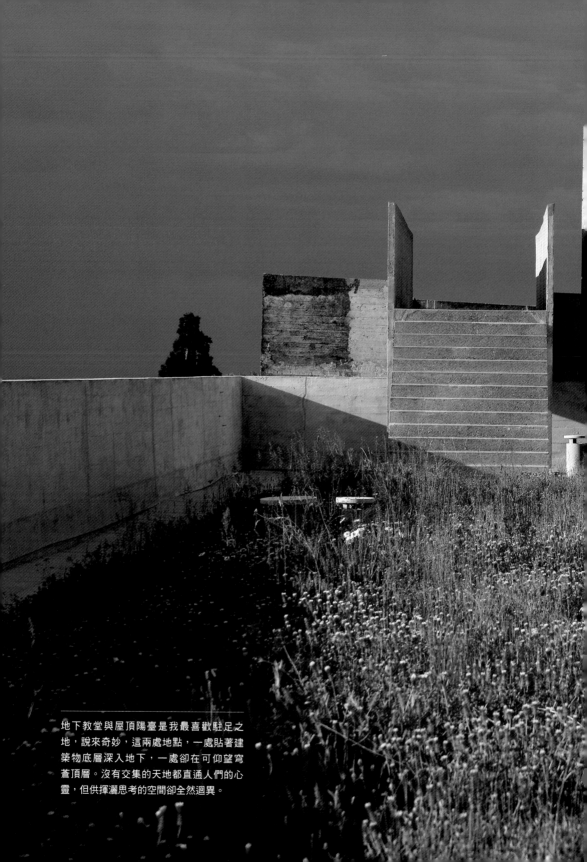

地下教堂與屋頂陽臺是我最喜歡駐足之地，說來奇妙，這兩處地點，一處貼著建築物底層深入地下，一處卻在可仰望穹蒼頂層。沒有交集的天地都直通人們的心靈，但供揮灑思考的空間卻全然迥異。

自中央走道往北走，是會士們祈禱與舉行彌撒聖祭的大教堂，也是修道院最神聖的地方。

一扇堅固的銅製大門是大教堂的正式入口，這扇遲至一九八五年才裝上的大門，有個有趣的故事（科比意的修道院很多地方都未完工，這扇門只是其中之一）。據說修院落成多年後，來此參觀的一群建築師在科比意的藍圖中發現，教堂入口處應有座十字架，但任憑眾人怎麼看，就是無法參透這十字架究竟在何處？

多年後，此謎題終於被一群義大利的建築師解開。當他們依原稿設計出一扇銅門，當門旋轉至與門框垂直時，一具十字架神采奕奕地出現眼前，原來完全打開呈一直線的銅門，竟與大教堂北面一扇讓光線進來的橫條氣窗垂直，成為一具比例適當如假似真的美麗十字架，有幸親見這十字架在眼前形成的人，定會為科比意的巧思驚歎不已。

艾倫神父曾對現代教堂做過如下詮釋：「今日假如我們要興建一座真正的教堂，只需要一個平屋頂再加上四面牆壁就好了，至於裡面，只要比例適當，讓光線在空曠的柱子間游移，人們一進來便能馬上產生神聖的敬意。」

進入教堂，環顧四周就知道科比意將艾倫神父的想法發揮得淋漓盡致：大教堂真的只有光溜溜的四面牆壁和一個平屋頂。不同於布滿宗教圖飾的傳統教堂，科比意

考提耶神父曾說現代的教堂只需要一個有光線在裡面游移的空盒子即可。

科比意將艾倫・考提耶神父的原則發揮到極致。被瑣事纏身的現代人，在這空盒子裡，會被輕易壓縮出一方叫做「心靈」的地方。

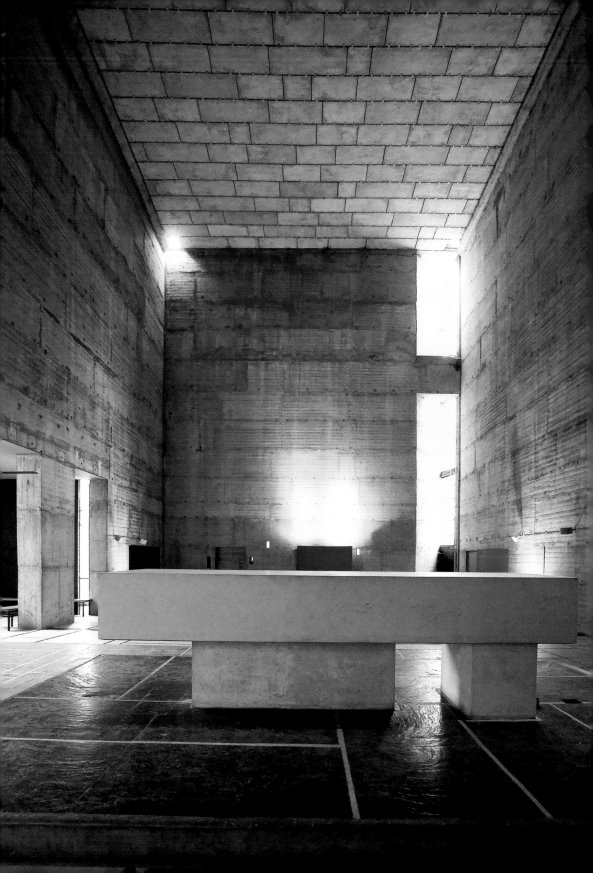

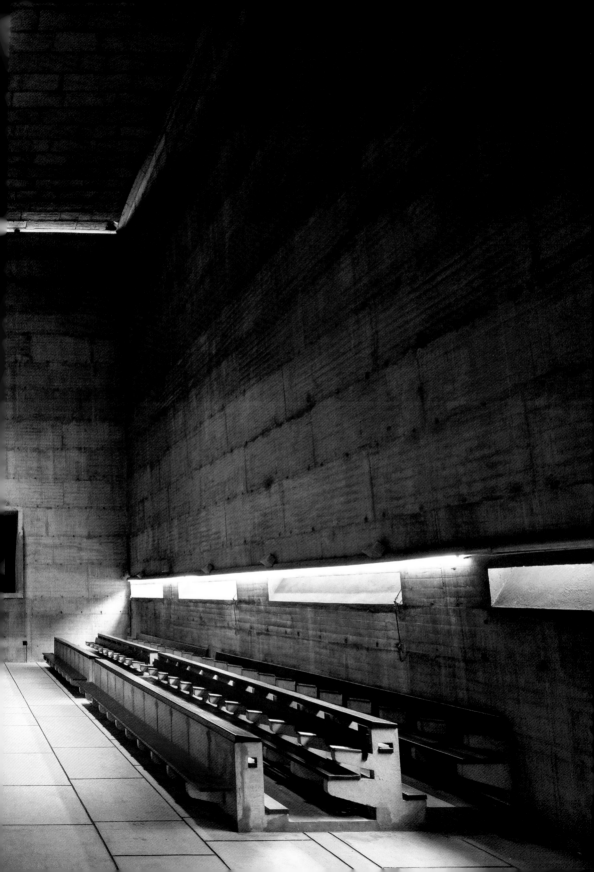

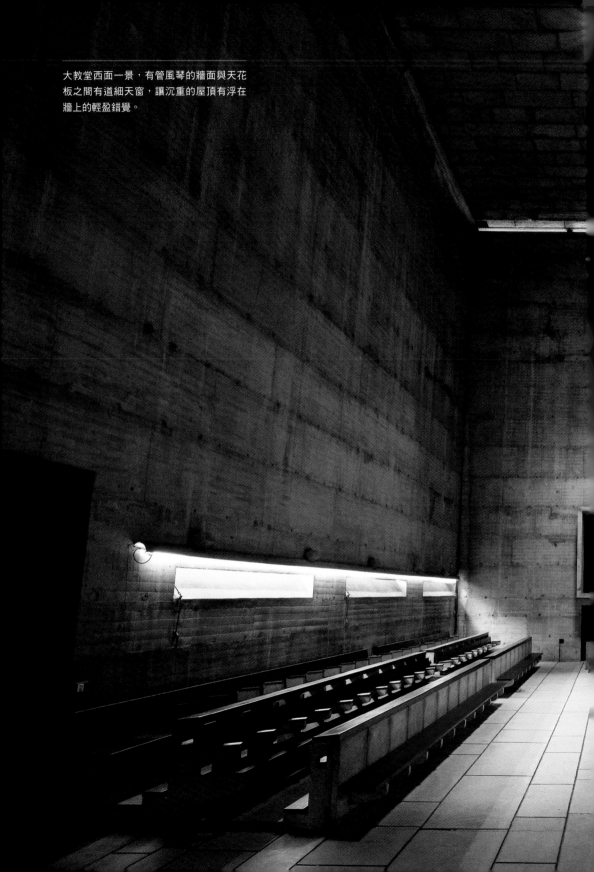

大教堂西面一景，有管風琴的牆面與天花
板之間有道細天窗，讓沉重的屋頂有浮在
牆上的輕盈錯覺。

所設計的大教堂是個空蕩蕩的水泥方盒，雖沒有彩色玻璃，教堂裡卻散布著炫麗多變的彩色光線，隨著太陽走向，奪目光線沒有一刻相同，那隨節氣變化的光線猶如神蹟般的讓人目眩神迷。

入口右手邊拾級而上便是祭台，其後設有座椅。位於木椅後方，牆面右邊開了一扇從地板延伸至天花板的氣窗，同一面牆的左下方也開了一扇很小的氣窗，這幾處點石成金卻不著痕跡的細節，讓冰冷的水泥教堂永遠有光線游移其中，也讓大教堂如歌德大教堂般成為一個光的盒子。

大堂南北牆面上四扇橫窄氣窗是一條一條美麗的彩色光區塊，底下沿著牆各有一排水泥座椅，西面牆底部則有座會發出巨大聲響的管風琴。南面牆壁頂端開有細小氣窗，由此透進光線，產生了沉重屋頂懸浮於牆壁之上的錯覺。來到祭台中央，可清楚看到位於南面的更衣室和與之相對的地下教堂。這間外牆被漆成朱紅色的更衣室，天花板是明亮的鉻黃色，當看到天花板那幾個不規則的塊狀光影，也許就能猜著長方形盒子南面外牆頂端那幾個猶如機關槍發射孔的大天窗是做什麼用的了。

最受人喜愛的地下教堂在祭台北面下方，只是這深入地下的區域，被一道鮮豔的黃牆擋住。若不站上椅子，攀著牆往下瞧，便無從知曉這黃牆後另有一方世界。順著黃牆往右望去，還有一面黑牆，與它呈鮮明對比的是恭放聖體櫃的白色祭台，由此往上看還有一具造型現代的黑色十字架，上方就是北面波浪型盒子上的三個大天窗，從這三個分別漆成藍、紅、白的巨砲所射進的光線，美得叫人屏息。

文字只能描繪出大教堂的空間配置，然而只有置身於內，才能領略這些細節在整

清水模建築，將牆面拓出粗獷卻又細膩的肌理。光線進入時，這些牆面卻自成一篇細緻分明的視覺詩。

體空間散發的魅力，令人驚歎的是這些小細節自成一格，卻又絲毫不破壞建築的完整性。每個星期天，道明會士都在此舉行對外開放的主日彌撒，若有人演奏管風琴，冰冷教堂便頓時生氣勃勃，那低沉的樂音排山倒海湧入內心。

無任何禮儀舉行時的「教堂」不像天主教堂，反倒像是原始民族祭祀之地。封閉又寂靜的空間，讓宗教所關心的抽象命題變得絕對化，只要在這待上一段時間，就無從逃避地思考起「上帝」是否存在，以及「死」、「生」等嚴肅問題，而不管是否對這些議題有興趣，只要在這安靜一會，隨著時間游移的光線，終會讓人體會，在有限又頃刻衰敗的身軀裡，有處叫「心靈」的地方，那是一處唯一能讓人感知到「上帝」的所在。

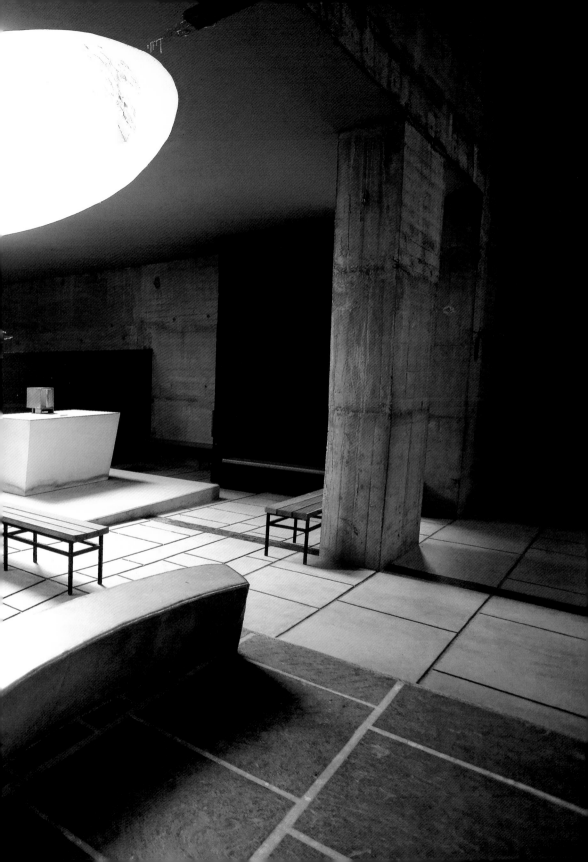

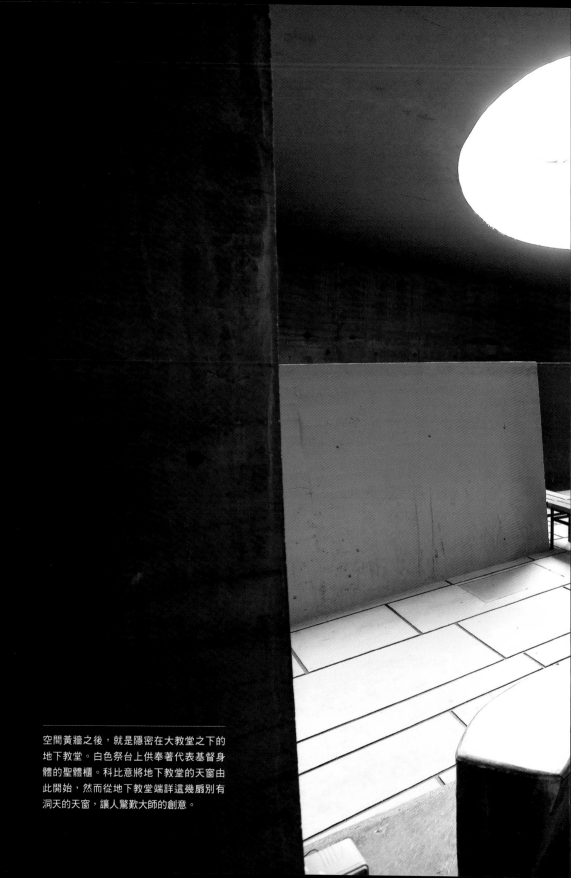

空間黃牆之後，就是隱密在大教堂之下的
地下教堂。白色祭台上供奉著代表基督身
體的聖體櫃。科比意將地下教堂的天窗由
此開始，然而從地下教堂端詳這幾扇別有
洞天的天窗，讓人驚歎大師的創意。

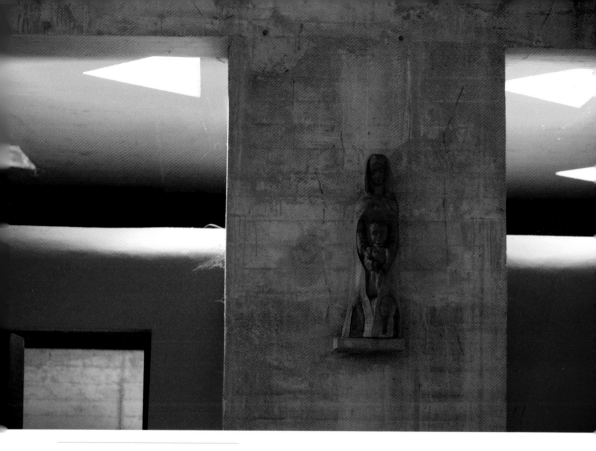

這是教堂裡唯一的聖像，雖然如此，木雕
聖母像仍抽象的讓傳統教徒抱怨；這兒沒
有能讓他們產生移情作用的擬人化雕像。

教堂祭台與更衣間。大師在這盡情運用著
幾何圖案及顏色配置，雖是座空盒子，大
教堂卻因為這些處理而變得一點也不無
聊。

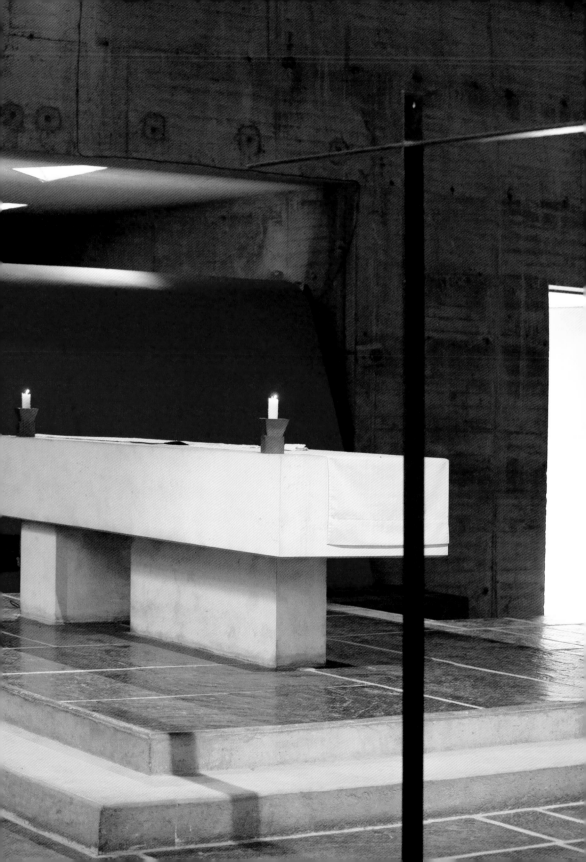

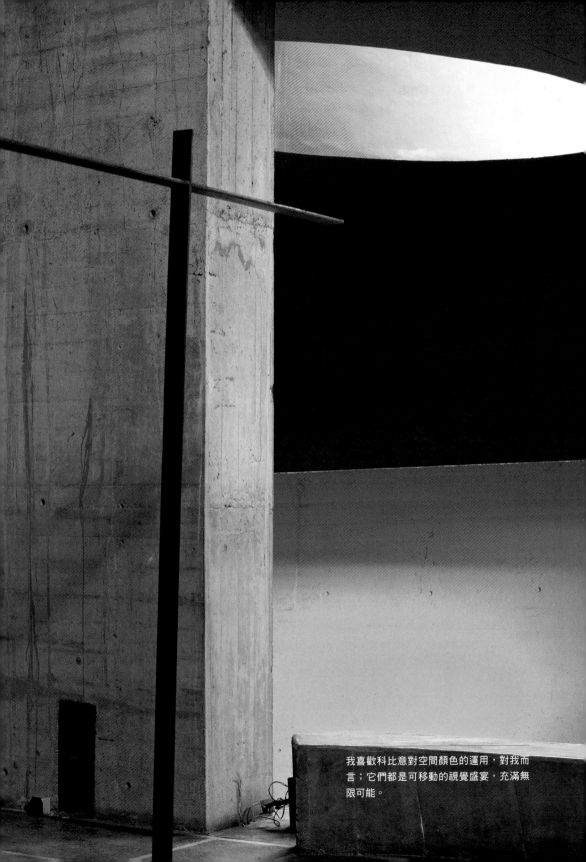

我喜歡科比意對空間顏色的運用，對我而言；它們都是可移動的視覺盛宴，充滿無限可能。

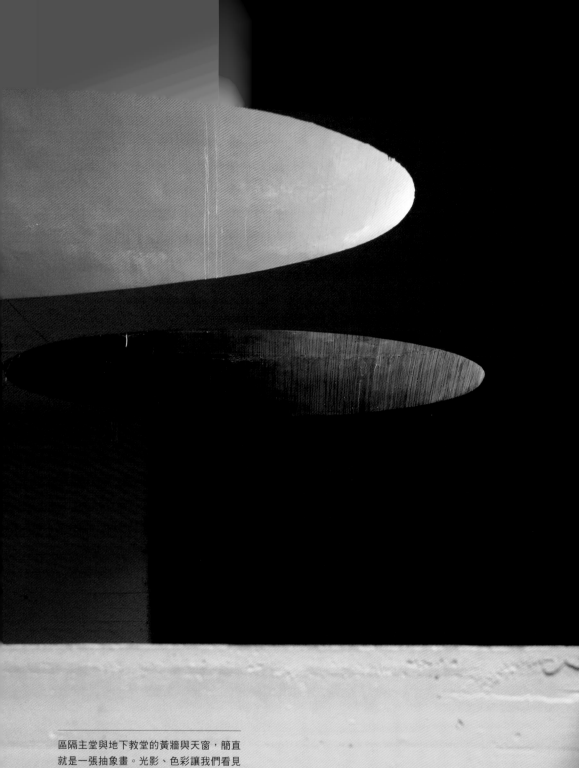

區隔主堂與地下教堂的黃牆與天窗，簡直
就是一張抽象畫。光影、色彩讓我們看見
大建築家對上帝造化的識見。安靜的讚美
與欣賞是對這識見最好的回應。

粼粼光海的地下教堂

即使身處大教堂，仍無法查知通往地下教堂的路徑，原來這唯一通道隱密在教堂旁邊的更衣室裡，有趣的是，它就緊貼著大門入口處的銅門外牆，若不是有人指引，沒有人敢造次往暗不見底的階梯走去。這樣隱密的設計有其道理，因為這是會士昔日做私人彌撒[1]的地方，本來就不對外開放。

穿過更衣室下方黑暗的狹長走道，就是有著驚人創意的地下教堂。說是「地下」，但從外部看這塊不規則區域，卻是順著坡地走勢、踏踏實實地座落於地表之上，下斜的步道及堂內得仰頭觀看的天窗，形成了教堂深入地底的錯覺。

這裡是除了頂層的會士房間外，修院的另一隱密之處。昔日供神父們平日彌撒用的七座祭台，順著地勢依次排列下來，所有祭台前方都置有一個小台階，且特意設計使其不正對著祭台中央。原來科比意認為，人們不應該直接走向神聖的祭台，而是應稍微移步、收心後，再上前進行禮儀。一九六三年，梵蒂岡第二次大公會議之後，隨著禮儀更新，會士不再來此舉行彌撒，地下教堂也喪失了原來的功能。

有著波浪牆面的地下教堂，是科比意在修道院裡最傑出的創作之一。那漆上大紅、深藍、鉻黃的鮮豔牆面上，配上自然的頂光，是一場移動的視覺盛宴。這是一座難以用文字言語形容、美得無以復加的藝術殿堂。若錯過此處，到修院便如入寶山卻空手而回。

主堂邊的地下教堂是座魔術空間，從最東到最西，更有七座小祭台依序排列下來，因為禮儀改革，這些小祭台已棄置不用，然而這一個別有洞天的世界，像極了大修道院的心臟。修道院最美、最神奇的所在，竟是如此隱而不現，表而不張。對我而言，那粼粼光影的空間就是《舊約》上帝曾對摩西呼喊的聖地。

1. 大公會議之前，所有的天主教神父每日都要舉行私人彌撒，為此很多古老教堂都附設許多小祭台。隨著禮儀改變，這些祭台目前大多廢置不用。

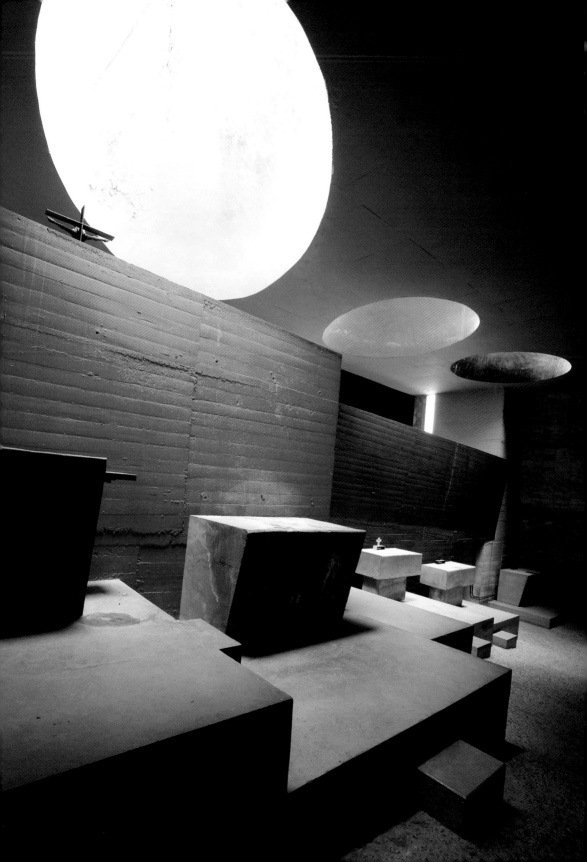

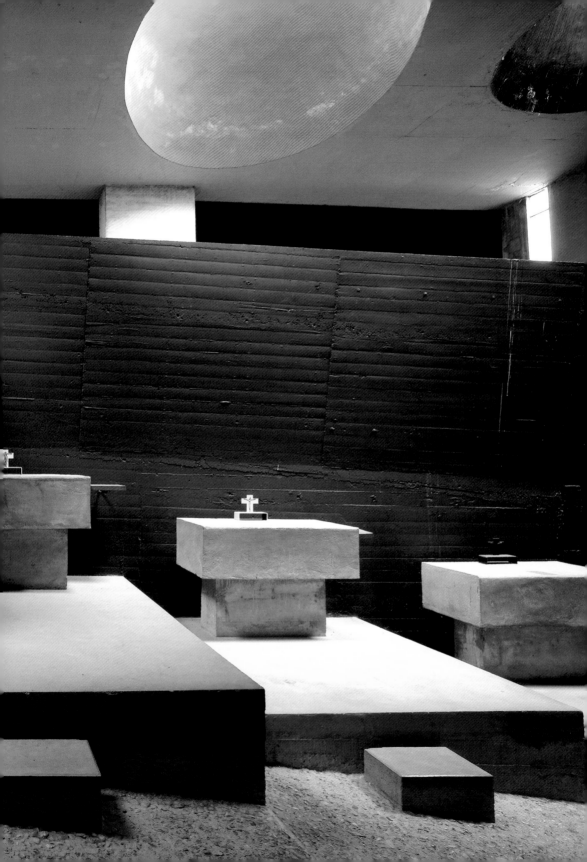

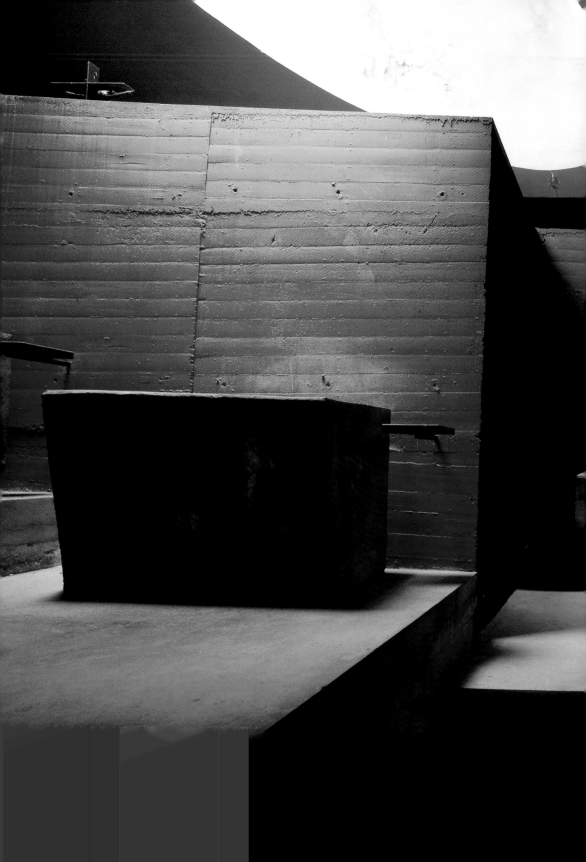

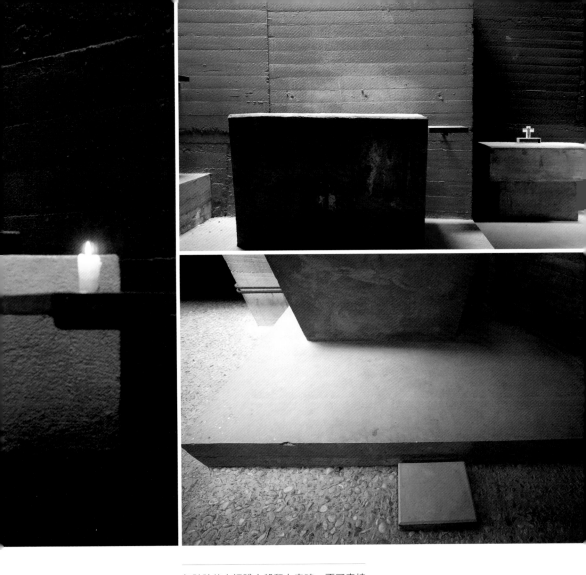

無神論的大師說人朝拜上帝時，不可直接
登壇，為此大師在壇前設計了一扇台階，
為表虔心，台階還故意不對準祭台。細膩
的設計顯示大師的用心，然而心中沒有神
的大師，為何認為朝拜上帝時不可直接登
壇？

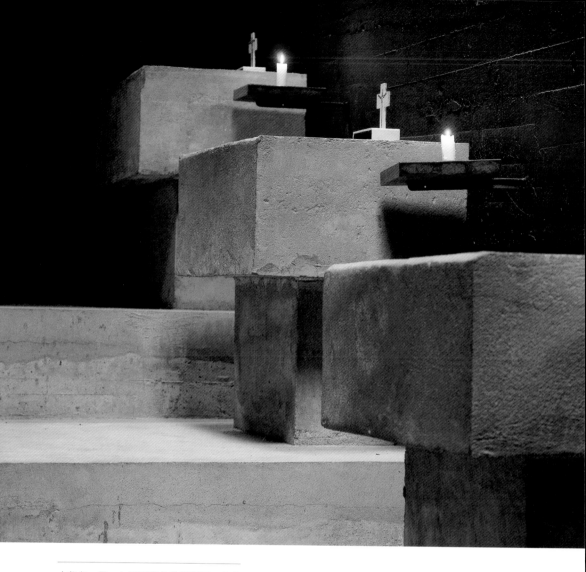

小祭台一景。在光影顏色的烘托下，小祭
台是一座雕刻，以及上達天聽的神壇。

整座修院中，這是我最愛駐足的地方，我甚至覺得隱密在建築底層一角的地下教堂是修道院的心臟，是追求永恆經院精神的中心。我常獨自帶著相機，在這一待就是幾個鐘頭，甚至抱本書躺在台階上閱讀，那內在與外在融為一體的靜謐片刻，是身心靈合一之「美」的極致表現，更讓我有徜徉在大師懷抱，與他對談的錯覺。

《舊約聖經·出谷記》中，帶領以色列子民出埃及的摩西第一次見到上帝顯蹟，是在一堆炙熱的荊棘火焰中，當摩西為眼前景象震撼得不知如何是好時，烈火中有個巨大的聲音對他喊道：「脫掉你腳上的鞋，因為你所站之處是聖地！」

有生之年，我無從知曉上帝的形象，但在地下教堂那一片粼粼光海中，我知道，我站立的地方就是那威嚴聲音曾對摩西呼喊的聖地。

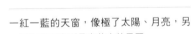

一紅一藍的天窗，像極了太陽、月亮，另一個白色天窗則是穹蒼中的星辰。

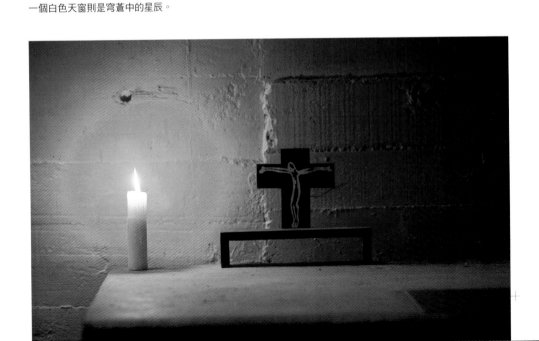

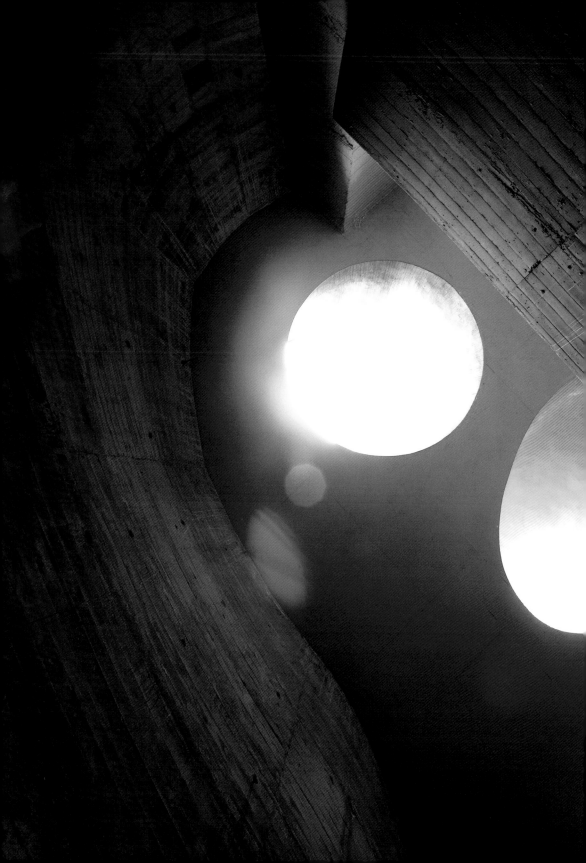

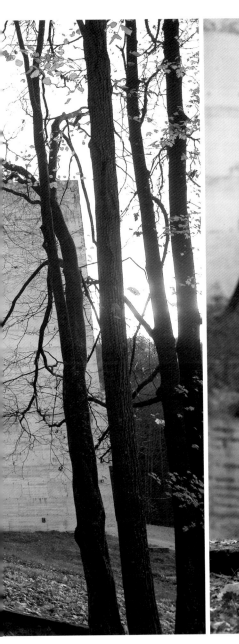
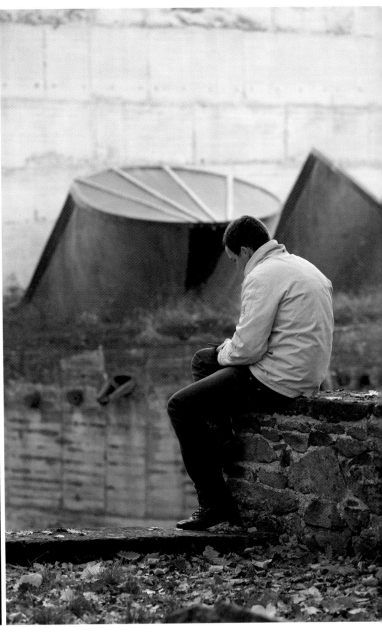

對建築愛好者而言，大師的建築是他們的
聖殿，是他們可朝拜的廟堂。一年四季，
萬千建築愛好者，從世界各地前來這座修
道院頂禮膜拜。

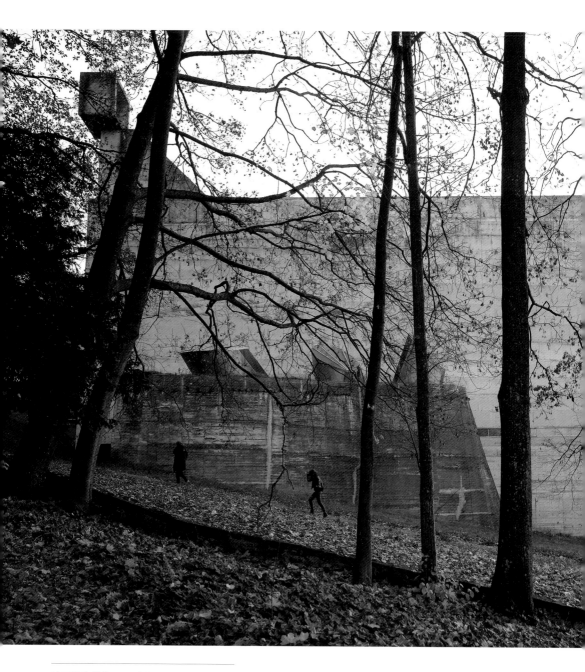

地下教堂外觀，可讓人明白，原來地下教堂是順著地形建在地表之上。

冬天，襯著地上枯葉，有著三扇天窗的教堂外牆，是座龐大卻漂亮的水泥雕塑。大師的作品就是在更大的自然空間裡，都風情萬種。

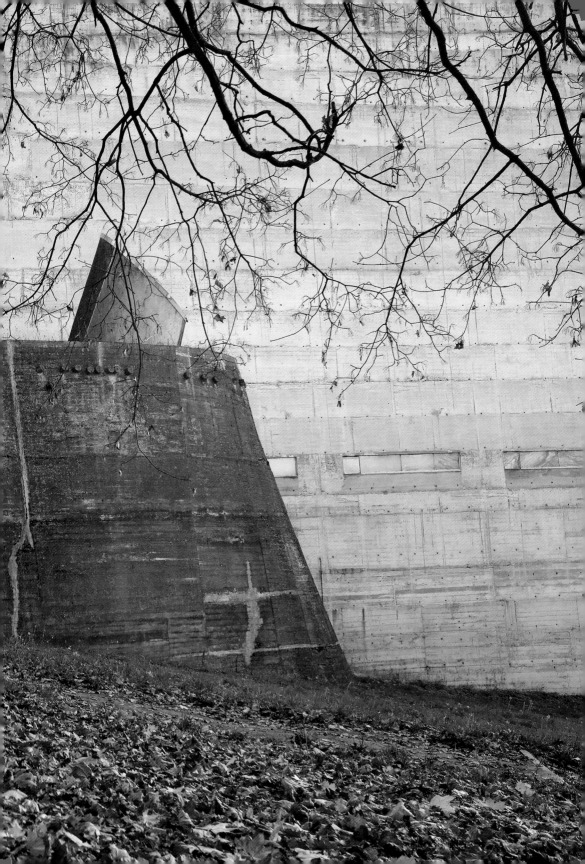

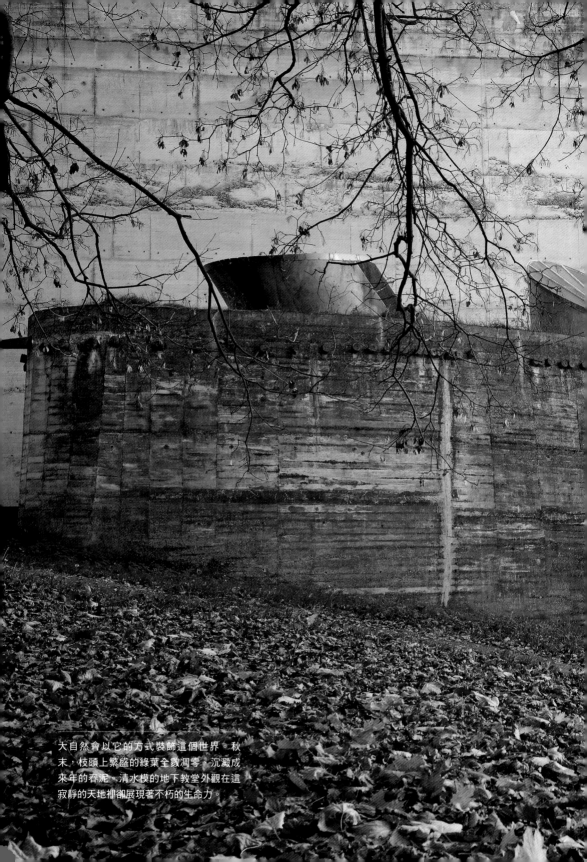

大自然會以它的方式裝飾這個世界。秋末，枝頭上繁盛的綠葉全數凋零，沉澱成來年的春泥。清水模的地下教堂外觀在這寂靜的天地裡卻展現著不朽的生命力。

穿過地下三層的公共區域往上走，就是昔日會士居住的房間。

會士宿舍是修院昔日最隱私的地方，雖然會士人數已大不如前，但在通往該樓層的階梯上，依然放著「遊客止步」的告示牌。

會士房間共有九十間，分布在修院東、西、南三棟建築最上面的兩層。因為陽臺的關係，從外觀上可清楚看到這些排列整齊、有如蜂巢般的房間位置，然而進入修院，卻不容易判定它們的方位。科比意將這兩個樓層對著庭院的那一面，全以大塊壁面擋了起來。為符合隱修要求，房外走廊上僅有一扇讓光線進來的橫條窗，當年居住於此的會士只要回到此區，就得嚴守默觀的規矩。

科比意不喜歡設計沒人居住的房子，他也特別關心人在空間的比例，但拉圖雷特修道院的會士房間，卻相當不舒服，這一間間壓抑人性的小天地，是「無我」修道生活最具體的展現。

會士的房間英文稱為Monastic Cells，Cell這個字在英文中便有蜂巢中單一巢室之意，更可用於形容「單人小牢房」或「小囚室」。對不熟悉也不喜歡隱修傳統的人來說，這些高度、寬度正好是一個西方成年男子雙臂張開大小的房間，確實與牢籠無異。

科比意將房間設計得這麼小，用意除了向初期教會、野外穴居隱修者致敬外，更

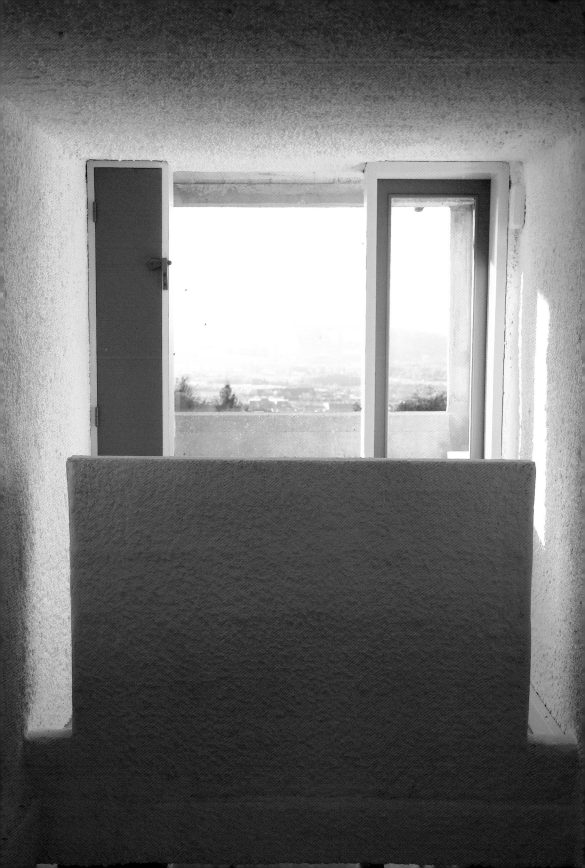

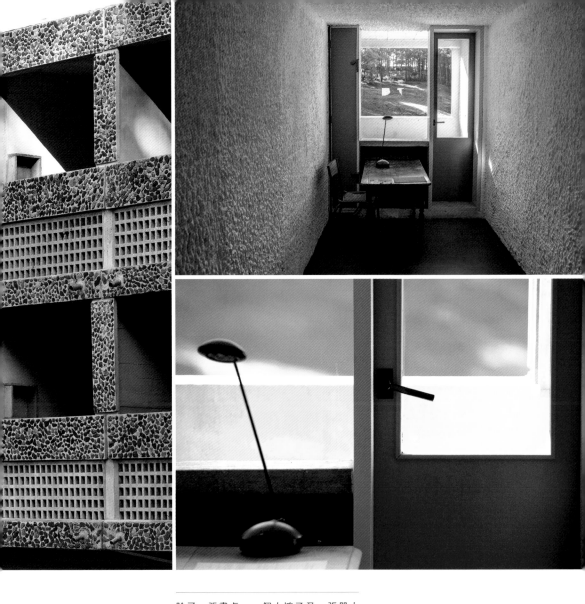

除了一張書桌、一個小櫥子及一張單人
床，房間裡再放不下東西。下榻於此，我
不免幻想這狹仄空間豈不像一則警世預
言。過於消費的現代人，都該來這待幾
天，沒有手機、網路、電視、報紙和閒書
可讀的日子，幾天下來，若不精神病發
作，他們也許就能與自己相處了。

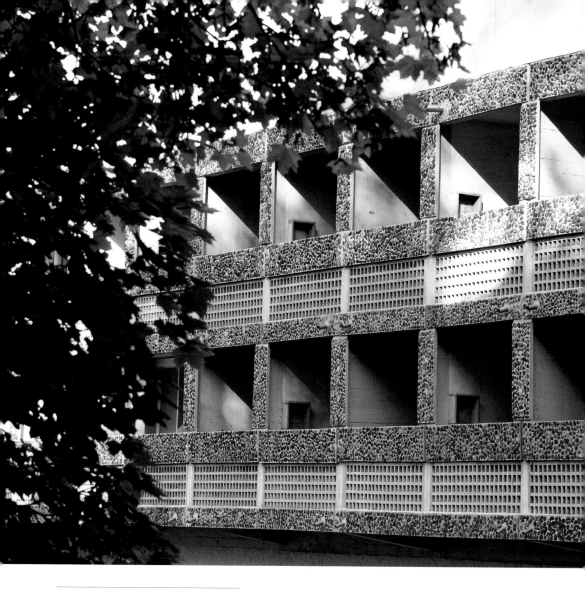

會士房間井然有序的有如蜂巢，別看他們
彼此緊鄰，每間房間卻獨立隱密。我很不
喜歡這仄仄逼人的房間，直覺它們違反人
性，不過，僧侶的生活，本來就很壓抑人
性，這樣的房間，更能逼迫人誠實的面對
內在。

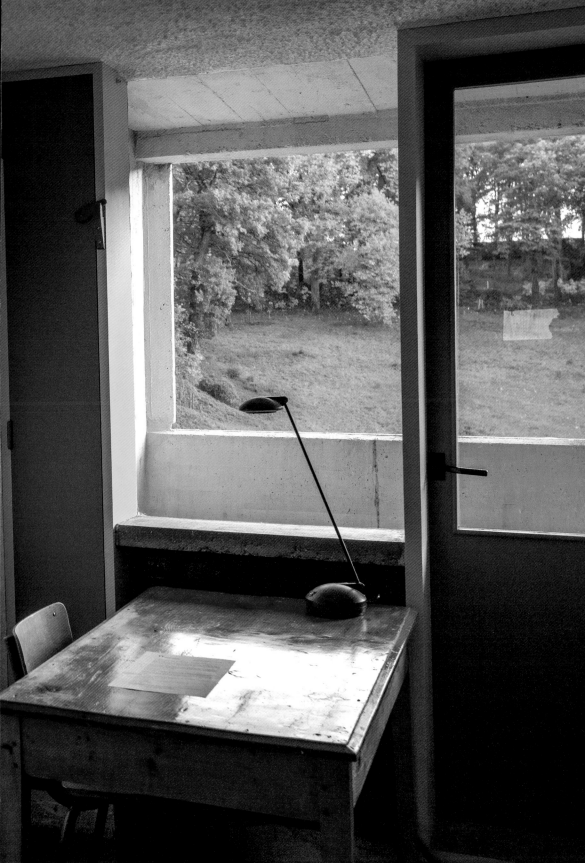

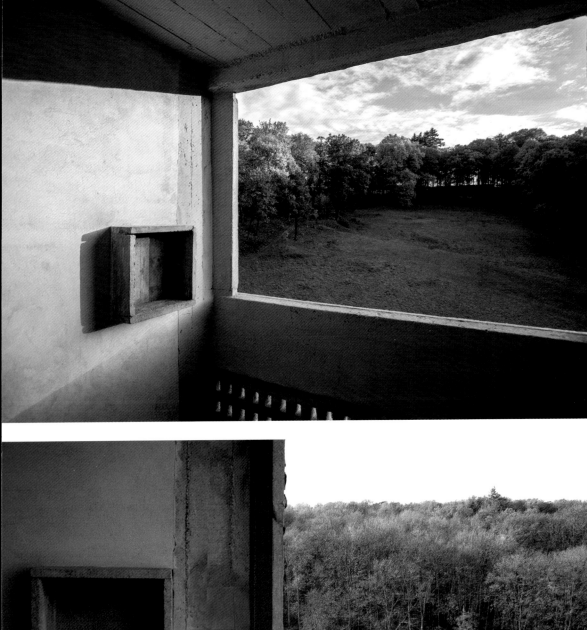
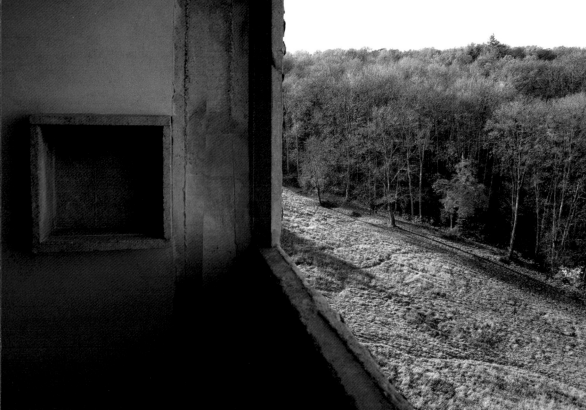

十足彰顯那跡近嚴苛的禁欲色彩。這一間間斗室，裡面除了一張小得幾乎不容翻身的單人床、一張書桌、一只櫃子之外，就再放不下任何東西。

如果說院內的大教堂，會讓沒有信仰的參觀者對此宗教產生好奇。那麼，入住會士小房間，則讓過度消費的現代人切身自省，一個人究竟要擁有多少東西才叫過日子？

曾讀過一篇文章，有位對抗專政而長期遭囚的作家自白，當嚮往的自由終於來到，他卻連佩戴領帶這類芝麻小事，都因選擇過多而煩惱，因而感慨在沒有選擇的牢房裡，他反而擁有不為外物所役的「心靈自由」。

這一無所有的房間讓我想起多年前為台灣某隱修院²修女拍照的經驗。為製作一本紀念專書，修女破例讓我進入她們從不對外人開放的房間禁地，那間小房比我此刻下榻的斗室大不了多少，裡面也僅是一張床、一個壁櫥、一張書桌，此外什麼也沒有。

全身緊裹著粗重會服的修女對我說，每當夜禱結束，就寢前她們容許在自己房裡默想。每晚八點四十分左右，她都會點支蠟燭、抱本小經書，坐在床前地板上，默想《聖經》的道理。修女說那是她每天最幸福的時刻，因為在那全然屬於她的時空裡，她深刻感到上帝的美好與心靈的充實。

先知大德都強調，想獲得心靈自由，首先要能不為外物所役，進而才能獲得神思妙趣。十七世紀法國哲學家帕斯卡³，在他著名的《思想錄》中這樣說：「由於我們常夢想未來的幸福，因此在實際的生活裡，我們總是不快樂。」他更強調：「學

每個陽臺牆面上都有個小水泥盒，上面可放置盆栽、雜物、裝飾品。水泥盒中的雕刻是一位會士所刻，取材自《舊約》「雅克伯」與天使打架的故事。雕刻裡的那隻大手像在隱喻，無論人如何抗拒，都無法逃離上帝的手掌。

2. 隱修院的修道人在入駐後，若無特殊緣由，終生都將不再踏出會院一步，嚴苛的紀律與生活作息，讓隱修成為苦修的別名，台灣有四座這樣性質的修院。

3. Blaise Pascal，1623-1662，法國著名科學家與宗教哲學家。著作之一為《思想錄》（Pensées）。

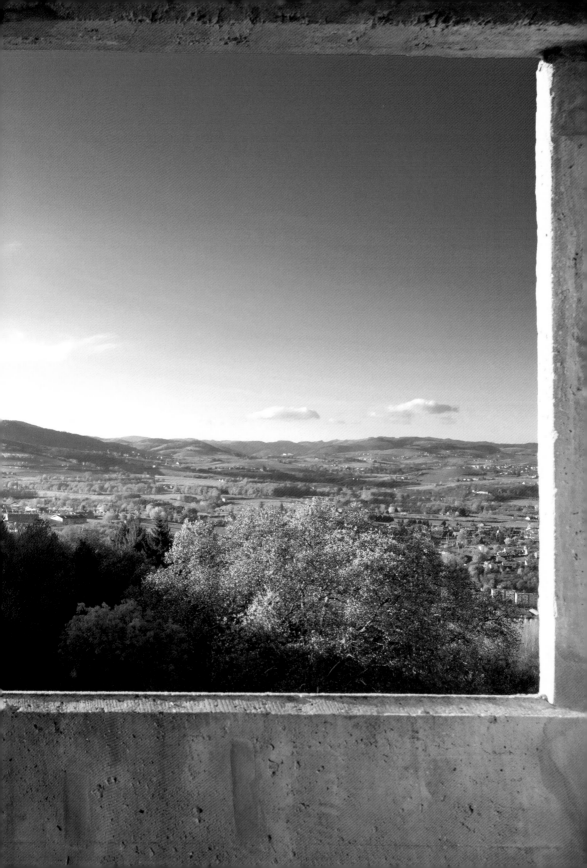

……年就寢，我大部分時間都會待在小房間……，可眺望遠山的陽臺上。眼前壯麗、氣……萬千的山景，會讓人不在乎身後所處的……界。大自然可教我們很多事，大師以西……戈年男子身高比例精算的房間，雖是獨……，我卻不喜歡他的獨到發明，反而喜歡……這小小陽臺上與大自然對談。

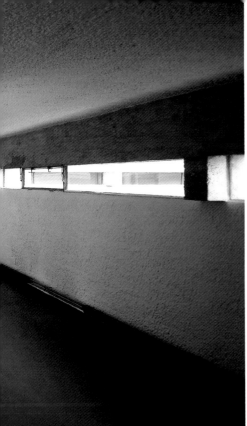

習靜坐、安處於當下，是通往幸福的第一步。」

「無聊、易變、焦慮。」是帕斯卡對他同時代大多數上流人士的觀感。兩百多年後的今天，用這幾句話來形容無法離開網路、幾百個電視頻道、手機不離身的現代人，怕是只有更加貼切了。

我在沒有網路、電視、電話、收音機的小房間裡突發奇想，科比意的蜂巢小室會不會是一個反諷現代生活的警世預言？在一個物資充裕的社會裡，我們究竟還需要什麼東西才能讓生活更幸福？皓月當空，我在斗室外的小陽臺對著森林發呆，「人生代代無窮已，江月年年望相似。」日升月落，我們終日汲汲營營，除了溫飽，還追求遠超過已需的奢華及永遠無法滿足的安全感，我不免感嘆，「屋寬不如心寬」這樣的老生常談，在物欲橫流的今日，卻是如此難以達到的修為。

為了強調隱私，房間面對中庭的走廊，只有一排細小、恰好能讓光線進來的窗戶。

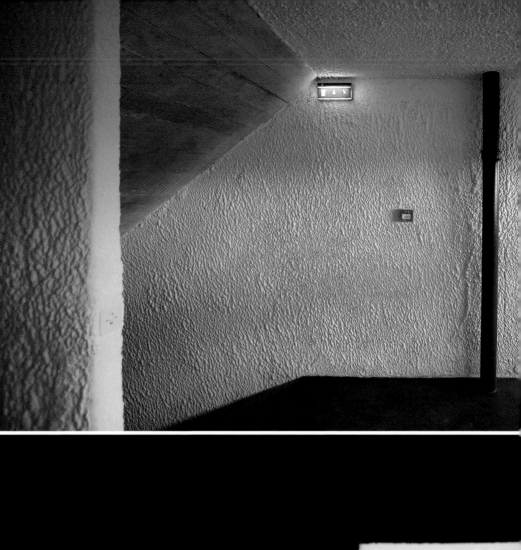

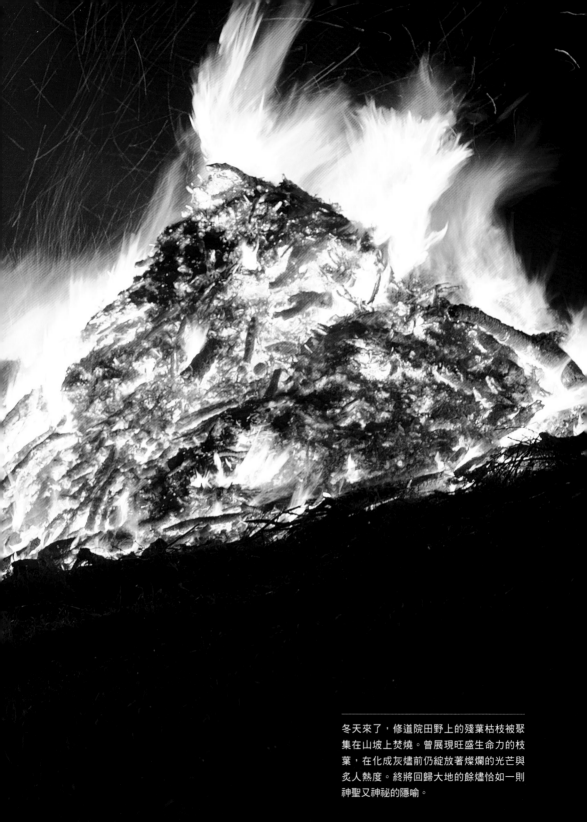

冬天來了，修道院田野上的殘葉枯枝被聚集在山坡上焚燒。曾展現旺盛生命力的枝葉，在化成灰燼前仍綻放著燦爛的光芒與炙人熱度。終將回歸大地的餘燼恰如一則神聖又神祕的隱喻。

人間難圓滿，
慈德能永恆

科比意設計的拉圖雷特修道院在藝術人文方面雖然占了上風，然而它仍是一座服膺宗教、學習神修之道的建築。身為教徒，在修院住久了，我當然存有能預知未來、超脫生死、與神交通的渴望。有天深夜，修院外圍森林突然出現了不尋常的藍光，我順著光的指引，一路穿過陰森的林間小徑，身心突然變得輕盈無比，耳邊響起天籟般的美妙樂音，在澄明的藍光聖境中，我清楚看見一位身如白雪、天使般的身影自無以復加的光明中走出，祂面帶微笑地輕聲告訴我生命的答案，超越生死的祕密……

唬你的！我從沒有過這樣的體驗。

事實上每回內心充盈至福的片刻過後，龐大的失落感便接踵而至。我終於明白，令我狂喜的參悟，只是時間長河裡的一葉小舟，一個不小心仍會失足於深不見底的漩渦之中。恰似廣大的舞台，聚光燈照不到的地方仍是漆黑一片，我累積自信仰的一點識見仍不時受到考驗。

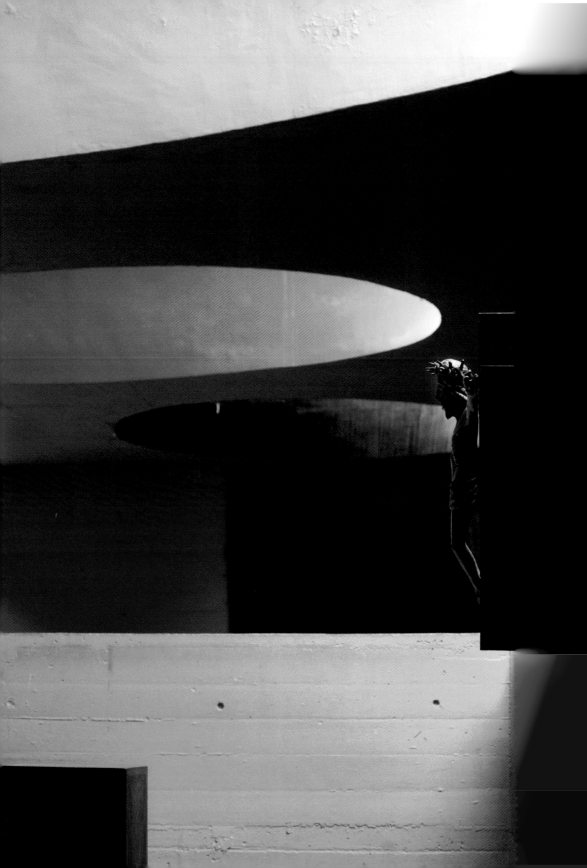

在一個宗教勝地任駐院藝術家，除了順著大師足跡領教他們無與倫比的創作，在靈修方面我又得到什麼新啟示？八百年前的道明會士聖多瑪斯‧阿奎那曾寫了一部影響羅馬天主教會及西方文化至巨的《神學大全》[4]，然而大師在臨終前卻視自己數百萬字的巨作為一堆乾草。

今天的道明會士還有什麼可提供給世人的啟示教誨？下面兩個小故事或許可以提供一些參考。

某日修院接待了幾位不速之客。一位關心人權的朋友，詢問院內神父們能否收容幾位身無分文的阿富汗難民。當夜已用過餐的神父們硬是在極短的時間為那群信仰全然不同的異鄉人，翻箱倒櫃地準備適合他們的食物。

還有一夜晚餐時，高齡八十歲的皮耶神父與其他會士分享這個故事：他上星期到阿爾卑斯山區，探望一位經由他介紹，自北非到那兒打工的年輕人。在前去探望年輕人之前，他先去北非探望年輕人的家人，並帶回一把家鄉土壤。一看到這包土，年輕人竟像見著雙親般地抱著老神父嚎啕大哭。

老神父難過得不能自已，他很心疼那年輕人在殘酷的現實下，為了謀生無法與親人團聚。聽完分享，我深受感動地自座位站起來，過去給神父一個擁抱。萬籟寂靜的黑夜裡，星光滿天，我想他們的會祖聖道明，隔著八百年的時間距離也定會嘉獎老神父的慈悲。人間難得圓滿，愛德卻永垂不朽，這應是人間所有宗教最終極的教導吧。

4.　*Summa theologiae*.

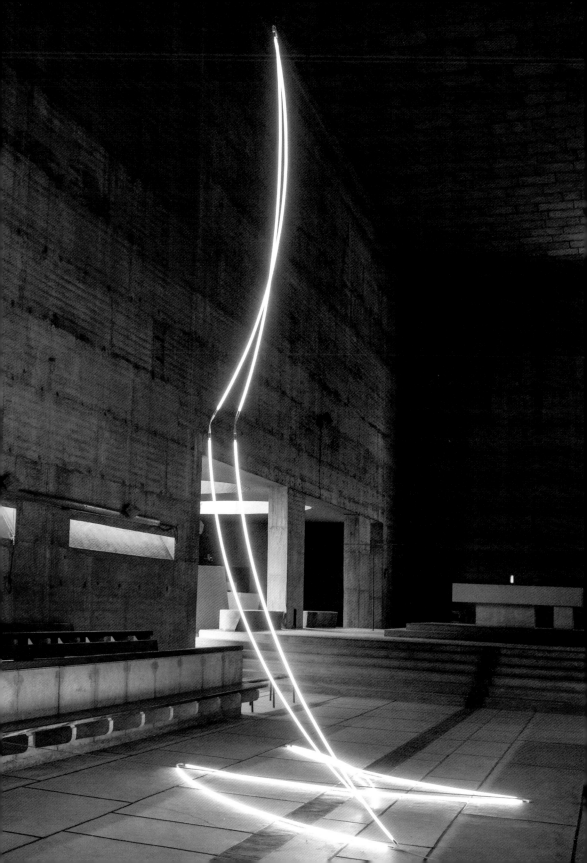

有一處
名為「心靈」的地方

「以你的藝術之眼，來瞧瞧這座建築！」在拍了許多影像及造訪相關建築後，我終於明白了神父邀我前來時的期許。原來他像艾倫神父一樣，除了期望我能善用藝術天賦，盡情發揮，更期望我能跨越宗教藩籬，以更開闊的心胸來表現與享受我的人生。神父不只一次提到，科比意是很難搞的恐怖傢伙，但神父從不詆毀他的藝術成就，更不曾在乎他的信仰。

拉圖雷特修道院為慶祝建院五十週年，特邀了法國著名藝術家法蘭索‧莫爾內[5] 在修道院舉行特展。受癌症摧殘而身心交瘁的莫爾內先生的霓紅燈管創作，如銀河星雲般，優雅地垂立於在大教堂之下，銀線似的燈管在科比意空寂的教堂裡，美得教人起雞皮疙瘩。

人類對生命源起的說法不一，但所有生命都會結束卻是事實，詮釋生命歸宿的宗教藉著「教會」對信徒現身說法：「上帝與你們同在！」藝術家卻藉著「創作」具體呈現：「在哪？」

我終於明白，窮理致知、提醒世人死後仍有生命的「信仰」，與從不多做解釋、只在乎當下表現的「藝術」根本是一體兩面。無論是會士繁文縟節的祈禱讚美，或

5.François Morellet, 1926-2016.

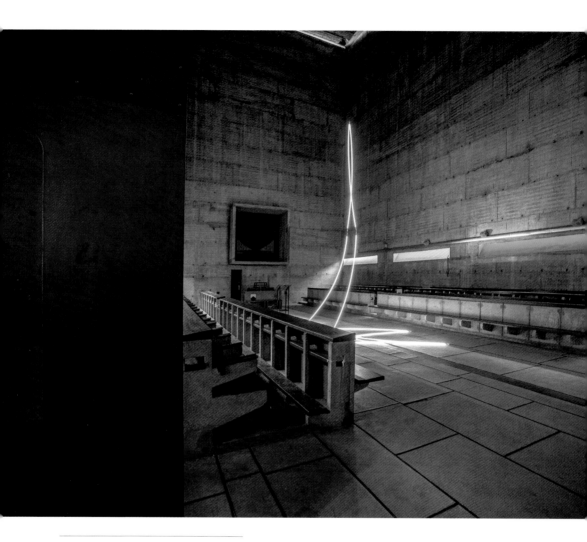

法蘭索‧莫爾內在大教堂裡那一個由天花板下垂的霓虹燈作品，像是大堂空間裡一片飄浮的星雲。「美」自己會說話，更能包容一切。「上帝」是什麼？「永恆」是什麼？只有天知道。然而藝術家的創作卻為世人打開一扇可窺天機的小窗，他們雖不信神，卻清晰展示著神的造化，一個言語、宗教、信仰都無法解釋的宇宙。

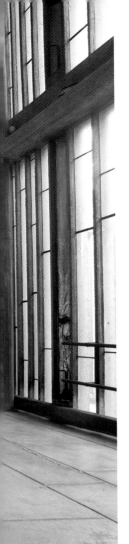

藝術家全心打造的創作，都在為會腐朽的生命營造不朽的精神，為一處叫做「心靈」的地方供給靈感與養分。

「江畔何人初見月，江月何年初照人。」在更大的生命故事中，造物者也許真有計算。

「蓋將自其變者而觀之，則天地曾不能以一瞬，自其不變者而觀之，則物與我皆無盡也。」生而為人就好好把握每一個當下、盡情發揮，這該是亙古不變放諸四海皆準的真理吧！

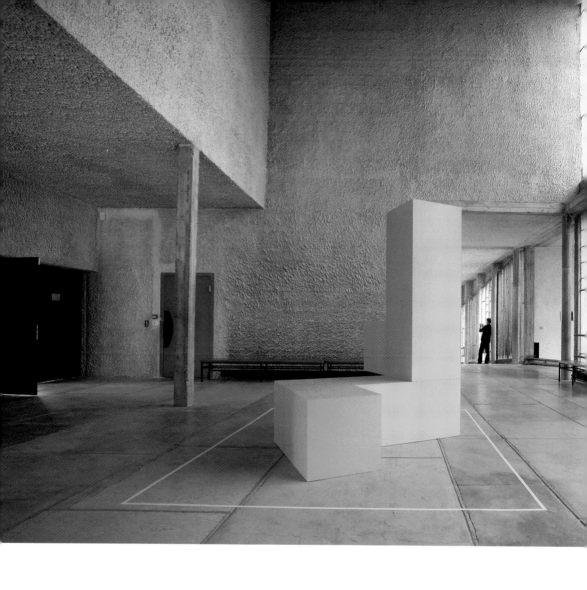

尾聲
人間的每一個清晨

「黑夜與黎明之際，天地有一段時間是全然無聲的。夜裡盡情高歌的蟲兒，晨光乍現前全然隱去。萬籟寂靜中，大地像是回到了宇宙形成前的母胎中。

沒有風，沒有光，沒有聲響，寰宇籠罩在太初的神祕裡⋯⋯

突然間，有一隻早起的鳥兒刺破了萬籟皆歇的寧靜。地平線外一絲藍光撐開了天地間依然沉重的眼簾，鳥啼聲中，宇宙莊嚴地進行著日月更替。

人間的一天常這樣開始，可惜知道的人不多。」

二十年前，我曾以上述文字描寫拉圖雷特修道院的清晨。

重讀當時的感性文字依然令我駭然！距初次造訪，七千多個清晨已悄然流逝，我卻再沒有如此細心觀察與感受世間的每一個日夜更替。

眾生在同一個太陽下，汲汲營營地為生活打拚。

艾倫神父在確定修院由科比意設計的那個早晨，定是欣喜若狂。

臨陣被換將的諾瓦里諾，得知消息的那天，怕是沮喪萬分不願見到黎明。

科比意被告知修院由他設計的那個清晨，該是精神抖擻地準備大顯身手。

修院裡做出罷課決定的那個早晨，是不是自認為打造了新
世界而得意非凡；而被學生罷黜的老神父們，第二天一早，會不會如臨世界末日不
願再醒來？

找科比意設計修院的艾倫神父，堅信大師能為古老宗教再添新意。

科比意相信這修院能讓他的建築生涯更上一層樓。

滿懷救世熱忱的眾神父，能否料到經院傳統有天竟被後生顛覆？

熱愛藝術的人，認為不說教的藝術，當比化成教條的信仰持久。

熱衷信仰的人，卻覺人生如夢，凡事皆不久長。

任何宗教，都以追求永恆生命為終極目標。但什麼是永恆的生命？

我在山丘上的修道院長駐時，卻從不思考這問題。

但我喜歡這兒每一個燦爛的黎明，

每一個有月光的夜晚，

每一叢盛開的鳶尾花、薰衣草，

每一顆掉落地上、等著被風乾的核桃……

我更喜歡在用餐時與喜歡的會士交談，

聽他們講述修道院的故事，

或蒙一位親愛的神父祝福，

甚至到修道院的墓園與長眠於此的修道人神交。

過去、現在、未來仍會有不少人，

以不同角度來拜訪這座山丘上的修道院。

那些已不存在的人，藉著一座建築，

將「美」牢牢留住，將「故事」傳了下來。

什麼是永恆我不知道，

但我喜歡聽到修道院的鐘聲，

參與每一個晨、午、夜禱，

更喜歡拿著相機去欣賞與發現，

捕捉每一個永不重來的瞬間。

《聖經．創世紀》中寫著，

上帝創造每一件事物後的反應是：「這一切都很好！」

在快樂的創造中，

祂終於在第七日放下一切，好好休息，以迎接另一個黎明。

晨光乍現，

清脆的鐘聲又自山丘上的修道院響起。

人間的一天又開始了。

後記

誰也無法取代的位置

經過了一番時日後，我慢慢覺得，本書最前面的「序」文中，夢境裡出現的立體框架，就像是生命中的各種知識和觀念，是一種伴著我們成長，架構我們識見，甚至人生觀的隱喻象徵。

我對科比意拉圖雷特修道院由始迄今的轉變，恰似這些有形框架的重組。

二十年前未曾釐清的的態度，在我往後生命裡，竟藉著更抽象的形式呈現出來。而我也更明白，面對更大的生命，我們除了謙遜，更要懷抱一種宗教式的「信德」，相信一切有它的道理，但不被它束縛且樂意接受來自生命各階段的挑戰，不時調整，好迎接生命提供的各種風景。

宗教在我的生命裡占有極大份量，但我卻愈來愈無法以擬人化、近似偶像崇拜的思維來豐富信仰。從前，在宗教陶養下，任何有別於主流意識的念頭，就會讓我不安。然而多次拉圖雷特修道院的巡禮，終於打破了這根深柢固的思考模式，它帶給我一種前所未有的自由，有趣的是，我竟保有信心，不致在未知的焦慮中滅頂。

就以造訪拉圖雷特修道院為例，我愈來愈覺得這一切早有安排。

書中曾提到，艾倫神父要科比意去參觀位於普羅旺斯境內的托羅內修道院，我早

造訪過且喜歡得不得了，更不可思議的是，同位於普羅旺斯，聖維多火山（印象派

大畫家塞尚最常入畫的景點）北麓的石窟教堂，更是我原先不情願，卻意外造訪的

地方。

　某次，好友神父未知會我、為我報名了普羅旺斯聖維多火山的建築遺跡之旅。

一看到那怪石嶙峋的山脈，我趕緊以沒有登山鞋為由，婉拒攀爬。神父不得不請人

先將我送往北麓他們第二天準備下榻的修道院。第三天，神父與那群建築師們準備

走上修院後面，位於半山腰的石窟教堂參觀。當他知道我又想藉故開溜時，簡直氣

炸地跟我說，他繳了這麼多錢，卻帶了我這廢物來，我再不去，他絕不原諒我！我

只好乖乖地跟上去，然而一直走到石窟教堂裡，我才發現這竟是出現在《達文西密

碼》中，聖女馬德連娜當年由中東前來隱居的山洞教堂。它除了是普羅旺斯自中古

起最有名的朝聖地，更是歐陸重要的宗教遺跡。令我瞠目結舌的是，多年後，當我

開始著手了解科比意與道明會結緣的初起，竟然就是這座艾倫神父要科比意重新規

劃的山洞聖堂。

　至於內文第七十頁中所提到的一本上世紀五〇年代所印行的一處修院會士生活的

攝影集，竟然是我在普羅旺斯時曾多次前往，離石窟教堂不遠處的聖邁西蒙修道院

（Saint-Maximin-la-Sainte-Baume），只不過我去的時候，因與書中年代相隔甚遠，

而未認出。

　另一個讓我震撼的巧合是，當我在法國南錫確認道明會自法國絕跡，十九世紀

士，立可口後披羅馬天主教會譽為改革先驅的亨利‧立可憲神父（Jean-Baptiste Henri

Lacordaire, 1802-1861）帶領下重新復興故事時，與我討論的神父竟告訴我亨利神父，當年就是從南錫這座修道院開始復興道明會，而我與神父交談的所在地，竟是亨利神父當年的房間。

這一切經歷讓我深刻體會，事事可能真有安排，然而我們可能為了耽於安全感而怠惰，甚至選擇逃避，反而與富麗的生命風景擦肩而過。

我也終於明白，科比意希望自己的遺體能在他所設計的修道院教堂放置一夜的心願，已是個偉大、不須明說的見證。在有限且渺小的人們難以理解，而以所謂穹蒼、老天爺、上帝諸多稱謂冠諸其上的造物主面前，我們都有一個誰也無法取代的位置。

也許讀者會問我：我究竟從「山丘上的修道院」體會到什麼？我只能說它為我有限的生命視野，拉開了一扇瑰麗、動人的窗。我從這扇窗外看到，所謂抽象的宗教追求與藝術表現只是一體兩面的說法，根本不是個偉大發現，至於「活在當下」更只是陳腔濫調。然而，我仍珍惜「活在當下」。它提供我們一個該盡情發揮的知覺，是在所有不確定中，唯一能清楚掌握的人生態度。言下之意，我也希望我們能將小孩視為小孩，年輕人視為年輕人的來尊重每一個人。那些要人自小就準備成為Somebody，為未來而活的理念，全然不值得鼓勵。

活在當下也更讓我知覺美、擁抱享受美，更懂得珍惜別人對我的好。

且讓我在這感謝那曾具體幫助我的人。第一位要感謝的當然是邀請我前來修院的李友仁神父（Father Alain Riou）。李神父自一九八八年起就很關心我的藝術創作，

是他為我打開了通往法國的大門。拉圖雷特修道院的神父們也是我要感謝的對象，

我在那前後住了四個月，他們不僅妥善照顧我的起居，每回颳風下雨，從車站接送

我的體貼更令我感謝。

我也要感謝法國境內的其他道明會士，他們是位於巴黎的 Father Antoine Lyon，

Antoine神父提供了我所有關於艾倫神父的資料，當我捧著大畫家畢卡索、馬諦斯

當年寫給艾倫的信時，心中還是一陣莫名驚喜。Antoine神父更為我安排前往阿

熙、馬諦斯及廊香教堂。趁此機會我要感謝居住阿熙的 Anne Tobe 女士及廊香教堂

的對外聯絡人 M.Jean-Frarcois Mathey 先生，若沒有他們的安排與接送，我根本無

法到達這兩處位於法國偏遠山區的教堂，旺斯教堂的道明會修女更在聖誕閉關期

間，破例地放了我這男生進去拍照，在這一併致謝。

巴黎Cerf出版社任總編輯的神父也要特別感謝。每回我前往巴黎收集資料時，他

一定會帶我前往幾條街外，在他好友開的餐廳享用精緻的法國料理，同樣在出版社

工作的 Renaud ESCANDE、Pere Gilles-Herve MASSON 神父在這一併致謝，他們為

我這不通法文的人解決了不少問題。

位於南錫的 Jacque Fantino 神父是我要感謝的最後一位道明會神父，在他的會院

裡，我總是享受到如弟弟般的特權。

最後我要感謝家住里昂的美娟妹妹一家人。美娟妹妹是我大學摯友楊勝雄的妹

妹，多年前嫁到法國，讓大夥跌破眼鏡地成為一位令人尊敬的法國媳婦。美娟與丈

夫葛馬丁與她的公婆，馬丁的爸媽、妹妹一家人住在里昂近郊的一處莊園裡。葛媽

媽和葛爸爸讓我享受到如孩子般的照撫，每回我在修道院待煩了，他們總來接我到家裡住上幾天。美娟妹妹的廚藝驚人，每晚的盛宴只能讓我以吃傻了來形容。萬千言語、文字都不足以表達我對他們的感激。

我同樣要感謝台灣索尼公司所贊助的專業攝影器材，這套質地精良的設備意外地延續了我的攝影創作，更讓我有機會前來拉圖雷特修道院，不啻是另一種因緣巧合。

我更要感謝一直陪我進行這題目的朋友：從事音樂音響工作的嚴建勛，從我如雜亂筆記的第一稿就開始提供意見。從事藝術行政工作不遺餘力的邱慧齡，不停聽我反省，並一路鼓勵我。至於我的編輯要長期忍受我不停改變、跳躍式的思考方式，真是難為了他們。最後我要感謝本書的美術設計楊啟巽，小楊與我合作多年，有這麼一位好朋友費心地將我的創作形式化，真讓我省了不少力氣。

最後，且容我虔心為素昧平生的科比意及艾倫神父祈禱。他們藉著美的追尋拉近了彼此的距離，一種上帝樂於見到的合一。願他們獻身追尋的真、善、美，能帶給我們更多的啟示與鼓勵。

各界推薦語 （按姓名筆畫排序）

看似尋常的旅程，范毅舜以一幀照片接壤一段文字的創作，讓時光倒轉到半世紀前——艾倫和科比意的遇合，旖旎出宗教×建築的絕美風景。

兩位傳奇人物聯手打造的拉圖雷特修道院，曾有激烈的火花，亦有和解的雲光。

它看似緘默地盡立在山丘上，卻留存兩人超越宗教與建築藩籬的靈犀相通與純淨情分。

作者足音鏗然地探訪這座改變世界的偉大建築，是命定的緣分？還是偶然的擦肩？

如霧起時的朦朧，光陽燦爛的繽紛，在光與影流轉之間，幾何圖形暗藏著⋯作者此生探問過自己的生命答案，愈走愈清明。

范舜欽用明亮溫暖的文字勾勒修道院、教堂，其美麗與哀愁的輪廓，讓讀者在快節奏的時代，緩慢下來，漫步到真善美聖的《山丘上的修道院》裡歇息。

　　　　——**宋怡慧**・作家、新北市立丹鳳高中圖書館主任

這是一本有血有肉，令人感動的建築書寫！在作者的文圖中，現代建築大師科比意的幽魂，似乎再度徘徊在廊香教堂與拉圖雷特修道院內，與讀者們進行宗教與藝術的對話。

<div align="right">

——李清志‧實踐大學建築設計學系副教授

</div>

虔誠、坦率也勇於自剖的書寫，搭配無懈可擊的攝影，與神祕又樸拙的拉圖雷特修道院低聲對語，證明藝術本來直通信仰。

<div align="right">

——阮慶岳‧建築師、小說家

</div>

迷人的故事。聖域之光！

<div align="right">

——吳繼文‧小說家

</div>

《山丘上的修道院》是以建築師科比意所建的拉圖雷特修道院為主題的書籍，作者范毅舜是位傑出的攝影師，更是位虔誠的教徒。透過兩個身分的交疊與置換，作者嘗試去釐清內心的想法。更在那一次次的扣問裡，領悟到兩者共同的底蘊——心靈。心靈，從來都是信仰的基礎；心靈，不也都是創作的本質。因為信仰往往讓

心靈的質地更加剔透；因為藝術創作，則常常讓心靈更得回歸映照更深的本然。是故，藝術家與宗教家，都努力地為著心靈這塊沃土施肥與灌溉，不論所開出的花朵名為美學還是信仰，那汲取於土壤中的養分才是真正的關鍵。

在書中，作者透過光影的變化與信仰的氛圍，精彩地勾勒出一幅幅的心靈意象，更透過文字精彩地爬梳著內在心靈的旅程。「美感」與「良善」在「真摯」的存在裡越發動人，一如「藝術」與「宗教」在「心靈」的底蘊中發光發熱。原以為閱讀時會驚豔於那動人的影像，抑或是動心於信仰的虔誠，沒想到最讓人震懾的竟是在心靈的媒合之中引燃了美學與信仰交錯而生的燦爛花火。更在那反覆咀嚼之中，訝然發現心靈的共鳴竟然映照著自身的存在。那相會，是莫名的激動，更是深深地感激。怎能錯過，又怎容錯過。

——陳立倫‧高雄中學專任輔導教師

拉圖雷特修道院是唯一集結科比意一生所關切的私人住宅、社會住宅與公共建築三大議題的融合體，也是這位現代建築大師在他的創作生涯中處理形式、動線、光影等所有建築手法的集大成之作。不僅如此，科比意所有提出過的各種宣言，如新建築五點、遊走建築、遮陽板等都在此完全實踐，甚至得到進化。但是，拉圖雷特修道院更是一個獨特的世界——在穿過一整片封閉的清水牆體之後，是一個由不可思議的光影虛實與空間形式所構成的地景：沉浸在光影裡，沐浴於思索中，空氣裡

迴響著靜謐，空間中滿溢著孤獨。拉圖雷特修道院既是道明會苦修僧所修行與崇敬的生活場所，更是建築界苦修僧科比意的內心世界。《山丘上的修道院：科比意的最後風景》描繪出拉圖雷特修道院、科比意與本書作者范毅舜的世界。

——**曾成德**・交通大學建築研究所專任教授兼人文社會學院院長

院。

藉以范毅舜之各種面向的「凝視」——從文字、攝影和建築，從科比意、馬諦斯到艾倫——這本書讓我這麼一位熟悉建築的人，重新抵達了多次的拉圖雷特修道

——**龔書章**・交通大學建築研究所專任教授

【盛情推薦】

林懷民・雲門舞集創辦人

唐秋鈴・崇友文教基金會執行長

施植明・台灣科技大學建築系暨研究所教授兼所長

CM00101

山丘上的修道院

科比意的
最後風景

THE CONVENT
ON THE
HILL

Le Corbusier's Last Vision

十周年傳奇復刻版

文字・攝影／范毅舜
資深主編／謝鑫佑
校對／謝鑫佑・范毅舜
行銷企劃／陳玟利
封面暨內頁視覺設計／楊啟巽工作室
董事長／趙政岷
出版者／時報文化出版企業股份有限公司
　　　　一〇八〇三 台北市和平西路三段二四〇號四樓
　　　　發行專線／（〇二）二三〇六六八四二
　　　　讀者服務專線／〇八〇〇二三一七〇五
　　　　（〇二）二三〇四七一〇三
　　　　讀者服務傳真／（〇二）二三〇四六八五八
　　　　郵撥／一九三四四七二四時報文化出版公司
　　　　信箱／一〇八九九台北華江橋郵局第九九信箱
時報悅讀網／http://www.readingtimes.com.tw
文化線粉專／https://www.facebook.com/culturalcastle/
法律顧問／理律法律事務所 陳長文律師、李念祖律師
印刷／上晴彩色印刷製版有限公司
三版一刷／二〇二二年三月廿五日
定價／新台幣五五〇元
（缺頁或破損的書，請寄回更換）

ISBN　978-626-335-046-5
Printed in Taiwan

時報文化出版公司成立於一九七五年，
一九九九年股票上櫃公開發行，二〇〇八年脫離中時集團非屬旺中，
以「尊重智慧與創意的文化事業」為信念。

山丘上的修道院：科比意的最後風景 = The convent on
the hill : le Corbusier's Last Vision/ 范毅舜著. – 三版. –
臺北市：時報文化出版企業股份有限公司, 2022.03
面；　公分 10周年傳奇復刻版
ISBN 978-626-335-046-5(平裝). –

1.CST: 宗教建築 2.CST: 照片集
927.4　　　　　　　111001652

THE CONVENT
ON THE
HILL

Le Corbusier's Last Vision

Nicholas Fan